LA ALEGORIA EN LOS AUTOS
Y FARSAS ANTERIORES A CALDERON

Louise Fothergill-Payne

LA ALEGORIA EN LOS AUTOS
Y FARSAS ANTERIORES
A CALDERON

TAMESIS BOOKS LIMITED

LONDON

Colección Támesis
SERIE A - MONOGRAFIAS, LXVI

Depósito legal: M. 27128.—1977

Printed in Spain by SELECCIONES GRÁFICAS (EDICIONES)
Paseo de la Dirección, 52 - Madrid-29

for
TAMESIS BOOKS LIMITED
LONDON

Porque, considerando que la cólera
de un español sentado no se templa,
si no le representan, en dos horas,
hasta el final Juicio desde el Génesis,
yo hallo que, si allí se ha de dar gusto,
con lo que se consigue es lo más justo.

LOPE DE VEGA, *El arte nuevo de hacer*
comedias en este tiempo, vv. 205-210.

A Peter, Tien y Simon

INDICE

ABREVIATURAS

NOTA: Para lograr la uniformidad en los textos hemos modernizado la ortografía de los títulos y de las citas.

Aut. sacr. con 4 com. = *Autos sacramentales con cuatro comedias* (Madrid, 1655).

Aut. sacr. y al nac. = *Autos sacramentales y al nacimiento* (Madrid, 1675).

BAE = Biblioteca de autores españoles.

BRAE = Boletín de la Real Academia Española.

CC. = Clásicos Castellanos.

C. Cas. = Clásicos Castalia.

Colección = *Colección de autos, farsas y coloquios,* ed. Léo Rouanet (Madrid, 1901).

Divina poesía = *Divina poesía y varios conceptos a las fiestas principales del año* (s. 1., 1608).

Doce autos = *Doce autos sacramentales y dos comedias divinas* (Toledo, 1622).

Four Autos = *Four Autos Sacramentales of 1590,* ed. Vera Helen Buck (Iowa, 1937).

Nav. y Corp. = *Navidad y Corpus Cristi...* (Madrid, 1664).

Obras = *Obras de Lope de Vega,* ed. de la Real Academia Española, II, III (Madrid, 1892).

Obr. dram. = *Yanguas, Obras dramáticas* (Madrid: CC., 1967).

Obr. dram. compl. = *Tirso de Molina, Obras dramáticas completas I,* (Madrid: Aguilar, 1969).

Recopilación = *Recopilación en metro,* ed. Frida Weber de Kurlat (Buenos Aires, 1968).

Religious Plays = *Religious Plays of 1590,* ed. Carl Allen Tyre (Iowa, 1938).

Three Autos = *Three Autos Sacramentales of 1590,* ed. A. Bowdoin Kemp (Toronto, 1936).

11

INTRODUCCION

La fama de Calderón como autor de autos sacramentales se ha extendido hasta tal punto que casi se ha llegado a considerar este género teatral como una creación suya, representativa de la época barroca y del espíritu contrarreformista.

Sin embargo, los autos sacramentales de Calderón no constituyen, de ninguna manera, un fenómeno aislado. Al contrario, son los frutos maduros de un teatro alegórico que, en el género de las moralidades medievales [1], ya gozaba en Europa de larga tradición y que cobra nueva vida en el Renacimiento español.

Aunque España parece carecer de un teatro alegórico medieval [2], es innegable que la alegoría era rasgo importante en la expresión literaria de la Edad Media [3]. De otra parte, existen numerosos documentos sobre estructuras alegóricas en los *cuadros al vivo* y las *roques* que formaban parte de algún *triunfo* o que eran llevados en carros durante las procesiones del *Corpus* [4].

Así no es de sorprender que, cuando en los albores del Renacimiento se producen las primeras máscaras y representaciones palaciegas [5], no se halla ausente el elemento alegórico. El uso de la alegoría aumenta con las composiciones teatrales humanísticas de mediados del siglo XVI [6] hasta que, a finales del siglo, ya se puede hablar de un teatro alegórico *sui generis* de carácter religioso-moral.

[1] Véase O. B. HARDISON, *Christian Rite and Christian Drama in the Middle Ages. Essays in the origin and early history of modern drama* (Baltimore, 1965).

[2] Véase RICHARD B. DONOVAN, *The Liturgical Drama in Medieval Spain* (Toronto, 1958); FERNANDO LÁZARO CARRETER, *Teatro medieval* (Madrid, 1965); N. D. SHERGOLD, *A History of the Spanish Stage from Medieval Times until the End of the Seventeenth Century* (Oxford, 1967); HUMBERTO LÓPEZ MORALES, *Tradición y creación en los orígenes del teatro castellano* (Madrid, 1968).

[3] Véase CHANDLER R. POST, *Medieval Spanish Allegory* (Connecticut, 1974. Reimpresión de la primera edición de 1915).

[4] Véase A. A. PARKER, «Notes on the Religious Drama in Medieval Spain and the Origin of the Auto Sacramental», *Modern Language Review*, XXX (1935) pp. 170-182.

[5] Véase J. P. WICKERSHAM CRAWFORD, *Spanish Drama before Lope de Vega*, 2.ª edición revisada con un suplemento bibliográfico de Warren T. McCready (Philadelphia, 1967).

[6] GARCÍA SORIANO, JUSTO, «El teatro de colegio en España», *BRAE* XIV (1927), pp. 235-277, 374-411, 535-565, 620-650; XV (1928), pp. 62-93, 145-187, 396-446, 651-669; XVI (1929), pp. 80-106, 223-243; XIX (1932), 485-98, 608-24; *Id., El teatro universitario y humanístico en España. Estudios sobre el origen de nuestro arte dramático: con documentos, textos inéditos y un catálogo de antiguas comedias escolares* (Toledo, 1945); NIGEL GRIFFIN, *Jesuit School Drama*, a checklist of critical literature (London, 1976).

Mientras que en el resto de Europa el Renacimiento acaba con las antiguas moralidades, España comienza a dar forma y sentido a una manifestación teatral que, por razones específicamente españolas[7], sigue creciendo hasta convertirse en el género del *auto sacramental*, esa mezcla de temas medievales revestidos de alegorías barrocas y presentados con la ingeniosidad conceptista del siglo XVII.

Estudios existentes

En las dos últimas décadas han aparecido unos valiosos estudios sobre el teatro religioso pre-calderoniano. Nos referimos a la imprescindible *Introducción al teatro religioso del siglo de oro*, de Bruce W. Wardropper[8], y al exhaustivo estudio sobre la formación del género por J.-L. Flecniakoska que salió a luz en 1961 bajo el título de *La formation de l'"auto' religieux en Espagne avant Calderon*[9]. Además, en lo que se refiere a la representación de este teatro espectacular, no han cesado de aportarnos sus estudios y documentos N. D. Shergold y J. E. Varey[10].

Aunque la alegoría —rasgo tan esencial en la expresión literaria de este teatro— ya ha sido objeto de estudio por parte de algunos hispanistas, éstos se han limitado exclusivamente a los autos sacramentales de Calderón[11]. De otra parte, existen algunos estudios sobre la alegoría en la literatura medieval: a la obra innovadora de C. R. Post sobre la alegoría medieval española se añaden ahora unos estudios especializados, como el de D. W. Foster sobre la alegoría cristiana en la antigua poesía hispánica[12] y algunos sobre las alegorías comprendidas en los *Milagros de nuestra señora*[13] y en el *Libro de buen amor*[14].

[7] Véase MARCEL BATAILLON, «Essai d'explication de l'auto sacramental», *Bulletin Hispanique*, XLII (1940), pp. 93-212. Versión castellana en *Varia lección de clásicos españoles* (Madrid, 1964), pp. 83-205.

[8] Primera edición por la *Revista de Occidente*, 1953; 2.ª ed. por Anaya, Salamanca, 1967.

[9] Montpellier, 1961. Al terminar este trabajo apareció el estudio sobre la temática de los antiguos «autos» por FRAUKE GEWECKE, *Thematische Untersuchungen an den Vor-Calderonianischen «Auto Sacramental»* (Genève, 1974).

[10] V. gr.: «Autos sacramentales en Madrid hasta 1636», *Estudios Escénicos*, Cuadernos del Instituto del Teatro, Barcelona, IV (1959), pp. 51-98; *Los autos sacramentales en Madrid en la época de Calderón, 1637-1681*, Estudios y documentos (Madrid, 1961). Véase también la serie C —Documentos— de la Colección Támesis, *Fuentes para la historia del teatro en España*, Tamesis Books Ltd., London.

[11] M. FRANCIS DE SALES McGARRY, *The allegorical and metaphysical language in the Autos Sacramentales of Calderon* (Washington, 1937); A. A. PARKER, *The Allegorical Drama of Calderon* (Oxford, 1968); EUGENIO FRUTOS, *La filosofía de Calderón en sus autos sacramentales* (Zaragoza, 1952).

[12] DAVID WILLIAM FOSTER, *Christian Allegory in early Hispanic Poetry* (Kentucky, 1970).

[13] V. gr.: A. DEL CAMPO, «La técnica alegórica en la introducción de los Milagros de Nuestra Señora», *Revista de filología española*, XXVIII (1944), pp. 15-57; CARMELO GARIANO, *Análisis estilístico de los «Milagros de nuestra señora», de Berceo* (Madrid: Gredos, 1905).

[14] THOMAS R. HART, *La alegoría en el «Libro de buen amor»* (Madrid, 1959).

Sin embargo, las alegorías contenidas dentro del género más rico en expresión figurativa, o sea los *autos y farsas anteriores a Calderón,* todavía no han sido objeto de estudio, hecho sorprendente cuando se considera el caudal de temas, metáforas y alegorías que alberga este teatro menor [15].

Si nosotros tratamos de suplir parcialmente este hiato en los estudios literarios es con plena conciencia de que el presente estudio no puede ser más que un primer intento de reconocer el campo.

Limitación del terreno

En la discusión del modo alegórico partimos de la preceptiva literaria contemporánea, la cual, basándose en autoridades clásicas como Quintiliano y Cicerón, considera la alegoría, tal como la metáfora, como una *figura retórica.*

En cuanto al tipo de alegorías, nos limitamos a las obras dramáticas que contienen una alegoría moral o, en palabras de Wardropper, a las *seudomoralidades* [16] en que las *dramatis personae* son personificaciones de un concepto universal (el Género Humano, el diablo) o un aspecto del problema moral (el Honor, el Desengaño, etc.).

Puesto que este tipo de alegorías se ocupa de la ética y puesto que ésta, en el siglo de oro, estaba estrechamente vinculada a la religión, las piezas analizadas en el presente estudio provienen todas del rico tesoro del teatro religioso del siglo XVI y primer cuarto del siglo XVII. De la multitud de obras existentes nos hemos limitado a las impresas en colecciones contemporáneas o modernas y, huelga decir, de éstas sólo hemos escogido las que son representativas de la *alegoría moral.* En orden cronológico, la primera obra analizada es de Fernán López de Yanguas que, bajo el título significativo de *Farsa del mundo y moral,* salió a luz en 1524 [17], y terminamos con la generación de Lope de Vega del primer tercio del siglo XVII [18].

Textos y autores

De esta manera hemos llegado a un total de 130 textos, de los cuales la mitad pertenece al teatro pre-lopesco. Este primitivo teatro comprende, en su mayoría, dos colecciones de piezas anónimas, la del *Códice de autos*

[15] Véase DÁMASO ALONSO, *Poesía española: Ensayo de métodos y límites estilísticos,* 4.ª ed. (Madrid, 1957), pp. 224 y 225:
«Y no vamos a entrar aquí en el mundo del teatro a lo divino, con sus ramas y matices en autos, moralidades y loas ... Menéndez Pelayo, que rozó el tema varias veces en sus prólogos al teatro de Lope, no vio *el interés que ofrecía en su conjunto, como aspecto teatral de una característica genérica de la literatura española del siglo de oro.*» (Lo subrayado es nuestro.)
[16] WARDROPPER, *Introducción...,* pp. 157-161.
[17] Véase el estudio preliminar a las *Obras dramáticas* de FERNÁN LÓPEZ DE YANGUAS (Madrid: CC., 1967), p. xlii.
[18] Para la cronología y paternidad de los autos anteriores a Calderón, véase FLECNIAKOSKA, *La formation...,* cap. III.

viejos, editado en 1901 por Léo Rouanet [19], y la llamada *Autos de 1590,* editada parcialmente en los años treinta por tres hispanistas norteamericanos [20]. Recientemente ha venido a enriquecer nuestro campo de investigación una edición escrupulosamente dirigida por Frida Weber de Kurlat de la *Recopilación en metro* de Diego Sánchez de Badajoz [21]. Aparte de estas colecciones, tienen interés para el estudio de la evolución de la alegoría las obras de Yanguas, Montemayor, Timoneda y López de Úbeda.

A finales del siglo vienen a reforzar el prestigio de este teatro naciente los «profesionales» como Lope, Mira de Amescua, Tirso de Molina y Valdivielso, acompañados de otros autores menos conocidos, como Juan Caxes, Juan de Luque y los comprendidos en las colecciones impresas del siglo XVII. De estos precursores de Calderón el mayor aplauso lo merece José de Valdivielso, dramaturgo religioso apenas conocido del gran público moderno [22]. Escribió sólo trece autos, pero cada uno merece nuestra admiración. Valdivielso logra combinar una sobriedad de ideas con una riqueza de estilo sin dejarse llevar jamás por la pomposidad conceptista de que pecan algunos de sus contemporáneos. Al mismo tiempo, consigue preservar el género del peligro de la retórica oratoria barata en que arriesga caer un teatro limitado por el «asunto» [23] y el encargo municipal.

Organización

En lo que se refiere a la disposición de esta vasta materia, hemos tratado de definir primero en qué consiste la alegoría como modo de expresión literaria, tarea que a veces nos parecía imposible dada la completa ausencia de una terminología generalmente reconocida en el laberinto de las teorías de la literatura. Lo que sí era posible era señalar la peculiar estructura y características que diferencian la expresión alegórica de la realista, así como analizar los dos grandes temas que dominan los argumentos alegóricos, la *Batalla* y la *Búsqueda* con todas las variaciones que de éstos derivan (caps. I y II).

A continuación enfocamos nuestra atención en el gran Protagonista que es el Hombre, centro de acción, campo de batalla y único luchador en su propia psicomaquia, acechado por el Antagonista Satanás, que bajo varias formas y disfraces no cesa de «intentar imposibles» (caps. III y IV).

[19] *Colección de autos, farsas y coloquios del siglo XVI,* 4 tomos (Barcelona-Madrid, 1901).
[20] ALICE BOWDOIN KEMP, *Three Autos Sacramentales of 1590* (Toronto, 1936); VERA HELEN BUCK, *Four Autos Sacramentales of 1590* (Iowa, 1937); CARL ALLEN TYRE, *Religious Plays of 1590* (Iowa, 1938).
[21] Buenos Aires, 1968.
[22] La poesía de Valdivielso ya es conocida gracias al interesante estudio de J. M. AGUIRRE, *José de Valdivielso y la poesía religiosa tradicional* (Toledo, 1965). Se anuncia una edición de las obras completas de Valdivielso por Clásicos Castellanos.
[23] Es decir, la celebración del Corpus Cristi. Cf. FLECNIAKOSKA, *La formation...,* p. 407: «Le but, ou *asunto,* de l'auto est de célébrer la Fête-Dieu, c'est à dire le mystère de l'Eucharistie.»

Finalmente, tratamos de los personajes secundarios que, como sentidos, potencias, vicios y virtudes, constituyen en realidad el carácter del Protagonista y que, como personajes aislados con vida propia, determinan el desarrollo de la acción (caps. V y VI).

Huelga decir que cada capítulo merece que se le dedique un libro entero. De otra parte, la organización del estudio ha sido facilitada por la universalidad de los tópicos. Es decir, que la locura del hombre, la tragedia del Angel Caído, el poder del Apetito y la impopularidad de la Razón son todos lugares comunes que pertenecen a la ideología de la época. Señalar un concepto es señalarlos todos, y así un análisis de esta clase de literatura bien pudiera parecer un catálogo de «idées reçues» si no fuera que la vitalidad del género y la humanidad de los conflictos presentados salvan este teatro de la trivialidad y el tedio.

Lo que hemos anhelado hacer con este estudio es quitarle a la alegoría el estigma de ser un modo árido, tosco y pesado y volverla a la estima de que gozaba en el siglo de oro como señal de ingenio y agudeza.

Por último, no queremos dejar de expresar nuestra profunda gratitud al Profesor H. Oostendorp, de la Universidad de Groninga, Holanda, por su generosa ayuda y sus indispensables sugerencias acerca del contenido ético-religioso de las alegorías estudiadas, y al Profesor J. S. Romeralo, de la Universidad de Nimega, Holanda, por su apoyo en elucidar la difícil cuestión de la alegoría y por sus observaciones generales tan gratamente recibidas. Asimismo queremos mencionar con reconocimiento a la Universidad de Calgary, Alberta, Canadá, por la oportunidad que nos han dado para llevar a cabo este trabajo nuestro.

A don Guillermo Guastavino, de la Biblioteca Nacional de Madrid, estamos altamente obligados por habernos dado su auxilio en localizar y utilizar los textos antiguos. Al mismo tiempo recordamos con gratitud a nuestros amigos de la Taylor Institution Library, de la Universidad de Oxford, por su hospitalidad y su asistencia, sin la cual no hubiéramos disfrutado tanto nuestro año sabático.

Nos gustaría dar las gracias a don Francisco J. Plaza por sus consejos y «agudeza» en cuanto a la redacción del texto, y a la señorita Gerry Meyer queremos mencionar con especial cariño por su buen humor e infatigable paciencia en escribir a máquina las páginas que siguen.

2

Capítulo I

LA ALEGORIA EN LA EXPRESION LITERARIA

1. La alegoría y los críticos

Las representaciones alegóricas, ya sean pictóricas o literarias, provocan generalmente cierto menosprecio o condescendencia en el gran público, el cual suele desecharlas como género prosaico, árido, artificioso y carente de vitalidad. Parece que se las considera, a lo más, como medio para la instrucción infantil o la retórica política.

Menosprecio tanto más sorprendente cuando se considera el gran aprecio y respeto reservados a las figuras literarias similares, como la metáfora, la ironía, la metonimia, la sinécdoque y el símbolo.

Este desdén por la expresión alegórica se puso de manifiesto en España con la condenación neo-clasicista de Nicolás de Moratín[1], y se hizo general, en Europa, con las teorías literarias propuestas por Goethe y Coleridge, que ensalzaban el simbolismo a expensas de la alegoría[2].

A salvo de los caprichos del gusto literario se ha mantenido siempre la alegoría medieval, la cual ha logrado inspirar cierta reverencia como recurso arcaico en la tradición dantesca[3]. En cambio, las alegorías renacentista y barroca parecían ofrecer obstáculos en la evaluación de una obra literaria: o bien se elogiaba un poema a pesar del «elemento alegórico» que contenía o se desechaba la alegoría dramática como infeliz herencia y último brote de las moralidades medievales.

En España Menéndez Pelayo, Bonilla y San Martín y otros hablaban de «la frialdad inherente al arte alegórico» y de su «yerta monotonía»[4], y sostenían que «en el arte dramático siempre son falsas las alegorías»[5].

Esta falta de estima o, a lo mejor, desinterés sigue en vigencia hasta que Valbuena Prat, en 1924, se atreve a arrojar luz sobre los autos sacra-

[1] En *Desengaño al teatro español,* citado por A. A. PARKER en *The Allegorical Drama...,* p. 24.

[2] Véase AUSTIN WARREN y RENÉ WELLEK, *Teoría literaria,* traducido del inglés por José M.ª Gimeno (Madrid, 1969), p. 225.

[3] Véase, por ejemplo, JOSÉ AMADOR DE LOS RÍOS, *Historia crítica de la literatura española,* tomo VI, cap. VIII (Madrid, 1865). En la misma época que Menéndez Pelayo condena el uso de la alegoría en los autos de Calderón, Chandler R. Post escribe su estudio sobre la alegoría medieval española sin tener que defender el modo ni justificar el uso de la expresión alegórica.

[4] MENÉNDEZ PELAYO, *Calderón y su teatro,* citado por A. A. PARKER, *The Allegorical Drama...,* p. 42.

[5] BONILLA Y SAN MARTÍN, *Las bacantes,* citado por A. A. PARKER, *The Allegorical Drama...,* p. 45.

mentales de Calderón, aunque sin hacer de la alegoría que es estructura característica de los autos, el centro de su estudio [6].

En el mismo año Jean Baruzi, en su análisis sobre la poesía de San Juan de la Cruz [7], trata de establecer la diferencia entre la alegoría y el símbolo, tarea que ha llevado a cabo admirablemente el gran maestro español del análisis literario, don Dámaso Alonso [8].

Fuera de España, el símbolo y la alegoría, como recursos literarios, empiezan a llamar la atención de los teóricos del «New Criticism», aunque los resultados de esta nueva «ciencia de la literatura» no penetraran en un principio más que en el círculo de los «iniciados» [9].

En otro campo de investigación, el de la filosofía y de la religión, existe una larga tradición de interpretación alegorista, la cual adquiere nuevo vigor en el romanticismo alemán con las ideas influyentes del filósofo Schelling sobre la mitología [10].

Este nuevo interés por los mitos y fábulas resultará en las teorías sobre la alegoría psicológica expuestas por Freud y Jung y abarcará, a su vez, en las interesantes teorías propuestas por la antropología y el psico-análisis, que presentan explicaciones arquetípicas y míticas donde antes se habían buscado modelos cristianos o clásicos, y en las cuales se ofrecen interpretaciones cósmicas y metafísicas donde generalmente no se veía más que unas moralejas de maestro de escuela [11].

Así, en los últimos años, el creciente interés por las diversas nuevas teorías y la aplicación de éstas a la expresión figurativa han acabado por rehabilitar plenamente la alegoría, la cual se ha revelado como un medio legítimo de expresión que posee sus propias leyes y características sin restricciones de época ni de género [12].

[6] A. VALBUENA PRAT, «Los autos sacramentales de Calderón, clasificación y análisis», *Revue Hispanique*, LXI (1924), pp. 1-303.

[7] *Saint Jean de la Croix et le problème de l'expérience mystique* (Paris, 1924).

[8] *La poesía de San Juan de la Cruz* (Madrid, 1942), pp. 215-217; *Estudios y ensayos gongorinos* (Madrid: Gredos, 1960), pp. 37-48. Para esta cuestión véase también C. BOUSOÑO, *La poesía de Vicente Aleixandre* (Madrid: Gredos, 1956), p. 117.

[9] Véase, por ejemplo: WILLIAM EMPSON, *Seven Types of Ambiguity* (London, 1930); I. A. RICHARDS, *The Philosophy of Rhetoric* (London, 1936), y los críticos de pos-guerra como AUSTIN WARREN y RENÉ WELLEK, *Theory of Literature* (New York, 1948) (versión española de JOSÉ M.ª GIMENO, *Teoría literaria* (Madrid, 1969); WOLF-GANG KAISER, *Das Sprachliche Kunstwerk* (Bern: Francke Verlag, 1948) (versión española de MARÍA D. MOUTON y V. GARCÍA YEBRA, *Interpretación y análisis de la obra literaria* (Madrid, 1954); NORTHROP FRYE, *Anatomy of Criticism*, Four Essays (Toronto, 1957); etc.

[10] Véase JEAN PÉPIN, *Mythe et allegorie* (Paris, 1958), pp. 33-85.

[11] Véase, por ejemplo: MAUD BODKIN, *Archetypal Patterns in Poetry*, Psychological Studies of Imagination (London, 1934); JOHN B. VICKERY, ed., *Myth and literature*, contemporary theory and practice (Lincoln: University of Nebraska Press, 1966); HARRY SLOCHOWER, *Mythopoesis*: mythic patterns in the literary classics (Detroit, 1970); LUIS CENCILLO, *Mito*, semántica y realidad (Madrid, 1970); JOHN J. WHITE, *Mythology in the novel*: a study of prefigurative techniques (Princeton, N. Y., 1971).

[12] C. S. LEWIS, *The Allegory of Love* (Oxford University Press, 1959) (reimpresión de la edición de 1936); ROSEMOND TUVE, *Elizabethan and Metaphysical Imagery*

2. Intentos de definición

El término mismo de *alegoría* desafía a sus más entusiastas definidores, aunque todos están de acuerdo en que la alegoría es una figura retórica que expresa una cosa para dar a entender otra, partiendo de la etimología griega del vocablo *allos* (otro) y *agoria* (hablar) [13].

A partir de la definición de Post, según la cual la alegoría «cristaliza» una idea abstracta en forma concreta [14], hasta la disquisición de Wardropper, quien concluye que es «la descripción extensa de un tema bajo el disfraz de otro sugestivamente parecido» [15], median las más variadas opiniones, rehabilitaciones y definiciones.

Para nosotros el punto de partida más lógico para una discusión del procedimiento alegórico parece ser la famosa descripción de Quintiliano, quien, al adoptar esta figura retórica de los griegos, la formaliza como una *metáfora continuada:*

ἀλληγορὶαν facit continua μεταφορά [16]

(Institutio oratoria, IX, 2, 46.)

Es esta definición la que también forma la base de la exposición de Heinrich Lausberg, quien dice en su *Manual de retórica literaria:*

> La alegoría es al pensamiento lo que la metáfora es a la palabra aislada: la alegoría guarda, pues, con el pensamiento mentado en serio una relación de comparación. La relación de la alegoría con la metáfora es cuantitativa; la alegoría es una metáfora continuada en una frase entera (a veces más) [17].

(II, § 895, p. 283.)

(Chicago, 1947); Jean Pépin, *ob. cit.;* Edwin Honig, *Dark Conceit,* the making of Allegory (Evanston, 1959); Angus Fletcher, *Allegory,* the theory of a symbolic mode (New York, 1964).

[13] Véase Sebastián de Covarrubias Horozco, *Tesoro de la lengua castellana, o española* (Madrid, 1611), p. 41: «Allegoria es una figura cerca de los Retóricos, cuando las palabras que decimos significan una cosa y la intención con que las pronunciamos otra, y consta de muchas metáforas juntas, Graece αλληγορια, quasi αλλο αγορια». Para el uso de la alegoría en la literatura griega véase Pépin, pp. 85-89.

[14] Post, p. 3: «I mean by allegory that literary type which crystallizes a more or less abstract idea by presenting it in the concrete form of a fictitious person, thing or event.»

[15] Bruce Wardropper, p. 100. La definición que más nos satisface es la de Honig, página 12, quien, subrayando el elemento narrativo de la expresión alegórica, la califica como «un cuento contado dos veces» («a twice-told tale»): «the twice-told aspect of the tale indicates that some venerated or proverbial antecedent (old) story has become a pattern for another (the new) story.»

[16] Citamos de Loeb Classical Library (London, 1959), III, p. 400. Cf. también VIII, 6, 44: «Prius fit genus (i.e., allegoria) plerumque continuatis translationibus» (Loeb..., p. 326). Sin embargo, Quintiliano también admite que se puede hablar de una alegoría sin metáfora en VIII, 6, 46.

[17] Versión española de José Pérez Riesco (Madrid, 1967). Véase también Pépin, p. 89; Fernando Lázaro Carreter, *Diccionario de términos filológicos,* 2.ª ed. aumentada (Madrid: Gredos, 1962), p. 34.

Así que la alegoría no es una figura primaria: nace desde el momento que empezamos a desarrollar una metáfora. Pues bien, la metáfora, a su vez, parte de una comparación, pero en esta figura retórica la ecuación entre los dos elementos de la comparación es tal que se omite el término real y se menciona tan sólo el imaginario. Por ejemplo, partiendo de la comparación conocida de que la deshonra es como una mancha, la metáfora asimila hasta tal punto *deshonra* y *mancha* (deshonra=mancha), que se elimina el elemento real de la comparación (deshonra) y se describe tan sólo el imaginario (mancha), aunque en la mente del lector subsiste la relación entre los dos elementos [18].

Por esta razón se considera la metáfora como la forma breve de la comparación, como explica Quintiliano:

> Metaphora brevior est similitudo, eoque distat, quod illa comparatur rei quam volumus exprimere, haec *pro ipsa re* dicitur; Comparatio est, cum dico fecisse quid hominem *ut leonem;* translatio (=metáfora) cum dico de homine *leo est* [19].
>
> *(Institutio oratoria,* VIII, 6, 8.)

Es decir, partiendo de la comparación que el hombre es *como un león,* pasamos a la metáfora que *es león.* La metáfora consigue así un mayor efecto poético que la mera comparación, porque es símil abreviado, forma concisa y equivalencia parcial. La metáfora así se basa en una absoluta ecuación de elementos, como acierta a decirlo Dámaso Alonso:

> Se trata, por tanto, de imágenes en que un complejo de plano real (*a, b, c,* ...) se compara con un complejo de plano imaginario (*a', b', c',* ...) mediante la igualación, término a término, de los elementos respectivos (*a=a', b=b', c=c'* ...). Es el procedimiento que, prolongado a lo largo de un poema (y con omisión de los términos de la realidad, que quedan tácitos), llega a ser lo que la poesía occidental conoce con el nombre de alegoría.
>
> *(Estudios y Ensayos...,* p. 47.)

Ahora, queda por esclarecer cómo aplican los dramaturgos del teatro alegórico esta preceptiva clásica. Por ejemplo, en muchas alegorías el autor parte de la metáfora del Mundo=Mercado. En seguida el alegorista *continúa* imaginando las circunstancias y consecuencias del plano imaginario: en el mercado se necesita dinero (los talentos a emplear o las tres potencias) y buen juicio (la Razón y Prudencia) para escoger las mercancías (vicios y virtudes); pasamos revista a los mercaderes y sus tiendas (sátira de estados, valores divinos y mundanos) y finalmente se puede representar un

[18] Aún cabe distinguir entre *metáfora pura,* en la que se omite el elemento real de la ecuación, y la *metáfora impura,* en la que los dos elementos están expresos. Cf. LÁZARO CARRETER, *Diccionario...,* p. 275: *metáfora:* tropo mediante el cual se presentan como idénticos dos términos distintos. Su fórmula más sencilla es *A es B* (los dientes son perlas) y la más compleja o metáfora pura, responde al esquema *B* en lugar de *A:* sus perlas (en lugar de dientes).

[19] Loeb..., III, p. 304. Cf. LAUSBERG, II, § 558-564.

negocio fraudulento por parte de uno de los vendedores seguido de la aparición de la Justicia, lo cual da lugar a otra serie de sucesos lógicamente relacionados, como un pleito, un castigo y un perdón. Así la alegoría es todo un relato, es la *continuación* de una ecuación: es una *metáfora continuada*.

Asimismo, se puede tomar como punto de partida la ecuación de «el Mundo es una locura», «el Alma es una adúltera» o «la vida es una peregrinación», para luego desarrollar el plano imaginario de, v. gr., la locura, el adulterio o la peregrinación. El procedimiento alegórico así reside, como dice Aguirre, en «una analogía desarrollada hasta sus últimas posibilidades» y «un continuado flujo de analogías, cuyo segundo término está sólo implícito» [20].

Además de desarrollar una metáfora, la alegoría puede partir de todo un romance, una comedia, un cuento mitológico, un pasaje bíblico o un acontecimiento contemporáneo para transformarlo a otro plano y «continuarlo» de acuerdo con el nuevo complejo imaginario.

Cuando se trata de un motivo profano vuelto a lo divino se habla de un «contrafactum» [21]. Ejemplo de un contrafactum nos presenta Aguirre en el romance cidiano:

> Victorioso vuelve el Cid
> a San Pedro de Cardeña,
> de las guerras que ha tenido
> con los moros de Valencia.

que, vuelto a lo divino, dice:

> Victoriosa vuelve el Alma
> de la más que civil guerra,
> adonde la que es vencida
> es la vencedora misma [22].

Así el argumento alegórico de un auto puede calificarse también como un «contrafactum continuado hasta sus últimas posibilidades». Sirvan de ejemplo un auto de Lope y dos de Valdivielso basados en el Romance de *Ciudad Reale:*

> Yo me iba, mi madre,
> a Villareale;
> errara yo el camino
> en fuerte lugare [23].

[20] AGUIRRE, *José de Valdivielso...*, p. 133.
[21] Véase BRUCE WARDROPPER, *Historia de la poesía lírica occidental a lo divino en la cristiandad occidental* (Madrid, 1958).
[22] AGUIRRE, p. 74.
[23] Véase WARDROPPER, *Historia...*, p. 189. El profesor Wardropper señala este romance como «canción a lo divino», utilizada en las fiestas de la Virgen según el primer musicólogo español Francisco de Salinas. En la dramática lo usan LOPE, en *La venta de la zarzuela,* y VALDIVIELSO, en *El peregrino* y en *Psiques y Cupido.*

Otro romance vuelto a lo divino y alegorizado es el que dice:

> Allá en Garganta-la-Olla,
> en la Vera de Plasencia,
> salteóme una Serrana... [24]

y el

> Blanca sois, señora mía,
> más que no el rayo del Sol:
> ¿si la dormiré esta noche,
> desarmado y sin pavor? [25]

Lo sobredicho vale igualmente para el tratamiento alegórico de una historia mitológica o caballeresca, aunque debe quedar establecido aquí que una lograda *divinización* de esta clase de relatos en la escena sólo logrará realizarla Calderón [26].

Para la alegorización *todo sirve*, desde unas Bodas Reales [27] hasta una tradición popular [28], una comedia profana [29], una celebración religiosa [30] o un suceso cortesano [31], con tal de que se lo pueda transformar lógicamente a otro plano.

La escenificación alegórica de las parábolas bíblicas [32] es en cierto modo

[24] Véase el romance *La serrana de la Vera*, en *Flor nueva de romances viejos*, Ed. Menéndez Pidal (Buenos Aires: Espasa-Calpe, 1962), p. 220. Lo utiliza VALDIVIELSO en *La serrana de Plasencia*. Cf. también las comedias profanas de *La serrana de la Vera*, de LOPE DE VEGA y de VÉLEZ DE GUEVARA. Véase *Obras completas de Menéndez Pelayo*, Estudios sobre el teatro de Lope de Vega, V, p. 407.

[25] Véase *El romance de blanca-niña*, en *Primavera y Flor de romances*, núm. 136, Ed. MENÉNDEZ PELAYO en su *Antología de poetas líricos castellanos*, tomo III-1 (Madrid, 1899). Lo utiliza LOPE en *La locura por la honra*.

[26] Sólo hallamos de inspiración mitológica el *Psiques y Cupido* y *El hombre encantado*, de VALDIVIELSO. De inspiración caballeresca son *El tusón del rey*, *De la puente del mundo*, *La Araucana*, de LOPE, y *Los cautivos libres*, de VALDIVIELSO; *El rescate del Alma* (an.); *El sol a media noche* y *La mesa redonda*, de MIRA DE AMESCUA.

[27] LOPE alegoriza las bodas de Felipe III con Margarita de Austria en *Las bodas entre el Alma y el amor divino*. MENÉNDEZ PELAYO tiene horror a esta clase de «autos de circunstancia» y los califica como «género híbrido y monstruoso» en sus *Observaciones preliminares* a los *Autos y coloquios*, de LOPE, en *Obras de Lope de Vega* (Madrid: Real Academia Española, 1892).

[28] *La Maya*, de LOPE.

[29] *La locura por la honra*, de LOPE, y *El villano en su rincón*, de VALDIVIELSO. Véase M. BATAILLON, «El villano en su rincón», *Bulletin Hispanique*, LI (1949), pp. 26-38.

[30] *La santa inquisición*, atribuido por MENÉNDEZ PELAYO a LOPE. FLECNIAKOSKA, pp. 66-71, se niega a aceptar esta paternidad.

[31] *Las pruebas de Cristo* y *La jura del príncipe*, de MIRA DE AMESCUA. Véase J.-L. FLECNIAKOSKA, «La jura del príncipe», *Bulletin Hispanique*, LI (1949), pp. 39-44.

[32] Véase PÉPIN, p. 252: «Les paraboles ... sont d'authentiques allégories, au sens le plus classique du terme; elles rassemblent en effet tous les éléments nécessaires et suffisants à la définition de l'expression allégorique, dans quelque civilisation qu'on la rencontre: existence d'un récit dont le sens apparent est médiocre, mais dissimule un enseignement de grand prix; appréciation de ce déguisement, qui permet de dérober le message aux indignes pour ne le délivrer qu'aux doctes, dont il stimule d'ailleurs la curiosité; nécessité d'une initiation morale et intellectuelle pour dépasser la lettre du récit et parvenir à sa signification...»

una elaboración ulterior de otra historia figurada en que todos los personajes son abstracciones y se invita al público a que lo entienda *a diferentes sentidos,* como en el auto de *La siega,* de Lope[33], basado en la parábola de la Viña, cuando el Cuidado dice a la Ignorancia:

> No te metas, pues no puedes,
> en cosas que son tan altas,
> que aquí *por alegoría,*
> o de su Iglesia se trata,
> o del reino de los cielos,
> o del alma, que, *con varias
> razones,* puede entenderse
> la Iglesia, el reino y el alma,
> *a diferentes sentidos.*

(*Obras...,* II, p. 312)[34].

Por otra parte, si se desarrolla un dato histórico descrito por la Biblia y se le pide al público que lo «entienda a diferentes sentidos», tenemos una interpretación figurativa[35]. o *prefiguración* más bien que una alegoría. La interpretación figurativa establece una *similitud* entre dos sucesos o personas, la *umbra* y la *veritas,* en que la segunda figura *cumple* la *prefiguración* de la primera[36]. La diferencia entre el sentido figurativo y el alegórico es, en primer lugar, que en la historia figurativa los caracteres son, en su mayoría, personas de carne y hueso y que en la historia alegórica suelen ser personificaciones de un concepto o estado. Con todo, es difícil trazar fronteras precisas entre los dos procedimientos[37]. Tomemos como ejemplo la primera pieza del *Códice de autos viejos*[38], el *Auto del sacrificio de Abraham,* donde la loa dice:

> Este sacrificio pues
> de Ysaac no irá declarado,
> y es porque sé que sabéis
> que en éste fue figurado
> Cristo que murió después.

(*Colección...,* I, p. 2)[38].

Isaac es aquí claramente una *figura futurorum*[39].

[33] Para los autos de Lope citamos de *Obras de Lope de Vega,* edición de la Real Academia Española, tomos II y III (Madrid, 1892).
[34] Lo subrayado es nuestro.
[35] Véase ERICH AUERBACH, *Scenes from the Drama of European Literature,* 6 essays (New York, 1959), Essay I, «Figura».
[36] DAVID WILLIAM FOSTER, *Christian Allegory...,* analiza el aspecto pre-figurativo de la alegoría.
[37] AUERBACH, p. 53: «Figural interpretation is 'allegorical' in the widest sense. But it differs from most of the allegorical forms known to us by the historicity both of the sign and what it signifies.» Véase también PÉPIN, pp. 247-252.
[38] Para las piezas del *Códice de autos viejos* citamos de la edición de LÉO ROUANET, *Colección de autos, farsas y coloquios del siglo XVI,* 4 tomos (Barcelona-Madrid, 1901).
[39] AUERBACH, p. 38: «St. Augustine explicitly adopted the figural interpretation of

Otro auto, de la misma colección y con el mismo protagonista Isaac [40] presenta al final, a manera de epílogo, tres figuras que aclaran el doble sentido del argumento: la Alegría da el sentido figurativo:

> Por Ysaac es figurado,
> pues tuvo nombre de risa,
> nuestro Dios: Ysaac sagrado

(Ib., p. 86.)

Al mismo tiempo se da el sentido alegórico por boca de la figura Moralidad, quien explica que Rebeca representa al Alma:

> Así que el alma, bien visto,
> caridad ha de tener
> y en amor permanecer,
> y así por fe viene Cristo
> a su desposado ser

(Ib., p. 88.)

La transformación de Isaac en Cristo y de Rebeca en el Alma anuncia los popularísimos argumentos alegóricos de *los amores del Alma* de los autos sacramentales. Así vemos que en esta misma pieza se dan los dos sentidos, uno figurativo (Isaac), otro alegórico-moral (Rebeca) [41].

Es significativo que en los primeros intentos del drama alegórico se menciona a los *interlocutores* como *figuras,* una mezcla de *prefiguración* y *alegoría* [42]. Es en este sentido mixto de prefiguración+figura+alegoría donde incluimos a Adán como interlocutor alegórico en el presente estudio: Adán en el doble sentido figurativo de personaje bíblico y, también, como prototipo del pecador, o sea *cada uno de nosotros (Elckerlijk, Jedermann, Chascun* y *Everyman* en otras literaturas) [43]. En las piezas primitivas no existe nomenclatura precisa para designar al protagonista que, con diversos nombres tales como *Vicio* o *Apetito, Cuerpo* o *Alma,* viene a significar un solo concepto: *Naturaleza Humana, Género Humano, Hombre.*

Muchas son las piezas en el *Códice de autos viejos* que introducen a Adán como *figura,* el cual, como personaje con nombre propio pero rodeado de conceptos abstractos, no difiere en nada de otras figuras en situaciones análogas que tienen nombres como *Hombre, Género Humano, Apetito*

the Old Testament and emphatically recommended its use in sermons and missions v. gr. in *De catechizandi rudibus,* III, 6.»

[40] El *Auto de los desposorios de Ysaac.*

[41] AUERBACH, p. 36.

[42] *Ib.,* p. 34: «From the 4th Century on, the usage of the word *Figura* and the method of interpretation connected with it are fully developed in nearly all the Latin Church writers. Sometimes to be sure a practice that later became general — common allegory was also termed *figura.*»

[43] Véase FOSTER, cap. II, «The figure of Adam and Man as Saint and Sinner», pp. 70-105.

o *Vicio*. Ya nos advierte Yanguas cómo debe interpretarse su *Farsa del mundo y moral* [44]:

> Es la intención del autor manifestar las cautelas del Mundo: cómo engañan a cada uno de nosotros, *que se entiende* por el Apetito. Junto con éste, cómo por el Ermitaño, *que es* la predicación y religión, nos arrimamos a la Fe. Y con ella le vencemos *como* la obra *declara*.
>
> *(Obr. dram.*, p. 33) [45].

En efecto, el término mismo de *alegoría* no se halla en ninguna composición dramática del siglo XVI que hoy llamaríamos *alegórica,* y sólo en contadas veces en las piezas pre-calderonianas del siglo siguiente [46]. En vez de pedir al público que juzgue lo representado *alegóricamente* se le advierte que *entienda*. Como dice la loa del *Auto del magná:*

> Quien juzga debe entender,
> sin entender no hay juzgar,
> que mal puede uno tratar
> de aquello do su saber
> jamás no pudo llegar,
>
> *(Colección...,* I, 10, p. 169.)

[44] Citamos de la edición de F. GONZÁLEZ OLLÉ, *Obras dramáticas,* CC., 162 (Madrid, 1967).

[45] Lo subrayado es nuestro.

[46] Ya hemos encontrado el término en *La siega* de LOPE (véase supra p. 25). En *El yugo de Cristo,* también de LOPE, el demonio explica su índole diciendo:

> Hijo soy de la Soberbia,
> aunque fue mi padre Cus
> ...
> Esto por alegoría,
> cifra de mi oculta ciencia.
>
> *(Obras...,* II, p. 493.)

En *La santa inquisición,* de LOPE (?) se dice:

> No solamente María
> es la mujer que me ha dicho
> sino la Iglesia si usamos
> de alegóricos sentidos.
>
> *(Ib.,* p. 152.)

y LOPE termina *El nombre de Jesús* con las palabras:

> Hace fin la alegoría
> sobre la sagrada historia.
>
> *(Ib.,* p. 166.)

VALDIVIELSO se expresa con desprecio en *La serrana de Plasencia* al decir:

> Tengamos la fiesta en paz
> No nos cuente alegorías.
>
> *(Doce autos...,* f. 107.)

De otra parte, conviene señalar que los autores del siglo XVI a veces usan el término «alegórico» para una presentación en que no hay alegorías, v. gr.: en la *Lucha alegórica para la noche de la natividad de Cristo, Nuestro Señor,* por JAIME TORRES, en *Dramas litúrgicos,* Ed. Jaime Moll (Madrid: Taurus Ediciones, 1969); y varias piezas del teatro escolar, véase JUSTO GARCÍA SORIANO, «El teatro de colegio en España» (ob. cit.).

y procede a instar que «quien lo juzgue esté avisado» para que interprete debidamente el hambre de los hombres que acompañan a Moisés en el desierto y la dádiva del pan divino:

> Quien es suelo hable de suelo,
> y los demás entended
> que trataré con buen celo
> de la más alta merced
> que os hizo el Señor del cielo

(Ib., p. 170.)

Se repite esta sentencia en la *Farsa del sacramento de la fuente de San Juan* (*Ib.*, III, 71, p. 182) y en el *Auto de la fuente de los siete sacramentos*, de Timoneda [47]:

> decid, ¿no es mayor holgura
> festejar lo figurado,
> que es Dios, que las almas cura?

y prosigue

> Quien es suelo hable de suelo,
> etc.

(BAE, 58, p. 95.)

Característico de las piezas del siglo XVI es el empeño en explicar y amonestar al público a que preste atención. Eco humorístico de este anhelo didáctico lo encontramos en la pieza escolar anónima el *Examen sacrum* (*Ib.*, pp. 133-147), en que a título de introducción el *Interpres* trata pacientemente de dar respuesta al ignorante *Faunus,* quien se admira de que

> cuantimas que si los entendidos lo entienden, hay otra gente que... que... eee... Que no lo quillotran. Así que, señor, créame, y dígaselo en redondo.

Después de escuchar al Interpres la explicación del argumento, prosigue:

> Bueno, por mi fe. ¿Pero querría saber qué llama *Candor?*, aunque me perdone. ¿Es algún cantor, a dicha?

y luego:

> ¿Y aquello del Sentimiento? Debe de ser cosa de los cinco sentidos.

(Ib., p. 134.)

[47] Para las obras de JOAN TIMONEDA citamos de la *BAE*, tomo 58, *Autos sacramentales desde su origen hasta fines del siglo XVII*, Ed. E. G. Pedroso (Madrid, 1952; reimpresión de la edición de 1865).

Por fin, después de algunos gracejos, está dispuesto a entenderlo bien:

> ¿De manera que el Celo se junta con los tres, y luego viene el Cuidado, y el Escrúpulo y la Engañifa? Bien está. Yo voy a tomar lugar: ya que estoy *sobre aviso*, pienso *entenderlo* todo bien, y meterlo *in corbonam*, para las necesidades. *Atención y buena intención*; que con esto burlas y veras serán de fruto.

<div align="right">

(Ib., p. 135) [48].

</div>

3. La estructura alegórica

a) El enigma

Dada la relación de la alegoría con la metáfora (símil, analogía, comparación) en que lo representado encierra *algo más,* el espectador o el lector está ocupado desde el principio en una actividad interpretativa. Es éste uno de los rasgos que diferencian el género alegórico del realista y de la información directa. La alegoría, como el juego de palabras y los demás conceptismos de la época barroca, es uno de los artificios que mejor se prestan a producir cierta ambigüedad; en ella la *apariencia* del relato representado se halla en agudo contraste con la intención original [49]. El grado de ambigüedad, de oscuridad y de intención puede variar de una a otra obra, pero siempre se acepta que una buena alegoría no debe *indicar* ni *revelar* demasiado los elementos del plano real [50]; debe presentar las abstracciones veladas y dejar al lector o al espectador el gusto de adivinar *el otro sentido* y de identificar el concepto allí encerrado [51]. Se ve así una transición de la oscuridad a la claridad, aunque se mantenga cierto ambiente de *adivinanza* hasta el final. Por eso se ha dicho que el prototipo de la alegoría es el *Aenigma* [52].

En las antiguas piezas teatrales hallaremos muy poca *alegoría* en el sentido de la *ambigüedad* arriba descrita. Por el contrario, en algunas de ellas la figura abstracta, aislada entre las *dramatis personae* de carne y hueso, precisamente *revela* la moralidad y tiene una función explicativa, bien en

[48] Lo subrayado es nuestro.

[49] Para la literatura enigmática en torno a 1600, véase FERNANDO LÁZARO, *Estilo barroco y personalidad creadora* (Madrid: Anaya, 1966), pp. 20-27.

[50] HONIG, p. 5: «A good allegory, like a good poem, does not exhibit devices or hammer away at intentions. It beguiles the reader with a continuous interplay between subject and sense in the storytelling, and the narrative, the story itself means everything.»

[51] TUVE, p. 178: «... allowing us to recognize what we are meeting, with a slow unease or with sudden drama.»

[52] Cf. QUINTILIANO, *Instit. orat.,* VIII, 6, 52: «Sed allegoria, quae est obscurior, aenigma dicitur» (Loeb..., III, p. 330). Aunque CICERÓN admira la alegoría como «magnum ornamentum», aconseja contra todo exceso de oscuridad: «obscuritas fugienda est» *(De Oratore,* III, 41; Loeb... (London, 1948), II, p. 130). Véase también PÉPIN, pp. 89-90, y especialmente p. 85 para la transición del término ὑπόνοια (conjetura) al de ἀλληγορία; LAUSBERG, II, § 899, p. 287; TUVE, p. 163; FLETCHER, p. 6.

la loa introductiva, bien al final, como epílogo aclaratorio. En el *Auto del Rey Nabucodnosor, cuando se hizo adorar,* la figura abstracta de la Ceguedad da principio al argumento dándose a conocer como *leitmotiv* y *moralidad* del argumento:

> Yo, la principal incitadora
> de tan abominable pensamiento.
>
> *(Colección...,* I, 14, p. 233.)

La Ceguedad representa aquí por sí sola todos los errores en el juicio del Rey Baltasar, errores que en el siglo siguiente llevará a la escena Calderón como diversas abstracciones personificadas [53].

Igual función explicativa tiene la Fortuna en el *Auto del Rey Asuero cuando ahorcó a Amán,* al presentarse a sí mismo como moraleja del argumento:

> Como mía he procurado
> venir a explicarla leda:
> pues como Amán ensalzado
> ninguno se vió en la rueda,
> ni tan presto en tierra echado.
>
> *(Ib.,* 17, p. 284.)

Es como si a mediados del siglo XVI presenciáramos una iniciación a la interpretación alegórica, la cual, en la época barroca, con el apogeo del teatro alegórico, permite al gran público identificar temas, ideas y conceptos sin una introducción explícita.

En algunos casos, sin embargo, ya en el siglo XVI, hallamos un evidente caso de *enigma.* Así, por ejemplo, en la *Farsa moral* de Diego Sánchez de Badajoz [54]: «Entra primero Nequicia vestido como simple pastor» *(Recopilación...,* p. 191). Es obvio que el vestido no revela su condición ni sus palabras permiten adivinar quién es: habla de su habilidad en el juego de barajas y en el ajedrez, menciona sus «otros oficios» refiriéndose a la guerra y a la justicia, y a sus actividades en conventos y palacios. Paulatinamente nos da la clave diciendo por fin «Diros he cómo me llaman», aunque todavía emplea seis versos para dar la solución:

> Yo me llamo la Nequicia
> con que los males se traman.
>
> *(Ib.,* p. 194.)

En total emplea 165 líneas para revelar su identidad, espacio que sirve de pretexto para describir todos los aspectos y manifestaciones inherentes al *Engaño.* Claramente la incertidumbre, el suspenso y finalmente la adivinanza del «qué soy yo» sirven a un fin didáctico. Al mismo tiempo, cuánto más interesante y atractivo, por cuanto compromete el interés del especta-

[53] Véase el análisis de *La cena del rey Baltasar* por A. A. PARKER en *The Allegorical Drama...,* pp. 156-196.

[54] Para las obras de DIEGO SÁNCHEZ DE BADAJOZ citamos de la *Recopilación en metro* (Sevilla, 1554), Ed. Frida Weber de Kurlat (Buenos Aires, 1968).

dor, que una seca exposición de los aspectos de un determinado concepto. Una representación alegórica así escenificada arroja una luz caleidoscópica sobre las múltiples facetas encerradas en un solo nombre abstracto [55].

El *Examen Sacrum,* ya mencionado por las calidades instructivas para la interpretación alegórica, da también indicaciones sobre la manera de identificar a los personajes: al salir otra *figura* pregunta ZELUS:

> ¿Quién es aquél?
> CANDOR: No sé, por cierto.
> EUSEBIA: No me contenta nada.
> DAPHNIS: Sea quien fuere, ¿qué se nos da?
> El dará presto señal.
> ZELUS: ¿Luego demonio es?
> DAPHNIS: Sospecho que es un su hijo, por
> nombre Engaño, primo hermano de
> la Hipocresía.
>
> (BAE, 58, p. 139.)

El aguardar la «señal» y el «sospechar» forman parte intrínseca del placer de leer o ver representar alegorías.

A Lope y a Valdivielso les gusta mucho insertar, dentro de la adivinanza misma del *otro sentido* del argumento, algunos enigmas sobre la identidad de los interlocutores. En *El misacantano* Lope introduce al nuevo persona-je con la frase: «Darte las señas me toca» *(Obras...,* II, p. 257), y en los cinco cuartetos siguientes procede a dar *señales* hasta que, por fin, rompe el suspenso en el sexto cuarteto al decir:

> Del buen suceso soy hijo,
> por el descanso me rijo:
> Apostemos, ¿cuánto va?
> que habéis conocido ya
> que me llamo el Regocijo. *(Ib.)*

Más dramática es la escenificación consciente del enigma en *El árbol de la vida,* de Valdivielso [56], al llamar desde dentro el nuevo personaje: «¿Quién está en casa?», a lo cual responde el Género Humano:

> ay de mí...
> IGNORANCIA: ¿Quién es?
> LA VOZ: Quien no es.
> IGNORANCIA: Quien no es, pues ¿con quién hablo [57],
> si no soys?
> LA VOZ: Yo soy.
> IGNORANCIA: Yo abro a ver quién es, y no es.
>
> (Doce autos..., fol. 128 v.)

[55] TUVE, p. 175: «Through the scores of pictorial details and suggested incidents we should discover the multiple nature of an abstraction hidden under a name.»
[56] Para los autos de JOSÉ DE VALDIVIELSO citamos de *Doce autos sacramentales y dos comedias divinas* (Toledo, 1622).
[57] *habro* en el original.

Sólo entonces viene el público a darse cuenta de que la nueva figura es la Muerte.

A veces los interlocutores llevan consigo símbolos o indicios tomados de la imaginería emblemática de la época. Así, en *El triunfo de la Iglesia* de Lope, la Envidia sale «mordiendo un corazón». El público instruido reconocerá la imagen, los demás seguirán preguntándose quién es y por qué es tan golosa y por qué dice:

> (soy) quien de la virtud
> ajena se vuelve loco,
> quien jamás tuvo quietud,
> quien le pesa que el vecino
> tenga asiento y gentil silla,
> letras, armas, y sea digno
> de fama.

<div style="text-align:right">(Obras..., III, p. 80.)</div>

En total tarda el espacio de unos 50 versos antes de decir «Soy la Envidia» (*Ib.*). Aparte del gusto de reconocer su identidad hay otro placer, y es el de volver a encontrar el mismo lugar común, pero siempre enfocado desde otro ángulo y con nuevos aspectos [58].

Incluso si conocemos de antemano el nombre del personaje todavía queda por ilustrar lo que significa exactamente. Tomemos el comienzo de la *Farsa del triunfo del Sacramento*; salen a la escena dos damas y bien pronto nos percatamos, por las palabras de una de ellas, que son hermanas, o sea, una pareja temática:

> Hermana, pues que las dos
> tenemos tiempo y lugar,
>
> dime...
> la causa de tu penar.

<div style="text-align:right">(Colección..., III, 81, p. 346.)</div>

La otra dama responde, identificando a su hermana:

> Es mi dolor de manera,
> Soberbia, hermana carnal
> que ojalá fuera mortal.

<div style="text-align:right">(Ib., p. 347.)</div>

El buen entendedor ya sabrá que la otra, por consiguiente, debe ser la Envidia, al reconocer la pareja infernal representativa de Lucifer. Pero queda algo más por averiguar y es bajo qué aspecto se va a presentar el viejo concepto de la caída luciferina. El saber su nombre poco nos dice de lo que verdaderamente significa, y sólo gracias a las acciones subsiguientes

[58] TUVE, p. 163.

llegamos a conocer su índole, lo cual nos ofrece una sorprendente ojeada a la ideología de la época [59].

b) *El personaje alegórico*

Lo que esencialmente distingue al protagonista alegórico de otros caracteres literarios es el ser *sintético*, es decir, que él solo representa y encierra en sí mismo todos los demás conceptos encarnados en los personajes secundarios. Estos, en efecto, no son más que sus *alterego* [60]. El protagonista alegórico, por su conducta y pensamiento, crea a los demás personajes, que existen sólo gracias a él. Este es su rasgo esencialmente dramático: su soledad y su responsabilidad de vivir su propio mundo, creando y recreándolo por un solo acto, traspié o *cambio de parecer*. A medida que se suceden los acontecimientos en la escena, éstos van revelando más aspectos suyos y todos estos juntos constituyen el carácter del protagonista. Al mismo tiempo, aislando estos aspectos como personajes secundarios, el alegorista les da vida propia como personificaciones de una idea con las múltiples posibilidades inherentes a cada una de ellas.

Rasgo característico de estas personificaciones es su *genealogía* e interrelación [61]. La idea de un parentesco entre los diversos conceptos dramatizados ayuda a explicar la multiplicidad escondida en una abstracción determinada, y al mismo tiempo sugiere el encadenamiento o la *causa y efecto* de varios estados de ánimo que en conjunto constituyen *la máquina del Hombre* [62].

Otra vez el *Examen sacrum* ofrece el comentario didáctico necesario en el siglo XVI para comprender este recurso alegórico:

CUIDADO: ... ¿Sabéis vos quién soy, o quién no?

ZELUS: ¡Malo está por cierto de saber! Bien os conozco, y sé que os llamáis Cuidado. Por demás, y aun a todo vuestro linaje conozco de *pe* a *pa*. Vuestro abuelo era el Ahínco: casó con Zozobra: nació de ellos vuestro padre el Cojijo: tomó por mujer a la Inquietud. Sois cuatro hermanos: Cuidado, Pesar, Enojo, Sobresalto; y tres hermanas: Solicitud, Maraña, Congoja, y todas tienen ya maridos. Doña Solicitud casó con don Pleito; Maricongoja está prometida a mosiur Desconsuelo; Maraña se desposará presto con don Ruido Quiros, que es un principal caballero; así que, señor, no me tengáis por tan desconocido como eso.

(*BAE*, 58, p. 137.)

[59] FLETCHER, p. 368: «To conclude, allegories are the natural mirrors of ideology.»
[60] *Ib.*, pp. 35-37, «The conceptual Hero».
[61] Véase E. R. CURTIUS, *European Literature and the Latin Middle Ages* (London, 1935), traducido del alemán por W. R. Trask, p. 132: «So later, in medieval didactic poems on the virtues and vices, we find the rudiments of a 'genealogy of morals'. These genealogical relationships are not always clear ... Like so many other characteristics of medieval style, the personal metaphor was awakened to new life in seventeenth-century Spain.» Otras genealogías se hallan en el *Desposorio entre el Casar y la Juventud* y en la *Genealogía de los modorros*, de QUEVEDO, citadas por PEDROSO en su nota al *Examen sacrum*, BAE, 35, p. 137.
[62] Véase cap. III, «el microcosmos», pp. 97-102.

3

A través de estas líneas se percibe el tono socarrón característico de las primeras piezas alegóricas. Pero ya entrado el Barroco se dramatiza la condición humana y se empiezan a analizar las diversas motivaciones, los estados de ánimo y los prejuicios del Hombre. Por ejemplo, Tirso de Molina, al introducir el Honor como personaje principal, de hecho el protagonista, en su *No le arriendo la ganancia* [63], lo explica detalladamente sirviéndose de la misma genealogía moral:

> Casóse con la Experiencia
> el Entendimiento cuerdo,
> fue madrina la Prudencia,
> y parió luego el Acuerdo,
> mayorazgo de su herencia.
> Este sois vos (=Acuerdo), en quien veo
> el sosiego que el cuerdo ama
>
>
>
> Miró después a la Fama
> por los ojos del deseo
> vuestro padre, y quedó tal
> que (no estimando el caudal
> de su legítima esposa)
> a esta meretriz hermosa
> sirvió
>
>
>
> Fue tercera la Ambición,
> una cortesana dama.
> En su casa, en fin, la Fama
> cohechando a la estimación
> parió un muchacho gallardo
> de quien mil triunfos aguardo
> si le gobierna el temor,
> y éste sois vos, Honor.
>
> *(Obr. dram. compl...,* I, p. 643.)

En estas genealogías el género gramatical de los nombres abstractos concuerda con el sexo de las personificaciones, v. gr., en el *Examen sacrum* los cuatro hermanos son todos sustantivos masculinos y las tres hermanas tienen nombres femeninos; asimismo, Tirso representa al Entendimiento en su *No le arriendo la ganancia* como personaje masculino que tiene amores con el sexo opuesto.

Sin embargo, también veremos con frecuencia una disparidad entre el sexo del interlocutor y el género gramatical del concepto representado. Es así como el Deleite representa su papel de mujer seductora y puede ir acompañada de su criada el Engaño [64]; la Verdad sale «de niño labrador» [65], y los pretendientes a la mano de España pueden incluir, al lado del Amor, los interlocutores Guerra, Ignorancia, Hambre y Tristeza [66].

[63] Para los autos de TIRSO DE MOLINA citamos de *Obras dramáticas completas*, Ed. D. Blanca de los Ríos, tomo I (Madrid: Aguilar, 1969).

[64] En *El hijo pródigo*, de LOPE.

[65] En *Psiques y Cupido*, de VALDIVIELSO.

[66] En *Las bodas de España, Colección*, IV, 92.

Huelga decir que estas disparidades gramaticales e incongruencias en cuanto al género y sexo sólo existen para el lector y no para el espectador. Lo que ante todo llama la atención de éste es la tipificación visual del personaje en la escena, ya sea mediante atributos específicos como la enorme nariz del Bobo, ya sea por el vestido distintivo como el atavío incontestablemente femenino del Deleite. Gracias a la presencia de estos recursos visuales, tan patentes al espectador, que es *todo ojos,* no pueden ofender las incorrecciones gramaticales del demonio cuando se dirige a su nieto:

> Ignorancia, ven acá,
> mira que eres poderoso [67],

ni pueden parecer inverosímiles las mutaciones de sexo al convertirse la Inocencia en el Pecado [68] o la Ignorancia en el Entendimiento [69].

Para el buen entendedor, es decir, para el público barroco acostumbrado al doble sentido y a la aparente ambigüedad, los personajes secundarios no son únicamente interlocutores más o menos realistas, sino también situaciones y procesos de la mente del protagonista alegórico, que es, él solo, responsable del ambiente y desarrollo de la acción, porque él solo da origen, con hechos y pensamientos, a los demás personajes.

Claro ejemplo de esto lo vemos en la *Farsa del triunfo del sacramento,* donde el protagonista creador de su ambiente es el Estado de Inocencia, nombre abstracto dado al Hombre en estado de Gracia, calificativo que se trocará en Pecado Original desde el instante de su caída. La acción, como nos enteramos desde un principio, consiste en

> hacer al hombre pecar
> contra el sumo Hacedor,
> para que luego el Estado
> que de Inocencia es llamado
> se ponga en la prisión fuerte
> de la cárcel de la Muerte,
> de duros hierros cargado.
>
> *(Ib., III, 81, p. 353.)*

Pues bien, no habrá acción, ni argumento, ni personajes secundarios, ni siquiera el gran antagonista, el Pecado, sin el querer (=crear) del Protagonista, porque

> es cosa vana
> pensar que con furia insana
> le fuerce nadie a venir,
> si él no quiere consentir
> de su voluntad y gana.
>
> *(Ib., p. 354.)*

[67] En *Auto de la verdad y la mentira. Colección...*, II, 55, p. 433. Lo subrayado es nuestro.
[68] En *Farsa del triunfo del sacramento. Ib.,* III, 81.
[69] En *Auto de los hierros de Adán. Ib.,* II, 44.

El Hombre viene a ser ahora campo de batalla a la vez que víctima de sus propios aspectos personificados en la escena, tales como el Engaño y la Apariencia del Bien, dos abstracciones que reflejan la falta de juicio y prudencia del Hombre; aspectos que, por demás, se revelan en el vestido y el comportamiento del protagonista bobo, cuya única aspiración es comer y beber. Es interesante observar que la escenificación de la caída se realiza en tal forma que nos lleva a creer que el protagonista nada tiene que ver con la tragedia que se desarrolla en su propia casa: la seducción de su madre Fragilidad Humana por el Engaño. El parentesco entre la Inocencia y la Fragilidad indica la unidad de las dos ideas personificadas en el Protagonista. Sólo después de la victoria del Engaño sobre la Fragilidad puede asomarse el Pecado triunfador. La dirección de escena presenta gráficamente la completa dominación del Pecado: «entra el Estado de Inocencia con una cadena y el Pecado a cuestas» (Ib., p. 359). El protagonista cambia automáticamente de nombre y de ser:

> ahora serás llamado
> el Pecado Original
>
> (Ib., p. 362.)

y queda convertido en bestia de carga, llevando al Pecado a cuestas mientras que éste lleva a la Muerte a horcajadas:

> MUERTE: Pecado, no ha de ir así,
> que aunque sienta pena amarga,
> pues que la bestia es de carga,
> yo he [de] subir sobre ti.
>
> (Ib., p. 363.)

Y así, bajo el peso del Pecado y de la Muerte, se encamina el protagonista hacia la «casa lóbrega triste» de la muerte (Ib., p. 364). Pero éste no es el final del Protagonista sintético: sus rasgos más salientes permanecen en la escena, a saber, su Desobediencia y su Fragilidad, las cuales empiezan por reñir acerca de quién tiene la culpa del drama y que luego van en busca de auxilio. Son éstos los dos aspectos del protagonista que continúan la narración con vida propia, dando relieve al viejo tema del destierro del Paraíso. Su demanda de socorro es rehusada primero por las virtudes, que son ajenas a la caída y nada quieren tener con el Hombre en estado de pecado. Finalmente, sin embargo, acaban por ser acogidos por la Esperanza, quien les anuncia la Redención. La Desobediencia acepta su parte en el drama:

> ¿Que tan caro ha de costar
> reparar nuestra caída?

y la Fragilidad se arrepiente:

> ¿Y no era daño menor
> que con eterno dolor
> pagásemos mi locura?
>
> (Ib., p. 371.)

Este auto revela explícitamente, uno tras otro, los aspectos característicos del Protagonista que en la escena son personajes secundarios con vida individual. Aunque el héroe sea en apariencia un bobo ignorante, cuya madre fue seducida, en realidad encierra en sí todo un concepto: la fragilidad de la inocencia humana, que conduce al engaño, a la desobediencia, al pecado y a la muerte.

En la *Farsa dicha militar* Diego Sánchez de Badajoz muestra, con un juego de escenas, la tentación, caída y angustia de un fraile:

> Vase el Diablo y quita la capa y vuelve luego en forma invisible y pónese al lado izquierdo del Fraile, y el Angel al derecho, y acudiendo a cada lado dice el Fraile las sugestiones de cada espíritu, en perplejidad [«¿saltaré la profesión?», etc.].
> Determinado el Fraile a la peor parte, vuélvese el Angel de espaldas y así se está hasta que se torna a convertir y va dando saltos de placer el diablo, etc.
>
> > *(Recopilación..., p. 292.)*

c) *La metamorfosis*

El argumento ofrece muchas claves para comprender el carácter múltiple de un concepto alegóricamente representado. El autor anónimo del *Auto de los hierros de Adán* se vale también del recurso del cambio de nombre, esta vez para ilustrar la relación entre el Entendimiento y la Ignorancia:

> Tú, que eras Entendimiento,
> cuando Adán iba a comer
> habías de darle a entender
> que guardase el Mandamiento.
> IGNORANCIA: ¿Que eso había de hacer?
> Luego, ¿por no hacer aquesto,
> he quedado cual estoy?
>
> > *(Colección..., II, 44, p. 224.)*

La negligencia o la desobediencia es sobrada razón para cambiar de nombre, sobre todo si se trata del Cuidado, porque

> tórnase, mal empleado,
> en Descuido el mal cuidado
>
> > *(Recopilación..., p. 323)* [70].

Es lógico, por tanto, que el Entendimiento que no entiende se desmaye, como lo es que el Honor, deshonrado, se suicide y que la Duda «convertida» vuelva a la Fe.

Otro cambio de nombre y de ser lo vemos en *La locura por la honra*, de Lope [71], al trocarse el protagonista Sosiego en el loco Desasosiego por

[70] En *Farsa racional del libre albedrío, Recopilación...*, pp. 309-329.
[71] *Obras...*, II, pp. 625-644. Véase cap. VI, p. 206.

la infidelidad del Alma. La locura del Desasosiego entonces se equipara con la loca honra y todo el argumento se concentra en el cambio de una virtud en un vicio.

El cambio de nombre, de ser y de vestido tiene una función explicativa en *El Villano despojado,* de Lope, que escenifica la tentación de Adán con la fruta vedada. El Género Humano, mientras sea el «modelo de un hombre que ha de ser Dios» *(Obras...,* II, p. 566), va acompañado de su Inocencia, pero el protagonista escucha al Diablo y se aleja con él. El público no necesita más aclaración de lo que va a suceder porque, antes de volver el Género Humano lamentando su desdicha, ya le ha precedido su Inocencia trocada en Malicia.

El recurso escénico del cambio de vestidos se relaciona con la condición emblemática de los personajes alegóricos. Como parte que es de un Universo ordenado, el Hombre tiene su puesto en la jerarquía de valores y de estados; así el vestido y los ornamentos que lleva deben acordarse al grado de perfección o imperfección de que goza. Fletcher ve los ornamentos que identifican a los personajes alegóricos como indicio de que todas las acciones del héroe las domina y dirige una idea específica. Para él, el protagonista no tiene libertad propia, sino que es poseído por un duende bueno, malo o neutro, o sea por *agentes alegóricos* que, como personajes secundarios así tienen una influencia sobre él [72]. El vestido subraya, además, la *condición* («obsesión» diría Fletcher) de una figura determinada, y si ésta cambia de estado así también cambiarán los signos exteriores.

Un cambio de vestido puede indicar una conversión, como por ejemplo en el desenlace de *La entrada del vino,* donde el Pueblo Gentil pide conversión y la Iglesia contesta:

> luego al punto te desnuda
> de tu antigua vestidura
> que es torpe vestir, y ruda.
> Y en nosotras hallarás
> vestidos de discreción,
> con los cuales dejarás
> la torpe y vil condición
> que siempre tenido has.

(Colección..., III, 88, p. 496.)

«Desnudar» a una persona también puede significar *degradar,* como se conoce en el ritual militar al quitarle las insignias al soldado indigno. En este sentido la Gracia «desnuda» al Alma pecadora en *La esposa de los cantares* [73] diciendo

> sin mí, desnuda estarás,
> tú y este simple villano (Cuerpo).

(Ib., 73, p. 216.)

[72] FLETCHER, pp. 39-49.
[73] Esta farsa es idéntica al *Auto de la esposa en los cantares* del *Cancionero general de la doctrina cristiana,* de JUAN LÓPEZ DE UBEDA (Alcalá, 1579). No habiendo visto esta farsa Rouanet se limita a observar que los personajes del auto correspon-

Aquí, pues, se trata de una deshonra a lo divino a pesar del tono burlón del Cuerpo que contesta

> hola, Alma, ya es verano,
> y en faldetas te andarás.
>
> *(Ib., p. 216.)*

Ahora, esta *desnudez-deshonra* será invariablemente remediada en el desenlace por intervención divina. En esta farsa, por ejemplo, Cristo *viste* al Alma al decir:

> toma esta ropa del cielo
> con que te pares hermosa.
>
> *(Ib., p. 222.)*

Del mismo modo el Alma pecadora en *El viaje del Alma,* de Lope, se pone velo negro en la nave del Deleite y los Angeles le quitan, al final, «el vestido que le ha puesto el Mundo» *(Obras..., II, p. 14).*

Así que la indumentaria y los ornamentos son otros tantos aspectos del Protagonista, ya sean llevados por él mismo o por los personajes secundarios. Tirso claramente subraya la interdependencia entre Protagonista y personajes secundarios en *Los hermanos parecidos,* al hacer cambiar no de vestidos sino de criados al Hombre seducido por (su) Vanidad:

> Despedido ha los criados
> antiguos

y desde entonces, se deja dirigir por el Deseo y el Engaño:

> ATREVIMIENTO: ¡Ea! Deseo, ya tienes
> satisfecha tu esperanza;
> tú eres solo la privanza
> del Hombre que a servir vienes.
>
> *(Obr. dram. compl..., p. 1694.)*

Otro cambio de criados hay en *El villano en su rincón,* de Valdivielso, como lo explica el Apetito:

> Ya de costumbre me ha hecho (=el villano)
> su naturaleza misma.
> Soy acedo mayordomo
> sobre toda su familia,
> que potencias, y sentidos
> quiere que (yo) gobierne y rija,
>
> *(Doce autos..., fol. 2 r.)*

den a los de la farsa, pero que, en cambio, los primeros versos de una y otra obra difieren mucho. El caso es que Ubeda omite, en su auto, la loa (40 versos), el villancico (12 versos) y los primeros 30 versos de la farsa. Por lo demás, las dos piezas son casi idénticas, salvo alguna palabra o algún verso.

Quiere decir que el hombre, por su propia voluntad, se ha dejado dominar por su Apetito, aunque en su casa sigue viviendo la Razón, cautiva y, por consiguiente, bastante boba:

> GUSTO: algo parece que está
> la Razón entorpecida
>
> APETITO: como el dominio le falta
> que en casa solía tener

(Ib.)

En *La amistad en el peligro* Valdivielso convierte el acto de la despedida en un juego de escenas al hacer entrar y salir a los diversos personajes secundarios que obedecen a la voluntad del Protagonista. Al mismo tiempo éstos influyen definitivamente, con su presencia o su ausencia, en la condición del Hombre. Basta que el Hombre se aparte de su Inocencia con las palabras

> Nezuelo, de mí te aleja;
> mozo soy, mis gustos sigo,

(Ib., fol. 49 *r.)*

para que aparezca la Culpa, abrazándolo, señal para que la Envidia y la Pereza, en el papel de gitanos salteadores, tomen presa a su Inocencia.

El desnudar y el despedir se remontan al destierro del Paraíso, como dice el Hombre en *Las cortes de la muerte,* de Lope (?) [74], contestando al Tiempo que quiere desnudarlo:

> Señores, ya me quitaron,
> quebrando el primer precepto,
> de la inocencia el vestido;
> pobre y desterrado vengo

(Obras..., III, p. 599.)

La desnudez y la despedida hunden en soledad desesperada al Protagonista. El Hombre en *La venta de la zarzuela,* de Lope, primero despide a su criado y *alterego,* la Ignorancia, porque

> este necio me aconseja
> mil errores por instantes
> a su nombre semejantes,

(Ib., p. 49.)

[74] FLECNIAKOSKA, *La formation...,* p. 45, califica como «un horrible potpourri» a este auto y es de la opinión que no puede ser de Lope. Véase también G. I. DALE, «Las cortes de la muerte», *Modern Language Notes,* XL (1925), pp. 276-281.

luego le abandona su Memoria, que se adormece al encontrarse con el Olvido; después, a medio camino y al anochecer, el mismo Olvido le abandona:

> ¡Olvido, Olvido!
> Olvidado se ha de mí.
> ¡En qué gentil laberinto
> la Noche me coge solo!

<div align="right">(Ib., p. 55.)</div>

Por fin, también la Noche pasa silenciosamente después de señalarle la cabaña infernal. En su absoluta soledad el Hombre se pregunta:

> ¡Dónde voy, triste de mí,
> todas las potencias muertas!

<div align="right">(Ib., p. 57.)</div>

d) La angustia y la visión

Invariablemente el argumento alegórico desemboca en escenas de grande angustia y confusión, y esto es lo que constituye el apogeo dramático de la narración alegórica. A causa del engaño a los ojos y el erróneo juicio, motivos gratos a la enseñanza moral de la época, el protagonista tiene que pasar por un gran desengaño antes de ver claro. Momentos antes del desenlace, el héroe se ve sometido a una crisis psicológica en que se entremezclan la confusión y el temor o un enloquecimiento seguido de gran desesperación y desengaño[75].

Sirva de ejemplo, uno entre muchos, el *Auto del Rey Nabucodnosor cuando se hizo adorar*. Su «terrible confusión» (*Colección...*, I, 14, p. 248), reforzada por exclamaciones tales como

> ¡Abrásome en vivo fuego!,
> o estáis locos, o estoy ciego
>
> fáltame el entendimiento
> ... Embelesado
> estoy, y muy espantado,

<div align="right">(Ib., p. 249.)</div>

precede a su Contrición y Penitencia, dos abstracciones a quienes el protagonista *abraza* siendo esto otro recurso visual para dar la idea de fusión e identidad.

Valdivielso, Tirso y Lope saben aprovechar mejor este apogeo alegórico. En *El hospital de los locos,* de Valdivielso, presenciamos una dramática escena de histeria al sufrir una alucinación la loca alma:

> como airadas me amenazan
> negras y horribles visiones.

<div align="right">(Doce autos..., fol. 19 v.)</div>

[75] FLETCHER, p. 37: «Anxiety is not a necessary ingredient of allegory, but it is the most fertile ground from which allegorical abstractions appear.»

En *Del hombre encantado* Valdivielso hace exclamar al protagonista aterrado:

> Entre confusión y espanto
> en esta casa me veo,
> ¿qué es esto?...

(Ib., fol. 78 r.)

En *La privanza del hombre,* de Lope, hay carrera veloz hacia el palacio del Rey, y el Hombre, perseguido por Luzbel, llega alborotado y medio desnudo balbuciendo

> Corrido y avergonzado,
> ya sin aliento he llegado
> a las puertas de la vida.
>
> Engañáronme, lo hicieron;
> lleváronme, yo me fui;
> turbado estoy: contra mí
> todos mis sentidos fueron.

(Obras..., II, p. 600.)

En *No le arriendo la ganancia,* de Tirso, el protagonista es el Honor, que ante su deshonra quiere suicidarse, ya que la honra sin honra nada es, y exclama:

> Riscos toscos, peñas altas,
> que a la desesperación
> dais asombrosa morada.

(Obr. dram. compl..., p. 600.)

La confusión que reina antes de sobrevenir el desengaño, suele ir reforzada o precedida de una visión. La visión o el sueño es ingrediente característico de la narración alegórica, bien en su calidad de recurso didáctico, como otra explicación visual de un concepto, o bien como culminación dramática en la experiencia del héroe, como si le fuera otorgada una ojeada al mundo metafísico como iniciación a los secretos del universo [76].

Al sueño, en virtud de ser un mensaje del cielo, se le menciona en *El rescate del Alma* [77], al decir la Esperanza al Alma cautiva y desesperada

> entre sueños le quiero dar aviso
> como viene su Dios a rescatarla.

(Three Autos..., p. 91.)

[76] FLETCHER, p. 353, cita la revelación de San Juan del *Apocalipsis,* los sueños y visiones en el *Purgatorio* y *Paradiso,* de DANTE, y en *The Faerie Queene,* de SPENCER, y concluye: «The hero is readied for a final, greatest of all challenges usually a final culminating battle with the forces of evil.» Véase también POST, pp. 7-13, para ejemplos de la literatura española, v. gr., en BERCEO, *Vida de Santa Oria, Vida de Santo Domingo;* el *Libro de Aleixandre;* el *Sueño,* del MARQUÉS DE SANTILLANA; etc. Véase también GILBERT HIGHET, *The Classical Tradition* (New York, 1957), p. 63.

[77] Citamos de *Three Autos Sacramentales of 1590,* Ed. Alice Bowdoin Kemp (Toronto, 1936).

La íntima relación entre sueño y visión puede apreciarse en *La mayor soberbia humana de Nabucodnosor,* de Mira de Amescua [78], al enfrentarse el Rey con la estatua:

> ¿qué significas visión,
> monstruo, o gigante cruel?
> ¿eres segundo babel?,
> ¿eres nueva confusión?
>
> *(Nav. y Corp...,* p. 32.)

Al dormirse el Rey, se levanta la estatua, y cuando se despierta el protagonista ésta se cubre con un velo, esceninicando así la disparidad entre lo que ve en sueños y lo que percibe despierto.

Esta confusión entre la realidad y la irrealidad también la encontramos en *El pastor lobo,* de Lope. La Cordera (el Alma), que está presa en la cabaña del lobo, había soñado que el Pastor (Cristo) había venido a socorrerla y a llevarla a pasturajes inundados de luz:

> Eso en tanta confusión
> soñaba mi voluntad,
> mas no diré, si es verdad,
> que los sueños sueños son.
>
> *(Obras...,* II, p. 350.)

El Temor, al dormirse, en *La santa inquisición* [79], tiene una pesadilla:

> ¡Que me llevan, que me atan,
> que me ahogan, que me matan!

Después, ya despierto, relata su sueño a la Fe:

> Que a la puerta
> estaba del alto cielo,
> y asido allí de la aldaba,
> un león de mí tiraba
> y juntos damos al suelo;
> mas cuando abajo llegué,
> en agua me estaba ahogando
> y cuando andaba nadando
> me llamaste y desperté.
>
> *(Ib.,* III, p. 155.)

Los dramaturgos del siglo XVII se aprovechan gustosamente de la avanzada técnica de las tramoyas para escenificar sueños, visiones y desengaños. Las más logradas se hallan en la producción teatral de Valdivielso,

[78] Citamos de *Navidad y Corpus Cristi festejados...* (Madrid, 1664).
[79] FLECNIAKOSKA, *La formation...,* pp. 66-71, duda mucho de que este auto sea de Lope y lo atribuye a Mira de Amescua. Véase también A. RESTORI, «Recensión de los volúmenes I-III de Obras de Lope de Vega», *Zeitschrift für Romanische Philologie,* XXII, 1898.

por ejemplo en *Psiques y Cupido, Cristo y el Alma,* en que el sueño es *leitmotiv* del argumento. Psiques-Alma dice

> Con un Dios estotra noche
> soñé que me había casado,
> y desde entonces sin duda
> tengo pensamientos altos.

(Doce autos..., fol. 58 *v.)*

Mientras que el Mundo dice: «los sueños, sueños son» *(Ib.),* la Verdad declara que

> En muchos he revelado
> profecías.

(Ib.) [80].

Más tarde Valdivielso escenifica el mismo sueño en una visión presentada al mundo incrédulo:

> Hay sobre una figura de San Pedro una peña que se abre, y encierra al Amor, a Psiques, sentados a la mesa. La Verdad, y la Razón en pie, algunos platos cubiertos, y en un pan una invención de fuego

mientras que los músicos explican el paralelo mitológico:

> Psiques, y Cupido,
> Cristo, y el Alma,
> desposados se gozan
> cuanto se aman.

(Ib., fol. 62 *v.)*

Otra combinación de sueño y visión la vemos en *El villano en su rincón,* del mismo autor, donde se abre un peñasco para descubrir todos los horrores del infierno como ilustración de a dónde conduce el pecado. El despertar de esta pesadilla aquí significa una crisis o *encrucijada* en la conducta del «rudo villano» *(Ib.,* fol. 9 *v).*

[80] VALDIVIELSO expresa la misma idea en *El peregrino,* cuando el protagonista, medio dormido, se echa en medio del tablado diciendo:

> ¿Qué es aquesto? Sueño ahora
> al comenzar la partida,
> sueño ladrón de la vida,
> fuerte vienes y a deshora.
> ¿Qué quieres, muerte suave,
> mis gustos, o mis enojos?
> Alto a recogeros ojos,
> que os echa el sueño la llave.

(Doce autos..., fol. 93 *r.)*

Todos estos recursos escénicos [81], como el cambio de vestidos, el abrazo, el acompañar o despedir a otro, el subir o bajar y, finalmente, las visiones y cuadros vivos en la escena, son otros tantos vehículos de una idea específica y medios visuales para comunicar ciertos temas, mensajes e intenciones.

Por ser tan rico en conceptos visuales, el teatro alegórico está muy cerca de la literatura emblemática, esa combinación de una estampa, un mote y un verso explicativo [82]. Los emblemas son otro tipo de analogía, de adivinanza y de doble sentido, y sus colecciones constituían la sabiduría popular de la época, junto con el tesoro de los proverbios, juegos literarios, *problemas* y *enigmas* [83]. Es éste otro testimonio más del gusto de la época por el concepto, ya que en boca de Gracián «Entendimiento sin agudeza ni conceptos es sol sin luz, sin rayos...» [84]. Gusto, por otra parte, muy español, como lo atestigua Juan de Valdés en su *Diálogo de la lengua* cuando sostiene que «la mayor parte de la gracia y gentileza de la lengua castellana consiste en hablar por metáforas» [85].

[81] Véase LUCIEN PAUL THOMAS, «Les jeux de scènes et l'architecture des idées dans le théatre allégorique de Calderón», *Homenaje a Menéndez Pidal*, 1924, II, pp. 501-530.

[82] Véase MARIO PRAZ, *Studies in Seventeenth Century Imagery*, 2.ª ed. (Roma, 1964); GIUSEPPINA LEDDA, *Contributo allo studio della letteratura emblematica in Spagna* (1549-1613) (Pisa, 1970); K. L. SELIG, «The Spanish Translations of Alciati's Emblemata», *Modern Languages Notes*, LXX (1955), pp. 354-360, y «The commentary of Juan de Mal Lara to Alciato's Emblemata», *Hispanic Review*, XXIV (1956), pp. 26-41; J. A. MARAVALL, *Teatro y literatura en la sociedad barroca* (Madrid, 1972), pp. 149-189; GERHART SCHRÖDER, *Baltasar Gracian's «Criticón»* (München, 1965), pp. 163-172.

[83] Véase WARDROPPER, *Historia...*, para más información sobre los juegos, bailes, chistes, «ensaladas musicales», etc.

[84] *Arte de Ingenio*, tratado de la Agudeza en que se explican todos los modos y diferencias de conceptos (Madrid: C.Cas., 1969), p. 50.

[85] (Madrid: CC., 1953). Véase ANDRÉE COLLARD, *Nueva poesía* (Madrid: Castalia, 1967), pp. 85-89.

CAPÍTULO II

TEMA Y ARGUMENTO

Dejaremos a los teólogos la discusión del asunto[1] de las piezas alegóricas, el cual, a medida que se acerca la era de Calderón y se va definiendo el género, viene a reducirse al ensalzamiento de la Eucaristía.

Lo que aquí nos ocupa no es la ocasión de su presentación ni las exigencias del público o del encargo municipal[2], ni el mayor o menor acierto de los autores en mantenerse dentro de los límites del dogma[3], sino simplemente la trama de las piezas, su estructura y las normas alegóricas que la rigen, así como el tema que domina el argumento[4].

Al leer las diversas colecciones se nos impone la idea, reforzada a cada paso, de que si sólo hay un asunto, la Eucaristía, los temas se reducen a dos: la *Batalla* y la *Búsqueda*. Por otra parte, vemos que la variedad de los argumentos derivados de estos dos temas no tiene fin, ya sea que la pieza trate de los amores del Alma, de una feria de ricas mercaderías, de un tribunal donde se desarrollan acalorados debates o meramente de un certamen de juegos o danzas. Cualquiera que sea el argumento, siempre habrá dos bandos contendientes que abierta o veladamente se hallan en conflicto: el eterno conflicto entre El Bien y El Mal[5].

Al lado de este conflicto hay otro tema no menos importante en su potencial dramático, y es la *Búsqueda*, ese anhelo del Hombre por hallar *un no sé qué*, un anhelo que en el teatro religioso se traduce en la búsqueda

[1] Adoptamos la terminología de A. A. PARKER, *The Allegorical Drama...*, cap. II, p. 59: «The *asunto* of every *auto* is therefore the Eucharist, but the *argumento* can vary from one to another: it can be any «historia divina» —historical, legendary, or fictitious— provided that it throws some light on some aspect of the *asunto*.»

[2] Para la representación de los autos véase: HUGO A. RENNERT, *The Spanish Stage in the Time of Lope de Vega* (New York, 1963, reimpresión de la edición de 1909); P. EXPEDITUS SCHMIDT, O. F. M., «El auto sacramental y su importancia en el arte escénico de la época», conferencia dada en el centro de intercambio intelectual germano-español (Madrid, 1930); SHERGOLD, *A History of the Spanish Stage...*; Los estudios y documentos de Shergold y Varey (véase Introducción, p. 14); FLECNIAKOSKA, *La formation...*, cap. III; WARDROPPER, *Introduccion...*, pp. 53-97.

[3] Véase A. A. PARKER, *The Theology of the Devil in the Drama of Calderon*, Aquinas Paper núm. 32 (London, 1958). Esta conferencia se ha incluido en *Critical Essays of Calderón*, Ed. Bruce Wardropper (New York, 1965), pp. 3-24 bajo el título de «The Devil in the Drama of Calderon». Véase también BALBINO MARCOS VILLANUEVA, S. J., *La ascética de los Jesuitas en los autos sacramentales de Calderón* (Deusto, 1973).

[4] Vale notar que el profesor PARKER, en *The Allegorical Drama of Calderon*, no hace distinción entre tema y argumento, como afirma explícitamente en la nota 5 al cap. II, p. 105: «I shall throughout use the word theme in the sense of *argumento*.»

[5] FLETCHER, p. 7: «... a dualism of good and evil... (is) a defining characteristic of the mode from the earliest period of occidental literature.»

46

del *pan que sustenta,* en un ansia por *ver* o *saber,* en la esperanza del rescate o de la libertad, o en el anhelo de la Gracia o del Amado ausente [6].

Estos dos grandes temas, el de la *Batalla* y el de la *Búsqueda,* se combinan muchas veces en un solo argumento. Por ejemplo, mientras el Peregrino se halla en camino, corre el riesgo de afrontar toda clase de emboscadas, riñas o engaños; o mientras que el cautivo está esperando su liberación el diablo se esfuerza en impedir el rescate por medio de combates o artimañas.

Una característica de la trama alegórica es que tiene muy poco enredo. En efecto, el desarrollo de la acción parece conducir a un *impasse* que sólo puede resolver un *Deus ex Machina* [7], y en el teatro religioso éste consiste en una intervención decisiva (Cristo o Nuestra Señora), o en la presentación de la Hostia o de alguna tramoya que produzca el deseado desengaño por medio de una visión realista del Infierno.

La trama alegórica carece, asimismo, de desenlace propiamente dicho. El final representa invariablemente el Triunfo del Bien, lo que, en el teatro religioso, significa la salvación por medio de la Gracia. Esto no quiere decir que el don de la Gracia llegue sin esfuerzo, ya que rara vez el protagonista recobra el buen camino por mera iluminación; en la mayoría de los casos el desenlace feliz va precedido de escenas de extrema confusión, seguidas de amargo desengaño, lo que a su vez inspira la conversión y penitencia del protagonista alegórico.

Con todo, es tal la rápida sucesión de las últimas escenas, pasando, *grosso modo,* de la confusión a la absolución, que más bien parece una apoteosis —esté o no acompañada del aparato escénico de las tramoyas— que un desenlace que sorprende por la solución inesperada del enredo.

El escenario de los autos y farsas se presta admirablemente a una presentación alegórica. Pensamos en el conjunto armonioso de la representación teatral en que la rigidez de los dos temas y la simplicidad de los argumentos riman perfectamente con el decorado esquemático de los dos carros y del tablado en medio. Al mismo tiempo, dentro del equilibrio de la disposición de los carros se produce una sorprendente riqueza de escenarios que permite la presentación de múltiples escenas superpuestas y concurrentes [8]. Los dos *medios carros* a la izquierda y a la derecha del tablado, con sus dos pisos, los *aposentos alto y bajo,* crean una clara separación por ejemplo entre la cueva y el monte, entre el castillo encantado y el castillo de la Fe, entre la ciudad del Placer y la Corte Celestial o entre la nave del Infierno y la de la Gracia. El tablado fijo entre los carros sirve entonces a manera de territorio neutro o *campo de batalla,* bien sea un mercado, un tribunal o un hospital, adonde salen los contendientes, competidores o

[6] TUVE, p. 44.

[7] FLETCHER, p. 182: «In allegorical actions events do not have to be plausibly connected. Reversals and discoveries (are) arbitrarily imposed on the action ... the deus ex machina (is) introduced to rid the action of an impasse.»

[8] Véase W. H. SHOEMAKER, *The Multiple Stage in Spain during the 15th and 16th centuries* (Princeton, 1935); versión española en *Estudios escénicos,* núm. 2 1957, pp. 1-154; SHERGOLD, *A History...,* p. 427.

rivales desde sus respectivas esferas. En este tablado fijo se decide la suerte del protagonista, quien, según el desarrollo del argumento, se inclina al *carro malo* o al *carro bueno,* dramatizando así la dualidad del género humano o el conflicto interior del hombre, según venza en él la Razón o el Apetito.

1. *La batalla*

Aunque el conflicto dramático entre las fuerzas del Bien y las del Mal parece tener lugar en este bajo mundo, no hay que olvidar que esto es sólo un reflejo y, en cierto modo, consecuencia de otro conflicto cósmico que en la literatura se remonta a la *Theogonia* de Hesíodo [9]. En este poema se describe la fiera batalla entre Zeus y los Titanes, hijos de Cronos. La tierra y el Cielo participan con terremotos, tempestades, truenos y relámpagos hasta que los Titanes derrotados son desterrados al Tártaro, donde mora la Noche lúgubre con sus hijas Sueño y Muerte.

Esta *Theogonia* o *Gigantomachia* cobra nuevas dimensiones con la llegada del humanismo cristiano que traduce la antigua batalla olímpica en la rebelión de Luzbel en el Cielo. El teatro alegórico, eco de las ideas de la época, no tarda en aprovechar este dato mítico, combinando los tonos épicos con los didácticos para explicar la existencia del Demonio y de los vicios: la creación del Hombre constituyó agravio de tal magnitud que dio origen a la rebeldía de los ángeles encabezados por Luzbel:

> Y así altivo,
> soberbio y presuntuoso,
> a ser rebeldes incito
> las angélicas sustancias.
> Y Miguel, opuesto mío,
> toca al arma contra mí,
> y en ejércitos distintos,
> me dio batalla cruel.
>
> *(Obras...,* II, p. 152) [10].

Aunque la batalla concluye con la derrota y caída del Angel Rebelde, éste sigue anhelando recobrar su antiguo sitio o, mejor aún, usurpar el poder en el Universo, como se jacta su representante, la Soberbia, en *El triunfo del sacramento:*

> Y con espantosos sones
> hundiré el cielo y triones
> volviendo aqueste hemisfero

[9] La *Theogonia* fue evocada muchas veces en la antigüedad, v. gr., por HOMERO en la *Ilíada,* XX, 31-75; por VIRGILIO en la *Eneida,* IX, 600 y ss.; por OVIDIO en el *liber* I de las *Metamorfosis,* etc. Para las varias explicaciones cristianas de la *Theogonia en la Edad Media,* véase PÉPIN, *passim.* Véase también GILBERT HIGHET, *The Classical Tradition,* p. 150.
[10] *La santa inquisición,* de LOPE (?).

> al antiguo caos primero
> de terribles confusiones.
>
> *(Colección...,* III, 81, p. 350.)

La Soberbia continúa en esta vena evocando las Furias, Caronte, Cerbero y demás príncipes infernales, imaginándose Dios en el Olimpo hasta que su Envidia le previene que tenga «menos palabras y más obras» *(Ib.,* p. 351). Dada la imposibilidad del intento no le queda más remedio que continuar la guerra abajo, en el mundo, para vengarse de su derrota, y el primer blanco de su furia va a ser el Hombre, motivo de la rebeldía. A este fin se junta Luzbel con los demás ángeles rebeldes que, a partir de la caída, serán demonios o vicios representativos del Mal en el Mundo. Estos ahora estarán en continua batalla contra las virtudes, representantes de la Fuerza del Bien. Esta lucha espiritual, resultado de la gran Rebeldía en el Cielo, se ha venido a llamar *psicomaquia,* o sea *batalla del ánima,* a ejemplo del largo poema alegórico de Prudencio que lleva el mismo título [11]. El gran tema de la Batalla, Psicomaquia o *Bellum Virtutum Vitiorumque,* permite una admirable escenificación: bien como una lucha física entre dos bandos opuestos, bien como una contienda en un mercado, como debates en un tribunal o como un conflicto psicológico en la mente del Hombre, Protagonista y campo de batalla al mismo tiempo [12].

a) *La lucha física*

En el teatro primitivo la batalla, aun manteniendo su significación simbólica, es representada literalmente. Los dos bandos se vienen a las manos con palos y tiros, entre mucho bullicio y, sin duda, entusiastas exhortaciones del público. En la farsa del *Juego de Cañas,* de Diego Sánchez de Badajoz, se escenifica la batalla de las virtudes que van derrotando una tras otra a sus respectivas adversarias: así la Humildad descalabra a la Soberbia, la Largueza derriba a la Avaricia, la Paciencia ahuyenta a la Ira [13], etc. En esta farsa primitiva ya se hace mención de los dos «capitanes», Cristo y Luzbel, aunque de paso y a modo de explicación. El *Auto de la verdad y la mentira,* como ya lo sugiere el título, representa otro encuentro, esta vez entre la Verdad a solas y la «gente luciferina» acaudillada por el Demonio:

> Si os apaño la cabeza,
> no os dejaré a ella un pelo
>
> *(Colección...,* II, 55, p. 434.)

[11] Traducción española por el Bachiller Francisco Palomino Fraile, del Convento de Ucles, con el título *Batalla o pelea del ánima,* que compuso en versos latinos el poeta AURELIO PRUDENCIO CLEMENTE: nuevamente traducido de latín en castellano (1529), s. l. Véase C. G. LEWIS, *Allegory of Love,* pp. 66-73; H. O. TAYLOR, *The Classical Heritage* (New York, 1958), pp. 278-286; G. HIGHET, *The Classical Tradition,* página 64.

[12] Véase nuestro artículo «La *Psychomachia* de Prudencio y el teatro alegórico pre-calderoniano», *Neophilologus,* LIX (1975), pp. 48-62.

[13] *Recopilación...,* pp. 524-527.

y

> Dale, dale, empieza, empieza.
> Denos con ella en el suelo.
>
> *(Ib.,* p. 435.)

Pocos son los ejemplos en el teatro del siglo de oro en que el Bien se opone al Mal como una lucha entre dos conceptos abstractos. El conflicto pronto va a *humanizarse* con la introducción del Hombre, de Adán, en su acepción de *cada uno de nosotros,* o sea el Género Humano, quien ahora tiene que tomar parte activa en la confrontación, desplazando a las virtudes. Estas tendrán un papel secundario en los argumentos posteriores, actuando como ayudantes o comparsas en el súbito desenlace [14].

No solamente tiene que encararse el Pecador con Lucifer sino que a veces también con la Gracia misma. Así ocurre en *La fuente de la Gracia,* donde la loa nos da el argumento:

> [La Gracia] Lidia con el Pecador
> sobre que venga a gustarla
> y en esta fuerte batalla
> tres damas de gran primor
> han de venir [a] ayudarla.
>
> *(Ib.,* III, 86, p. 447.)

En realidad, en la pieza misma esta «fuerte batalla» se reduce a detenidos debates sobre la salvación, sostenidos por las «tres damas», Confesión, Contrición y Penitencia, e interrumpidos por las simplezas del presumido Descuido, en el papel de bobo, y del protagonista Vicio.

Más tarde veremos cómo estos debates, de tradición medieval y de índole didáctica, se van a complicar en un certamen de sutilezas jurídicas en un Tribunal o Audiencia. En *El desafío del hombre* el Hombre asume plena responsabilidad y, aunque temeroso,

> acepta el desafío de presente
> y viene a la batalla finalmente
>
> *(Ib.,* III, 90, p. 514.)

y armado del «escudo de fe» y la espada «que es la palabra de Dios» *(Ib.,* p. 530), da con Lucifer en el suelo. La imagen tiene sus precedentes: La Biblia ya habla de la «armadura de Dios, para poder contrarrestar las asechanzas del diablo» [15]. En el *Pèlerinage de la vie humaine,* de Guillaume de Deguileville [16], del siglo XIV, figuran unas escenas divertidas en que

[14] Para el tema de la lucha entre vicios y virtudes, y la aparición del hombre, véase cap. VI, «Los vicios y las virtudes», pp. 170-208.

[15] Efesios 6, versos 11-17. Citamos de la *Sagrada Biblia,* Ed. Herder (Barcelona. 1970).

[16] ROSEMOND TUVE dedica todo el capítulo II, pp. 145-219, de su *Allegorical Imagery* a esta obra ricamente ilustrada y menciona la posibilidad de una traducción española, p. 147: «This book happens to provide one of the most notable bases of

el simple Peregrino tiene que ponerse el arnés y halla que no le va bien por ser demasiado rollizo.

El acechado puede ser también el Demonio mismo, quien, como Señor de las Tinieblas, se cree dueño perpetuo de las Almas en pena. *La redención del género humano* escenifica la liberación de las Almas del Infierno con la llegada de la Redención. El argumento combina el debate con la riña física cuando Satanás quiere argüir con la Redención sobre la licitud de su demanda:

> Ahora, Señora, escucha,
> por aquesto no riñamos.
> ¿Cómo queréis que creamos
> eso que vos nos habláis?

(Ib., IV, 94, p. 60.)

Pero bien pronto la cosa se pone seria:

> ¡Aparejemos las armas [17],
> y encerremos bien las almas,
> y todos a defender!
>

(Ib., p. 61.)

> Entrad y cerrad las puertas,
> atrancad bien los postigos
> y esforzaos bien, amigos,
> que las pendencias son ciertas.

(Ib., p. 62.)

Otra fortaleza amenazada puede ser el Castillo de la Fe. En este caso el argumento es más bien la defensa del lugar sagrado y la descripción del castillo puede servir a los más exigentes propósitos didácticos. Vale la pena comparar dos *castillos,* uno del siglo XVI y otro del XVII. En la *Comedia*

the transmission of medieval literary materials ... down into the middle of the seventeenth century.» C. G. LEWIS, *Allegory...,* pp. 264-272 juzga desfavorablemente a este libro a causa de la longitud, el arte imperfecto y el ambiente fastidioso de las aventuras.

[17] Semejantes exclamaciones se repetirán por todo el repertorio alegórico del siglo XVII, v. gr., en *Las santísimas formas de Alcalá,* de MONTALVÁN:

> ¡Al arma, Infernales furias!
> ¡Al arma, luces hermosas!

(Nav. y Corp., p. 199.)

y en *El Hombre encantado,* de VALDIVIELSO:

> Reforzad la artillería,
> y gruesas balas dispare,
> que de su pólvora tiemblen
> esos globos celestiales

(Doce autos..., fol. 79 v.)

sexta y auto sacramental del castillo de la Fe[18] es la Fe misma quien tiene
que cuidar de

> que no entrase
> en la torre quien la hiciese
> enojo.
>
> *(Four Autos..., p. 64.)*

El enemigo es el soldado herético que quiere entrar, pues

> que a los osados
> favorece la fortuna.
>
> *(Ib., p. 69.)*

Alborota el castillo, tocan a las armas y si no fuera por la intervención de
la Oración el soldado herético habría fenecido. El desenlace, como es de
esperar, se termina con la feliz conversión del adversario. En el siglo XVII
el enemigo de la Fe no puede concretarse tan fácilmente en el personaje
denominado «un soldado herético». El antagonista en *Los cautivos libres,*
de Valdivielso, se llama Duda, quien llega como «malandante caballero»:

> sobre un caballo
> de alas leves, y ojos ciegos,
> blandiendo una lanza llega
> a los alcázares Regios
>
> *(Doce autos..., fol. 25 r.)*

Reta a todos y, sin esperar respuesta vuelve la espalda y se retira. Al final
la Duda misma empieza a dudar de sus opiniones y entonces pasamos de
la escena del desafío físico al conflicto psicológico cuando la Duda exclama:

> y contra mí peleando,
> de mí misma me resisto.
>
> *(Ib., fol. 32 v.)*

Lope empieza su auto *Los dos ingenios y esclavos del santísimo sacra-
mento*[19] con la exclamación del Hombre:

> ¿Cada día he de tener
> esta guerra contra mí?
>
> *(Obras..., III, p. 4.)*

refiriéndose a la «ordinaria contienda» entre el Genio Bueno y el Genio
Malo. Al final del auto que combina en sí los temas de la *Búsqueda,* que
conduce a la ciudad humana y de la *Batalla,* que tiene lugar en una Audien-

[18] En *Four Autos Sacramentales of 1590,* Ed. Vera Helen Buck (Iowa, 1937).
[19] Según el profesor FLECNIAKOSKA, *La formation...,* p. 47, el título del auto debe
ser *El desengaño del mundo.*

cia, volvemos al prototipo de la psicomaquia. Los vicios atacan al Hombre, pidiéndole la paga:

> Denos la bolsa y moneda
> y a la muerte se aperciba.
> Dale, Envidia.
> Acaba con él, Soberbia.
> Mátale, Lascivia, acaba...
>
> *(Ib., p. 14.)*

Valdivielso, siempre atento a explicar, ilustrar y dramatizar en una sola escena, concede la iniciativa de la batalla a la Culpa en *El hospital de los locos*:

> Vamos; que desta batalla
> espero el lauro y trofeo
> *(Doce autos..., fol. 13 v.)*
> Pues armada traigo aquí
> la escopeta sugestión.
> Trae esta fiera escopeta
> entre lascivas pelotas
> pólvora infernal secreta,
>
> *(Ib., fol. 15 v.)*

indicando así la significación simbólica de sus tiros. Al final, otra vez, como apoteosis ruidosa y momentos antes de su derrota definitiva, gritan todos los vicios:

> ¡Guerra al cielo, guerra, guerra,
> que el alma se nos escapa!
> ¡A la trápala, trapa, la trapa!
>
> *(Ib., fol. 21 r.)*

Parece regir una norma que consiste en que sea lo que sea el nivel de espiritualización de la psicomaquia, al final volvemos a la forma más literal y cruda del tema, con todos los efectos sonoros y visuales que demanda una apoteosis teatral.

b) *El mercado*

Adaptación *comercial* de la competición entre los dos bandos es la rivalidad en el mercado o Feria del Mundo, lugar común que se remonta a la literatura clásica [20]. En las tablas del teatro alegórico cristiano los dos

[20] Véase GERHART SCHRÖDER, *Baltasar Gracian's Criticon* (Munchen, 1966), p. 20, nota 23 en que da como fuente a Cicerón, Tusc., V, 3, 9; ROMERA NAVARRO, en su edición crítica de *El Criticón* (Philadelphia, 1938), sugiere que la idea de la *Feria de todo el mundo* proviene del *Mercado*, de BOCCALINI en *Discursos políticos y avisos del parnaso*, traducido por FERNANDO PÉREZ DE SOUSA, y de LUCIANO DE SAMOSATO, *Filosofías a la venta*.

competidores son, en primer lugar, la Fe y el Mundo, mientras que el Hombre, el Cuerpo o el Alma, tiene el papel de comprador necio e ignorante. El falso mercader, por su trato deshonesto, a veces acaba por comparecer ante la Justicia, escena que es en sí otra adaptación de la misma psicomaquia.

El tema del Mercado ya aparece en el antiguo teatro del siglo XVI, donde la mercadería es invariablemente el Pan. Así en el *Auto Tercero,* de Juan de Luque [21], donde la Iglesia sale a vender, pregonando:

> Quien compra el pan
> de gusto y primores
> ca señores
> quien me lo compra
> no es pan de dejar
> ay quien lo quiere comprar.

> *(Divina poesía..., p. 532.)*

Es curioso observar aquí que la competición no tiene lugar entre *casas rivales,* sino entre los compradores mismos, ya que no todos saben pagar el justo precio. En medio de muchos bailes, cantos y gritos de gitanas, portugueses, negros y españoles, se resuelve el certamen con el último bailador:

> yo con el alma
> y potencias, te daré
> cierta moneda con que
> pienso llevar pan y palma.

> *(Ib., p. 536.)*

Más destacada es la rivalidad entre los mercaderes en el *Auto Sacramental y comedia décima* [22], donde el Cuerpo hambriento busca qué comer. La Fe lo invita a venir tras ella al mercado, pero el Cuerpo no tarda en darse cuenta de que el Mundo vende «deleites, honras y hacienda» (p. 46) y que el pan divino se compra con «lágrimas de contrición» y «pesar de haber ofendido» *(Ib.).* Así no le cuesta trabajo escoger entre los dos, ya que

> Lindo modo de fiar
> que digáis al comprador
> que lo daréis por amor
> y que pidáis al pagar
> trabajos, penas, dolor.
> Mundo de vuestro pan quiero.

> *(Religious Plays..., p. 50.)*

[21] En *Divina poesía y varios conceptos a las fiestas principales del año* (s. l., 1608).
[22] En *Religious Plays of 1590,* Ed. Carl Allen Tyre (Iowa, 1938).

Como consecuencia de esto la escena del Mercado pasa a la del Tribunal porque, en boca de la Justicia,

> es muy gran insolencia
> que (el Mundo) se haga panadero
> y venda sin mi licencia

(Ib., p. 62.)

Igual argumento tiene *La premática del pan* en que la Fe viene a prohibir la venta del pan hueco.

> Que ese pan que tú has traído,
> como el demonio lo amasa,
> hasta aquí bien se ha vendido,
> pero ya te han puesto tasa
> por do lo tienes perdido.

(Colección..., III, 75, p. 250.)

En el siglo XVII las mercaderías, los mercaderes y compradores constituyen rica galería de vicios y valores mundanales, aunque el argumento siga siendo esencialmente el mismo, como es el caso en *Las ferias del Alma*, de Valdivielso, donde Dios se ha hecho mercader y

> En Belén abrió la tienda.

(Doce autos..., fol. 82 r.)

En este auto la Malicia, airada, traza el plan de la competición y ordena que

> El Mundo la suya lleve (eso es, «su tienda»)
> donde cifre en mapa breve
> reinos, imperios, ciudades,
> honores y dignidades.

(Ib.)

La Malicia manda a la Carne a que pregone

> Gusto, deleites, amores,
> juegos, comidas, olores

(Ib.)

y al demonio que haga de pescador. A esta Feria viene el Alma en el carro del Deseo,

> que la trae el Apetito
> a emplear sus tres Potencias.

(Ib., fol. 83 v.)

Pero

> tarde a llorar se comienza
> el talento disipado.

(Ib., fol. 89 v.)

El resto del argumento, como tantos otros alegórico-religiosos, trata de la imposibilidad de cobrar lo debido por parte de los deudores, *impasse* que se resuelve con la aparición de «quien por ella satisfaga» *(Ib.,* fol. 89 *r)* o mediante la intervención de la Iglesia, que borra los papeles en que figuran las deudas *(Ib.,* fol. 91 *r).*

Aunque el mercado no constituye argumento principal en *Las bodas entre el Alma y el Amor divino,* de Lope, es uno de los muchos episodios secundarios del auto. En efecto, es característico de los autos lopescos una acumulación de argumentos que a veces distrae del tema principal. En este auto, aprovechando la ocasión de las bodas, el Pecado viene a vender

> un cortesano tocado
> que la Soberbia ha labrado
>
> una cintura lasciva
> y un collar de libertad,
> ¡qué gargantilla de gula,
> qué arrancadas de lisonja!

(Obras..., II, p. 28.)

mientras la competición se basa en las mercaderías de la

> MEMORIA: Esta corona de espinas
> Te servirá de tocado
>
> Estos clavos sean sortijas,
> etc.
> *(Ib.,* p. 29.)

En *La margarita preciosa* [23] Lope empieza con el tema de la Búsqueda al describir el barco del Mercader que navega por el mar de la vida en busca de costas exóticas para comprarle a su amada, el Alma, una preciosa perla. El desembarco da lugar a la descripción del Mundo y el temor del Alma a poner pie en él. Tema principal, por último, es la escena del Mercado del Mundo en que están vendiendo el Demonio, la Carne y el Mundo: después de largos regateos aparece el Desengaño, el gran aguafiestas, quien «abre la caja de las joyas humanas» y «sale fuego y humo» *(Ib.,* p. 585), a lo cual comenta el Tiempo, adaptando para la ocasión el famoso Romance del Cerco de Zamora:

> Mercader, hombre mortal,
> no digas que no te aviso,
> que del cerco del profundo
> sale un mercader fingido.

[23] Este auto bien puede haberse inspirado en la pieza escolar *Comoedia qua inscribitur Margarita,* de ± 1560, obrita que se halla en forma de manuscrito en la *Colección de Cortes* existente en la Biblioteca de la Real Academia de la Historia de Madrid. Véase JUSTO GARCÍA SORIANO, «El teatro de Colegio en España, Noticia y examen de algunas de sus obras», *BRAE* (Madrid, 1928), p. 433. Véase también FLECNIAKOSKA, *La formation...,* en particular su capítulo V sobre la influencia del teatro de Colegio en los dramaturgos del siglo XVII, pp. 225-269.

> Es la mentira su nombre,
> padre e hijo de sí mismo,
> que si traidor es el padre,
> no es menos traidor el hijo.

<div align="right">(Ib.)</div>

c) El tribunal

El Juicio Final de la Biblia ha sido inagotable fuente de inspiración para los dramaturgos de la cultura occidental. Desde los debates medievales entre la Justicia y la Misericordia [24] hasta los *Sueños* de Quevedo, y desde el tono burlón al trágico, median los ejemplos más variados del *Proceso del Hombre* [25]. Quevedo mismo nos brinda en su producción literaria tanto el tono caricaturesco del *Sueño del Juicio Final* como el tono trágico de *La cuna y la sepultura* [26]. En la primera obra nos encontramos con que

> ...andaban los ángeles custodios mostrando sus pasos y colores las cuentas que tenían que dar de sus encomendados, y los demonios repasando sus tachas y procesos...

<div align="right">(Obr. compl..., p. 128.)</div>

mientras en la segunda leemos:

> A tu tribunal alego lo flaco de la naturaleza que no escogí; al rigor de tus leyes, tu sangre. Señor, mi voluntad es mis delitos; mi entendimiento, mi fiscal; mi memoria, mi miedo; dentro de mí vive mi proceso y el testigo que sin respuesta me acusa. Tú, que has de ser el juez, eres el ofendido.

<div align="right">(Ib., p. 1214.)</div>

Veremos cómo, en el teatro alegórico, habrá el mismo desarrollo desde la presentación concreta de un tribunal hasta una interiorización del *Proceso* que llega a ser un examen interior angustioso, acompañado a veces de sus elementos de locura en virtud de la propia *condición humana*.

Ya hemos hablado del Pleito como resultado de los *intereses opuestos* en el Mercado, pero hay otros Tribunales y Cortes, que no tratan del Proceso del Hombre sino de otras materias de religión, aunque siguen el mismo modelo y terminan en la misma vena: el ensalzamiento de la Fe católica o de uno de sus dogmas. Así, el *Testamento de Cristo* es un debate jurídico entre la «Ley de Escritura» y la «Ley de Gracia» sobre quién tiene

[24] Véase J. P. WICKERSHAM CRAWFORD, *Spanish Drama before Lope de Vega* (University of Pennsylvania Press, 1937), pp. 138-139, 144. Véase también cap. VI del presente estudio, p. 198, nota 57.

[25] Véase el comentario de L. ROUANET a *La residencia del hombre, Colección...*, IV, pp. 154-157, con respecto al *Proceso*: «Le sujet de cette *farsa* dérive directement du *débat* célèbre dans toutes les littératures du moyen age et connu en France sous le nom de *Procès de Paradis*.»

[26] Citamos de *Obras completas* (Madrid: Aguilar, 1969).

la preferencia en la herencia de Cristo. La Fe preside el pleito. El abogado de la Gracia, en el papel «de doctor teólogo», aduce:

> porque la primera madre [Escritura]
> adúltera fue llamada
> y por ley averiguada
> pudo desecharla el Padre;
> y hay expreso testimonio
> que no le referiré,
> en que repudiada fue
> y disuelto el matrimonio.
>
> *(Four Autos...*, p. 92.)

El abogado de la Escritura, «con vestido fariseo de maestro de la ley», tímidamente propone:

> Que dos veces se casase
> ¿qué razón alguna hubo
> en que los hijos que tuvo,
> iguales no los dejase?
>
> *(Ib.*, p. 94.)

En cuestiones de herejía el tablado alegórico sirve también para elucidar las *opiniones erróneas* de la época de Lutero: En *Las cortes de la Iglesia*, las «ideas heréticas» son convocadas para que enmienden su error. La Hipocresía tiene que retractarse de su opinión de que

> libres de pecar quedamos,

y el Mundo

> que no hay para buenos gloria
> ni para malos infierno
> con otras mil opiniones
> que por ahí ha predicado
> por los ocultos rincones.
>
> *(Colección...*, III, 68, p. 139.)

Igual tendencia tenemos en la *Farsa del sacramento llamada de los lenguajes,* donde

> el Divino Amor
> ha a Cortes llamado
> porque el pecador
> sepa si le ha amado.
>
> *(Ib.*, 80, p. 329.)

Aparece un cortejo de figuras más o menos cómicas: el género humano en el papel de bobo, un moro, un vizcaíno, un portugués, un luterano y un francés, y todos, en un español chapurrado, tratan de defenderse, y todos, a excepción del luterano, se salvan por el amor misericordioso.

En las piezas primitivas los secos debates, de discutible mérito jurídico, distan mucho de ofrecer momentos de suspenso e incertidumbre en cuanto a la conclusión del caso. Sin embargo, aunque se sepa de antemano la solución del altercado, puede haber suspenso y drama en el diálogo, como por ejemplo en *La justicia contra el pecado de Adán,* cuando la Misericordia y la Justicia se oponen a la sentencia. La Misericordia alega:

> Mira, pues, vuestra grandeza
> como infalible testigo;
> mira la naturaleza
> de este hombre, y su flaqueza,
> a quien queréis dar testigo.

(Ib., II, 43, p. 191.)

El caso se complica, además, por la interdependencia entre una y otra sentencia. La Misericordia dice:

> Si este juicio hacéis,
> claro está que yo perezco,

(Ib., p. 190.)

en tanto que la Justicia se ve menguada con la clemencia:

> disimular tan gran mal
> sería hacerme mortal
> y privar mi beatitud.

(Ib., p. 192.)

Los debates acalorados se intensifican además por la tristeza de Dios Padre:

> No basta poder infinito
> a pagar este delito.
> Pésame haber hecho al hombre.

(Ib., p. 199.)

Es sobre todo en el argumento del Tribunal donde el desenlace necesita un *Deus ex Machina* para salvar el *impasse* creado por el «nego» y el «probo» de los litigantes. La rápida solución se produce en esta Farsa por la llegada de Cristo Redentor:

> que no hemos de ejecutar
> tan de hecho el castigar;
> ha de haber misericordia.
> Dentro en nuestra Trinidad,
> Padre, está predestinado
> que yo tome humanidad,
> junte mi divinidad
> con cuerpo temporizado.

(Ib., p. 200.)

En general el *Proceso del Hombre,* tal como se lo escenifica en el siglo XVI, carece de momentos dramáticos porque el protagonista se niega a tomar parte activa en él. El Hombre permanece más bien en segundo plano como un bobo que deja la defensa a su Angel de la Guarda[27] o como comparsa que escucha pasivamente la larga lista de sus delitos compilados por el acusador, el demonio[28].

Donde la escena del tribunal adquiere más profundidad simbólica es, empero, en el *examen interior,* cuando el protagonista es a la vez Juez, Reo, Testigo y Audiencia.

Como transición entre el acusado ignorante del siglo XVI, que contempla de lejos su propio proceso, y el delincuente consciente del siglo XVII, sirva el monólogo del Hombre en *La amistad en el peligro,* de Valdivielso:

> ¡Ay, que el Rigor de la Justicia
> contra mí alta vara trae,
> por su corchete la muerte
> mi consciencia por fiscal.
> Escribano de la causa
> es un ministro infernal,
> los testigos mis pecados,
> el relator la verdad.
> Que soy delincuente, a voces
> vuelvo triste a confesar.
>
> *(Doce autos...,* fol. 56 *r.)*

Esbozo de una escenificación del examen interior hallamos en *La isla del sol,* de Lope, cuando el Desengaño recomienda al Delincuente:

> Forma en ti mismo una audiencia
> que pueda libre juzgar
> tu causa.
>
> *(Obras...,* III, p. 100.)

El Delincuente dirige así su propio proceso haciendo y contestando las preguntas él mismo. Llama a su Consciencia:

> ¿Qué dice el fiscal?

Pregunta a su Entendimiento:

> ¿Qué responde el Juez?

Luego invoca:

> El Gusto, que es un letrado,
> responda por mí...

y

> Desengaño, ¿tú qué dices?

[27] Véase cap. III, pp. 85-86.
[28] Véase cap. IV, pp. 121-124.

Este comenta amargamente:

> Que perdido el pleito llevas.

Enojado, el Delincuente se impacienta:

> Pero antes de dar sentencia,
> toda la audiencia rehúso
> por apasionada y necia,
> y rompo todo lo escrito.

<div align="right">

(Ib.)

</div>

El incidente es mero episodio en este auto que ofrece toda una serie de aventuras, desde un viaje marítimo hasta el penoso ascenso al monte de la Gracia.

Como Hombre espantado y enloquecido ante su propio Tribunal, sale el protagonista al final de *Los hermanos parecidos,* de Tirso:

> parece que en lo interior
> del Alma me están llamando
> a voces que, con ser loco,
> juicio severo aguardo.

<div align="right">

(Obr. dram. compl..., p. 1701.)

</div>

En un monólogo dramático se imagina Juez y Reo, alternando las preguntas y respuestas:

> «¡Ah del calabozo oscuro
> de la culpa y del pecado!»
> «¿Quién llama?» «Salga a la Audiencia
> el Hombre necio.» «Ya salgo.»
>
> «¿Por qué viene este hombre preso?»
> «Por ladrón.» «¿Qué es lo que ha hurtado?»
> «La jurisdicción al Rey,
> contra quien ha conspirado,
> fiando de él, el gobierno
> de este mundo.» «¡Oh mal vasallo!»

<div align="right">

(Ib.)

</div>

En muchos autos del siglo XVII se refuerza *la enormidad del crimen* mediante la representación visual, valiéndose de la técnica de las tramoyas o «corriendo una cortina» donde invariablemente «se descubre» una exposición de la Gracia divina o del Horror Infernal. Esta visión, sueño o desengaño, acelera así el desenlace, intensificando el espectáculo visual y el mensaje didáctico. En *El villano en su rincón,* de Valdivielso, el hombre, al final de la pieza, exclama:

> temo, pero ¿qué no temo?
> ¿Pues que me temo a mí mismo?
> ¿Pero qué me representas?

<div align="right">

(Doce autos..., fol. 9 *r.)*

</div>

Abrese un peñasco pintado de huesos y calaveras; el Rigor de muerte, en un caballo amarillo y flaco, con adarga y lanza, apuntando contra el Villano. A otra parte, el retrato del Villano colgado de los cabellos en un árbol y un demonio que le quiere alancear, la Razón que le alancea, el Apetito que le muerde, el Gusto que le abre las entrañas con unos garfios, y todos parezcan como en el infierno.

El Rigor dice «Despierta, rudo Villano» *(Ib.*, fol. 9 *v)*, a lo cual contesta:

> Pues me dices que despierte,
> sin duda alguna que duermo,
> porque es un sueño la vida,
> que se pasa como sueño.

RIGOR: Ya la justicia del Rey
> en la sala de su acuerdo
> tu proceso ha sustanciado
> a muerte estás condenado.

Ni siquiera le vale

> un instante, un tiempo,
> para decir un pequé

porque

> El proceso se ha cerrado
> no hay remedio.
>
> *(Ib.)*

Por la pintura de los ataques del Demonio, de la Razón, del Apetito y del Gusto, se descubre la huella de la batalla física, relacionada con la agonía de presenciar la propia condenación, combinación ésta muy barroca en que se superponen los múltiples aspectos y sentidos, tanto visuales como temáticos, de un sólo concepto: la psicomaquia.

d) *La tentación*

Popular por sus tonos amorosos, líricos y dramáticos es la evolución de la psicomaquia en una seducción del Protagonista por parte del Antagonista [29].

Es sobre todo en el siglo XVII, al *humanizarse* el demonio, y a imitación de la Comedia de capa y espada, cuando se producen las mejores muestras de la tentación. Figura incluso como argumento típico en la sátira del *Entremés de la muestra de los carros del Corpus de Madrid,* de Luis

[29] La Biblia habla del adulterio en diversos lugares, por ejemplo en Ezequiel, XVI, 15-35, y, como símbolo de la infidelidad de Israel hacia Jahwé, en Jeremías, III, 2-5.

Quiñones de Benavente [30]. Uno de los personajes caricaturiza un auto de la siguiente manera: «Saca una guitarrilla», y canta:

> ¿Por qué al Alma solicitas,
> Diablo mecánico y vil?
> Porque es como el perejil,
> que se come sin pepitas.

Luego «quítase la sotana, y queda con una tunicela de Demonio»:

> Yo soy aquel chamuscado,
> que jugando a salta tú,
> quedé hecho Belcebú,
> en el suelo derrengado,
> y obstinado
> de que el Alma vuelva y saque,
> quiero darle un triquitraque.
> Alma, alma, tras mí vente
> que fácil se alcanza mente
> del infierno el badulaque.

A continuación «Quítase la tunicela de Demonio y queda con otra blanca, y pónese una cabellera rubia», e imitando al Alma canta:

> Cierto, señor Barrabás,
> que yo no entiendo su ahínco:
> Ya sé que cincuenta y cinco
> es un seis, siete y un as.
> Y si Gaifás
> juzgando se condenó,
> ¿qué culpa le tengo yo?
> Y aquí da fin, auditorio,
> el Alma del purgatorio
> que del Diablo se escapó.
>
> *(Obras...,* II, p. 335.)

La mayoría de los ejemplos de tentación provienen del rico caudal del teatro barroco: sólo dos parecen surgir de las colecciones anónimas del siglo XVI, y ambos inspirados en *La Celestina*: En *La esposa de los cantares* es la Hipocresía quien prepara la seducción:

> Sabe que tienes quejoso
> un muy pulido galán
> que ha por nombre don Satán,
> que, por volverte a tu Esposo,
> le has causado grande afán.
>
> *(Colección...,* III, 73, p. 224.)

[30] Este entremés precede al *Pastor lobo y cabaña celestial,* de LOPE, como parte de la Fiesta Octava del Santísimo Sacramento, *Obras...,* II, p. 335.

El mismo motivo celestinesco reaparece en *Los amores del Alma con el Príncipe de la Luz* [31], aunque ahora con papeles invertidos. Lo sorprendente aquí es que la Gracia desempeña el papel de vieja Celestina, quien, vendiendo «afeites» busca entrada en casa del Alma pecadora.

El rendirse a la asechanza amorosa no es en manera alguna la prerrogativa de una protagonista femenina. Al contrario, ya que la seducción tradicionalmente se realiza por la Carne, personaje femenino sugestivamente ataviado, la víctima es más bien el Hombre, Adán (en su calidad de *Chascun, Elkerlick* y *Everyman*) o el Género Humano, quien se rinde de buena gana a la seductora dueña de una casa de Placer o Jardín del Deleite.

La parábola del *Hijo pródigo* inspira más de un argumento, como el auto de Lope, del mismo título, en que el Pródigo se enamora del Deleite, quien sale

> en figura de dama hermosa y gallardamente aderezada,
> acompañada del Engaño, criada suya.

> *(Obras...,* II, p. 64.)

Los músicos, comentando la situación, recuerdan el tema de la batalla al cantar:

> Ciego está el entendimiento,
> la voluntad se apasiona,
> ya de sus cinco sentidos
> llevó Deleite victoria.

> *(Ib.)*

Lope, que personalmente fue atormentado en su vida por el mismo conflicto, elabora la *lid interior* en *El hijo de la iglesia,* escenificándola entre los truenos del Juicio Final y las canciones de la Lascivia, entre sueños y sobresaltos, entre abrazos y repudiaciones:

> Pues yo no quiero dejarte,
> ¿quién me tira y me detiene?,
> ¿quién me anima y me acobarda?,
> ¿quién me suelta, quién me prende?
> ¿Qué haré, que de carne soy,
> y aunque el espíritu quiere
> animarme, el propio amor
> me detiene y entorpece?
> ¿Qué haré en tanta confusión?

> *(Ib.,* p. 537.)

Como dice el autor del poema *Psychomachia*: «La razón clara y el oscuro apetito pelean con diversos espíritus... [32]. En efecto, en las escenas de se-

[31] *Three Autos Sacramentales...,* pp. 108-135.
[32] *Pelea del ánima,* tr. Palomino, fol. XXX, ed. citada.

ducción muchas veces es precisamente la Razón quien recibe los golpes y llega a ser vencida o desplazada por el Gusto, el Deleite, el Placer o el Apetito[33]. En *El villano en su rincón,* de Valdivielso, se vienen a las manos el Apetito y la Razón; batalla desigual, ya que el Gusto viene a dar auxilio al Apetito y cae la flaca Razón. En esto sale el Villano exclamando:

> ¡Que tengo de padecer
> esta guerra de por vida,
> dentro en mí mismo nacida,
> de querer y no querer!
>
> *(Doce autos...,* fol. 9 *r.)*

Idéntica queja la expresa la Razón en *La serrana de Plasencia:*

> Siempre el Apetito y yo
> andábamos en pendencias
> no queriendo él lo que yo,
> ni yo lo que él.
>
> *(Ib.,* fol. 160 *v.)*

La descripción del lugar de perdición, sea una casa, jardín, calle o ciudad humana, invita a numerosas sátiras contra la sociedad contemporánea y la corte viciosa. Habrá «Plazas del Contento del Regalo», «Calles del dulce Entretenimiento», «Platerías del oro de la mocedad», de un lado, y, del otro, la «Puerta del Sol, con cuya luz ve su engaño» o una «calle del Desengaño»[34]. Tirso, en particular, aprovecha el lugar común para

[33] Recuérdese la famosa canción IV de GARCILASO DE LA VEGA:

> Estaba yo a mirar, y peleando
> en mi defensa, mi razón estaba
> cansada y en mil partes ya herida,
> y sin ver yo quién dentro me incitaba
> ni saber cómo, estaba deseando
> que allí quedase mi razón vencida.
>
> *(Poesías castellanas completas,* Ed. E. L. Rivers
> (Madrid, 1969), p. 88.)

Véase también ALONSO DE LEDESMA, *Juegos de noches buenas:*

EL JUEGO DE TIRA Y AFLOJA

> Es Apetito y Razón
> dos Personas tan opuestas,
> que lo que manda la una
> esotra al punto la veda.
>
> *(BAE,* tomo 35, p. 153.)

[34] LOPE, *Los dos ingenios y esclavos del Santísimo Sacramento.*

satirizar a la Corte. El hombre, en *Los hermanos parecidos,* despide a los viejos criados y emplea al Engaño como truhán:

> ¡Oh! Mal sabéis lo que puede
> en el palacio un truhán.
> Ya los cargos no se dan
> sino a quien se los concede
> un bufón que tira gajes
> de cuantos él aconseja.

> *(Obr. dram. compl...,* p. 1694.)

Tirso incluye aquí la conocida sátira del vestir:

> ¡Qué de mangas por gregüescos!
> ¡qué de niños que a Absalón
> compran postizos cabellos
> para solapar desnudos
> cascos de pelo y juicio!

> *(Ib.,* p. 1695.)

El alma boba también es fácil víctima de la tentación y anhelado objeto del demonio, como dice el Cuerpo en *El fénix de amor,* de Valdivielso:

> Pardiez Alma, que por vos
> hay en la calle tristrás.

> *(Doce autos...,* fol. 34 *v.*)

Causa de la seducción cumplida es la ausencia del esposo o la separación de amantes, tópico novelesco de las historietas italianas, de los Romances (del «Rey de Francia», de «la bella malmaridada», etc.) y de más de una Comedia de capa y espada [35].

El episodio de la ausencia constituye en realidad una prueba de la constancia del Alma, de la cual depende el enredo del argumento. Ya en *La esposa de los cantares* el Alma, arrastrada por el Demonio y socorrida por su Esposo, implora:

> ¿Do estaba tu Majestad?

A lo cual responde Cristo:

> oyendo lo que hablabas,
> para ver si me olvidabas.

> *(Colección...,* III, 73, p. 226.)

[35] Véase WARDROPPER, *Historia...,* p. 182, para más ejemplos, v. gr., en las obras de Gregorio Silvestre, Jerónimo de los Cobos, Lope y Valdivielso.

El Alma, en *La siega* de Lope, sabe por qué se ausentó su Amado:

> Para ver si le busco enamorada,
> se fue mi labrador; sin su presencia,
> ninguna luz, ningún lugar me agrada.
>
> *(Obras...,* II, p. 316.)

Igual enredo tenemos en *El pastor lobo,* de Lope, cuando el Pastor Cordero deja al Cuidado la guarda de la cordera:

> Mientras que me ausento yo
> para secretos mayores.
>
> *(Ib.,* p. 343.)

El Cuidado se duerme, y el Pastor Lobo viene por su presa.

> CORDERA: Tus engaños me robaron,
> que no por mi gusto vengo:
> Mercurio fue tu Apetito,
> que dio a mi Cuidado sueño.
> Mi Esposo vendrá a librarme.
>
> *(Ib.,* p. 346.)

La adúltera perdonada, de Lope, empieza con el bienestar del Alma cuando, presente el Esposo, sabe escoger entre el Bien y el Mal, rehusando los avances del Deleite a pesar de sus amenazas de que

> Los pastos de alegre tierra
> te faltarán, necia y loca.
>
> *(Ib.,* III, p. 21.)

La negativa del Alma provoca al Deleite a gritar:

> ¡Al Arma toca!
> ¡Guerra, Mundo! ¡Guerra! ¡Guerra!
>
> *(Ib.)*

y sale el Mundo, airado y celoso, bramando:

> Guerra te he de dar cruel;
> a tus cabañas embistan
> ejércitos de pasiones
> que a muchos fuertes derriban.
>
> *(Ib.,* p. 24.)

En efecto, al ausentarse el Esposo el Mundo tiene entrada en la casa del Alma. Esta le escucha al principio sólo por divertirse, luego se va rindiendo a sus locuras, aunque no sin breve lid interior:

> ¿Qué me dices, Voluntad?
> Que te vayas. ¿Tú, Memoria?
> Que escojas o pena o gloria.

¿Vos, Razón? Que esto es verdad.
¿Tú, Entendimiento? Piedad
tiene tu Esposo y rigor.
¿Tú, Apetito? Que es mayor
la piedad del ofendido.
¿Vos, Temor? Que has consentido,
pues el Mundo es vencedor.
¡Victoria, Mundo, Victoria!
Tuya soy, seré tu dama.

<div align="right">(Ib., p. 28.)</div>

2. La búsqueda

Buen número de argumentos alegóricos envuelven la idea de movimiento o viaje hacia un destino [36], hacia el cumplimiento de una misión o hacia dentro, a un autoconocimiento socrático.

Por eso los críticos que se han empeñado en analizar la estructura alegórica quieren hacer la distinción entre el tema de la *Batalla* y el de la *Peregrinación,* reconociendo generalmente que este viaje es la búsqueda de un algo: la recuperación de un Bien perdido, de la dignidad humana o la restauración del estado de Gracia [37]. Basándonos en las piezas alegóricas españolas quisiéramos sostener aquí que la vasta mayoría de los argumentos se inspira en el tema fundamental de la Batalla, con o sin idea de Peregrinación, y que, aun si el argumento principal trata de un viaje específico, siempre contiene elementos de guerra. Puesto que este viaje es motivado invariablemente por un deseo de hallar Amo, Pan, Conocimiento, Libertad o Esposo, preferimos llamar *Búsqueda* y no *Peregrinación* al segundo tema.

a) La búsqueda del Pan

El centro de interés lo ocupa el Pan eucarístico en las piezas antiguas, sea como mercadería en el Mercado o como alimento para el hambriento. El doble sentido de Pan sirve admirablemente para el tratamiento alegórico.

[36] Es decir, la grande peregrinación que es la vida humana, tal como la describe GONZALO DE BERCEO al principio de su *Los milagros de nuestra Señora:*

> Yo maestro Goncalvo de Verceo nomnado,
> yendo en romería caecí en un prado,

con la glosa:

> todos somos romeos qe camino andamos;
> san Peidro lo diz esto, por él vos lo provamos.

<div align="right">(Ed. de Brian Dutton, Tamesis Books (London, 1971), p. 31.)</div>

Véase también JUERGEN HAHN, *The Origins of the Baroque Concept of Peregrinatio* (Chapel Hill, 1973).

[37] FLETCHER, p. 151; TUVE, p. 44.

De un lado tenemos su valor concreto como alimento básico y condición de vida; del otro, el Pan eucarístico, piedra de toque en la controversia sobre el dogma de la Transubstanciación.

Eco de estos debates lo hallamos en la *Farsa del sacramento de Moselina,* en que Hebreo y Abelino, hijos de Moselina, la «Vieja Ley», se quejan del pan que les da su madre:

> Dadnos otro pan, Dios plega.
> Bien parece que estáis ciega,
> pues no ves nuestro mal.
> ¿Qué monta que el sensual
> se contente,
> si nuestro espíritu no siente
> de comerlo nutrimento?

<div align="right">(<i>Colección...,</i> III, 78, p. 300.)</div>

Oportunamente llega la Ley de Gracia «que del cielo os traigo pan» *(Ib.,* p. 309) y, puesto que ya no necesitan a su madre, o sea la «Vieja Ley», de buen grado proceden todos a enterrarla:

> Asga, pues de aquesos pies;
> llevémosla a soterrar.

<div align="right">(<i>Ib.,</i> p. 315.)</div>

Igual tendencia intolerante encontramos en la *Farsa de los tres estados* a través de la copla final que generalmente da la moraleja:

> Este es pan de vida entera,
> quien lo duda muera, muera.

<div align="right">(<i>Ib.,</i> 83, p. 410.)</div>

Si el objeto de la búsqueda se hace gradualmente menos concreto, el mensaje final didáctico sigue girando alrededor del Pan Eucarístico. En la *Farsa del sacramento de Adán* el Apetito Sensitivo, el Apetito Racional y la Razón Natural, hijos de Adán, se quejan de hambre y piden al padre que les busque amo que les dé de comer. La búsqueda del amo refleja el tópico del mozo de muchos amos y sirve para ilustrar una galería de conceptos y estados [38]. En este auto vemos a los amos el Trabajo, la Pobreza y la Enfermedad, que son repudiados porque lo que el Apetito Racional busca es

> solamente el entender
> el sol cómo se eclipsó,
> de aquello que sucedió
> desto que ha de suceder

<div align="right">(<i>Ib.,</i> IV, 91, p. 4.)</div>

[38] Compárese el protagonista Apetito en la *Farsa del mundo y moral,* de Yanguas, que busca amo y topa con el Mundo, cap. III, p. 80.

o sea, la ciencia de la Astrología y otros peligrosos escrutinios del Cielo [39]. Por fin llegan la Ley de Gracia y la Fe con un «altísimo manjar», lo cual hace dudar a la Razón:

> Decid, ¿cómo puede estar
> en tan pequeño lugar
> Dios y hombre, si oprimido?
> Por fuerza estará apretado,
> y encogido, y congojoso.

(Ib., p. 10) [40].

b) *La búsqueda del saber*

Igual anhelo de saber, ver y comprender encontramos en la *Farsa del sacramento del Entendimiento niño,* en que la loa resume el argumento. Se trata del

> Entendimiento,
> niño de poco vigor,
> mas tiene tal presunción
> que perece por saber
> y quiere comprender
> los cielos y su creación,
> y aun a Dios querría entender.

(Ib., III, 85, p. 428.)

[39] La idea del anhelo de saber tiene su modelo clásico en el personaje del *Icaromenipo,* de LUCIANO DE SAMOSATO. Véase A. VIVES COLL, *Luciano de Samosato en España* (1500-1700) (Valladolid, 1959), quien cita al gallo de *El crotalón* y su ansia de saber «aquella sublimidad y alteza de los cielos: principalmente del empíreo y de su perpetuidad, el trono de Dios...», etc. Nosotros hemos encontrado huellas de la misma preocupación en la pieza escolar del *Diálogo de la fortuna,* por el padre SALVADOR DE LEÓN, núm. 392 de la *Colección de Cortes,* según noticia de Justo García Soriano, *BRAE* (1928), p. 81:

> no te subas pensamiento,
> a buscar la altiva gloria,
> que en habiéndola alcanzado
> huirá de ti como sombra.

VALDIVIELSO abiertamente se refiere al modelo clásico en *Las ferias del Alma,* cuando dice la Sospecha:

> Como otro Icaro Menipo
> casi entre las nubes negras
> he de estar atalayando,
> la gente que va a la feria

(Doce autos..., fol. 81 *r.)*

[40] Véase AGUIRRE, pp. 153-157, para más ejemplos de esta perplejidad sobre la Divina Presencia en el Sacramento de la Eucaristía en la poesía religiosa de la época con citas de Alonso de Ledesma, Fray Iñigo de Mendoza, Alonso de Bonilla y Valdivielso.

El niño débil, que sube al cielo en su afán de averiguar lo que es Dios, no entiende y se desmaya:

> Quién es, o cómo, no entiendo,
> pues ¿yo Entendimiento soy?
> Ay de mí... no sé do estoy.
>
> *(Ib.*, p. 434.)

Después de los pacientes debates de rigor reconoce su error, aunque le queda una sola duda:

> Dios en la consagración,
> ¿de qué modo está allí puesto,
> pues no se ve y es varón?
>
> *(Ib.*, p. 440.)

La locura de querer saber y, sobre todo, de ver, lleva a veces a un estado de ceguedad, de pérdida del habla, de mudo entontecimiento o, en suma, de un aprisionamiento de las potencias y sentidos. De esta *prisión* es de la que quiere liberarse el protagonista y con este fin se encamina Adán en la *Farsa del sacramento de la entrada del vino*. Libertado del cautiverio, el Bobo exclama:

> ¿Quién ha tenido ocupado
> el claro libre albedrío
> que tú, Señor, me habías dado?
> ¿Quién ha tenido en prisión,
> mi juicio y mi sentido?
> ¿Quién me privó de razón?
> ¿Quién ha tenido impedido
> mi lengua y mi corazón?
>
> *(Ib.*, 88, p. 497.)

c) *La búsqueda de la libertad*

Más relieve cobra la imagen del prisionero en *La isla del sol*, de Lope. El Delincuente, consciente de su Pecado original, huye sin ser perseguido:

> Temiendo que la justicia
> contra mí la espada empuñe,
> huyendo en el Mar del Mundo
> a navegar me dispuse.
> Mi Voluntad es la nave,
> mi piloto mis costumbres,
> las velas mis liviandades
> y el eje mis inquietudes.
>
> *(Obras...*, III, p. 91.)

Por fin, después de sufrir varios desengaños y de dirigir su propio Proceso, se encamina a *la isla del sol:*

> Que ya intenta diligente
> volver a su bien perdido. *(Ib., p. 102.)*

En *El viaje del Alma,* también de Lope, el Alma busca piloto [41] para

> el mar de la humana vida,
> que es un peligroso mar. *(Ib., p. 6.)*

Como es de esperarse, el Alma boba se embarca en la nave del demonio que va «al nuevo mundo», cediendo a la invitación diabólica:

> Alma, prueba, entra, no dudes;
> pues, cuando de intento mudes,
> puedes irte a tu contento. *(Ib., p. 9.)*

El Alma se ve llevada por la rápida corriente de su perdición, mientras los músicos comentan cantando:

> ¡Hola que me lleva la ola!
> ¡Hola, que me lleva el mar! *(Ib.)*

sugiriendo un movimiento de vagancia sin tino, que nos recuerda las andanzas de la vida picaresca [42]. Como desenlace presenciamos su liberación gracias al auxilio de la nave de la Penitencia.

[41] La imagen del mar es grata a los moralistas de la época, véase QUEVEDO, *La cuna y la sepultura, Obras completas,* p. 1193: «y si lo miras, tu principal parte es el Alma, que el Cuerpo se te dio para navío desta navegación, en que vas sujeto a que el viento dé con él en el vajío de la muerte.» En *La margarita preciosa,* de LOPE, el hombre «hase embarcado en la nave del deseo, y por el mar de la vida sale con viento suave», *Obras...,* II, p. 580.

[42] Véase A. A. PARKER, *Litterature and the Delinquent* (Edinburgh, 1967), donde, frente a la p. xii, se halla una ilustración de la portada de la primera edición de la *Pícara Justina,* de 1605. La estampa representa *la nave de la vida pícara,* la cual navega en el *Río del Olvido* hacia el *Puerto del Desengaño* (un esqueleto). En el mástil flota una banderola que dice *El gusto me lleva.* En el centro se halla Justina al lado de *Madre Celestina,* quien lleva un sombrero de cardenal y «quevedos». Justina tiene en las manos un libro en que se puede descifrar la primera línea de la misma copla que dice: *Hola que me lleva la ola.* Timonero es *el Tiempo* que tiene escrito en el timón: *Llévolos sin sentir.* Todos estos conceptos, alegóricamente ilustrados en la estampa, nos demuestran la sorprendente relación entre el género picaresco, la literatura emblemática y el auto sacramental.

Igual movimiento de vagar sin tino sentimos en *La serrana de Plasencia,* de VALDIVIELSO, cuando dice la protagonista:

> Ay, navecilla cuitada,
> de dos vientos combatida,
> que ante bramadoras ondas
> remolinando vacilas
>
> *(Doce autos...,* fol. 111 *v.)*

En *Las aventuras del Hombre* lloramos con el Hombre desde las primeras líneas, cuando un Angel le arroja del Paraíso:

> Abre tus senos,
> Tierra, que allá va el Hombre
>
> *(Ib.,* II, p. 281.)

y somos testigos de su desesperada soledad cuando exclama al final:

> Adonde voy por soledades tristes,
> temiendo sombras y llorando enojos.
>
> *(Ib.)* [43].

Su peregrinación le lleva por casas de locos, valles de lágrimas y luego hacia la cueva de la Culpa, donde, herrado el rostro en señal de esclavitud, permanece hasta que Cristo venga a rescatarlo.

Esclava del Pecado es también la Naturaleza humana, quien, en el *Sol a medianoche,* de Mira de Amescua, invoca a la tierra y a las criaturas vegetales y animales:

> ay ¿quién de vosotros diga,
> si mi rescate comienza,
> si mi cautiverio acaba,
> si mi descanso se acerca?
>
> *(Nav. y Corp.,* p. 224.)

La antítesis del estado de esclavitud y el anhelo de honor se halla ilustrada en *Las pruebas de Cristo,* del mismo autor, paradoja subrayada por el comentario del demonio:

> ¿Qué es esto? ¿Mi esclavo espera
> armas y honor contra mí?
>
> *(Aut. sacr. con 4 com.,* fol. 225.)

d) *La búsqueda del camino*

El viaje penoso del peregrino constituye tema principal en *La venta de la zarzuela,* de Lope, donde el protagonista se introduce diciendo «Soy desde Adán peregrino» *(Obras...,* III, p. 49), y los músicos glosan a lo divino el conocido Romance:

> Yo me iba, mi madre
> a Ciudad Real.
> Errara yo el camino
> en fuerte lugar
>
> *(Ib.,* p. 61.)

[43] Véase W. L. Fichter y F. Sánchez Escribano, «The Origin and character of Lope de Vega's 'A mis Soledades voy'», *Hispanic Review,* XI (1943), pp. 304-313; Alan S. Trueblood, «Lope's 'A mis Soledades voy' reconsidered», *Homenaje a William L. Fichter* (Madrid: Castalia, 1971), pp. 713-725.

El mismo romance sirve de *leitmotiv* al auto *El peregrino,* de Valdivielso, quien desde el principio expone el tema de manera típicamente conceptista:

> Y así Peregrino parto,
> de mí mismo peregrino,
> que el mismo con quien camino
> viene a ser de quien me aparto
>
> *(Doce autos...,* fol. 93 *r.)*

dando lugar a cierta connotación de lucha al contraponer los vocablos *acompañamiento* y *apartamiento.* Esta antítesis vuelve a aparecer en la glosa del camino errado del Romance:

> Salí Peregrino
> de en cas de mi madre:
> topé dos caminos,
> del bien y del male,
>
> *(Ib.,* fol. 102 *r.)*

conflicto que asimismo está encerrado en las palabras del Cuidado en *Los dos ingenios y esclavos del santísimo sacramento,* de Lope:

> Desde Edad de discreción
> comenzamos la jornada
> de vida que para amada,
> ¡qué tales sus cosas son!
> Y aunque con la inspiración
> el Buen Genio le previno
> del peligro del camino
> al Hombre, con su regalo
> ha podido tanto el Malo,
> que sigue su desatino.
>
> *(Obras...,* III, p. 5.)

Hay más elementos de batalla que de movimiento en la búsqueda de *El árbol de la vida,* de Valdivielso: mientras el Hombre espera pacientemente su salvación, le visitan los adversarios que le «hacen guerra» con sus agrios y cínicos comentarios. Entre tanto, es la Misericordia quien sale en busca de vida:

> Pero espera trabajando
> y trabaja padeciendo,
> padece humilde temiendo,
> y teme animoso amando;
> mientras que yo, condolida
> de tu no cesante guerra,
> busco en la tierra la tierra
> que lleve el Arbol de vida.
>
> *(Doce autos...,* fol. 128.)

Finalmente, la idea de una búsqueda interior, de un viaje dentro de la conciencia para hallarse a sí mismo, la presenta el loco protagonista en

Del hijo pródigo, de Valdivielso, quien, valiéndose del doble sentido de vida y muerte, del ser y no ser del loco y de la locura misma, presenta al protagonista como enajenado:

> Que dicen que me perdí
> y no me he podido hallar
> [llama a sí mismo] ¡Ah de casa!
> ¿Estoy en casa, o a dónde?
> Pues que nadie me responde,
> no debo de estar en casa.
> Pues, si de casa me fui,
> ¿viviré yo en mí? Mas no;
> si vivo yo, y ya no yo,
> ¿cómo vivo yo sin mí?
>
> *(Ib.,* fol. 121 *r.)*

e) *La búsqueda del amado*

En este tópico se combinan todos los elementos antes mencionados: *El amor,* que encierra sus rasgos de tentación y batalla; *el tribunal,* que juzga al Alma descarriada; *la prueba,* por parte del Esposo, «para ver si le busca la Esposa» durante la ausencia, y *el anhelo* por parte de la Esposa de ver y conocer al Esposo.

El argumento, por sus elementos novelescos y sus tonos líricos, puede crear un ambiente altamente poético a pesar de las limitaciones impuestas por el asunto dogmático. Lope, sobre todo, se recrea en el tema glosando el salmo «Sicut Cervus» [44] en *Del pan y del palo:*

> Dulce Esposo de mi vida,
> a quien herida de amor
> voy como cierva a las aguas,
> perseguida de las flechas
> y abrasadas las entrañas.
>
> *(Obras...,* II, p. 237.)

El tema llega a sus momentos más intensos en el auto *De los cantares,* de Lope, inspirado en el *Cantar de los cantares.* Al saber la Esposa que está sola se lamenta

> ¿Dónde le hallaré? ¡Ay de mí!
> Si me quiere, si me ama,
> ¿cómo me ha dejado así?
> Por las calles, con mil penas,
> le buscaré: iré tras él.
>
> Guardas hay en las almenas.
> Quiero preguntar por él,
> que albricias daré muy buenas.
>
> *(Ib.,* p. 412.)

[44] Salmo 41, 2-5, según la edición de Herder, ed. cit.

La búsqueda puede conducir al engaño o al error, como dice Lope en *El Príncipe de la Paz*:

> Muchas almas engañadas
> piensan que su esposo es,
> y viénense a hallar después
> si no adúlteras, burladas,

> *(Ib.,* III, p. 140.)

enredo que es inherente a la tentación o prueba ideada por el Esposo mismo:

> Muchas andan engañadas
> en saber cuál de los dos
> es su verdadero Dios.
>
> Quiero que esta confusión
> pruebe también su lealtad,
> porque saber la verdad
> le cueste alguna aflicción.

> *(Ib.,* p. 145.)

Aparte de la confusión en discernir cuál de los pretendientes es el Esposo y cuál el falso competidor, hay otro error que puede cometer el Alma boba, y es querer *ver* al Esposo. Valdivielso comenta esta falta de Fe en su *Psiques y Cupido,* con la queja del Alma:

> No viendo lo que deseo
> me parece deidad sacra,
> que lo que tengo no gozo,
> que lo que gozo me falta.

> *(Doce autos...,* fol. 63 *r.)*

Además, cuando la aconseja la Razón: «sólo creas lo que vieres» *(Ib.,* fol. 63 *v),* obedece el Alma a sus hermanas envidiosas que le aseguran:

> Si no te da a ver su rostro,
> Psiques, tú estás engañada
>
> Nada tiene que temer,
> pues la Razón te acompaña;
> a buscar parte tu esposo
> y ejecute confiada
> nuestros consejos...

> *(Ib.,* fol. 64 *r.)*

> *(Ib.,* fol. 64 *v.)*

Su búsqueda termina desastrosamente, porque

> malogróse mi deseo
> que por ver el ver perdí.
> Quise ver lo que no vi,
> y sólo vi que no veo.

> *(Ib.)*

Burlada, se queda sola, y parte otra vez, pero ahora a recuperar al Esposo perdido. Nuestra Señora, como abogada, la guía a donde está el Amor Divino, quien «llega a abrazarle (al Alma), y queda de blanco y sin parches» *(Ib.,* fol. 68 *v)*. Como apoteosis «ábrese una nube, aparece el Cielo, padre de Psiques, con una corona y una palma. Chirimías» *(Ib.,* fol. 69 *r)*.

La pieza contiene ya todo lo que va a ser un auto calderoniano: de inspiración mitológica, vuelta a lo divino, enseña sólida doctrina, deleitando al mismo tiempo con una historia de amor y celos, errores y suspenso, con un enredo que raya en la catástrofe si no fuera por la aparición del *Deus ex machina,* que, al son de chirimías, corona la apoteosis del Triunfo de la Fe.

Capítulo III

EL PROTAGONISTA

Desde un principio se plantea el problema: ¿quién es, propiamente dicho, el protagonista en los argumentos alegóricos del teatro religioso? Es fácil imaginar al hombre o, mejor dicho, al alma del hombre, como «trofeo que se disputan sin cesar Dios y Satanás» en «la perenne antinomia Criador-Angel rebelde» [1].

Alegóricamente es aceptable la idea del hombre como «trofeo»; es decir, *objeto* y no *sujeto,* sobre todo cuando se considera cuán dependiente de sus pasiones y cuán indefenso se le representa en la escena. Teológicamente, sin embargo, es un concepto arriesgado asignar papeles de protagonista y antagonista a Cristo y a Luzbel, ya que la Fe Católica no admite equiparación ni comparación entre Dios y el Demonio [2].

Esto no quiere decir que Cristo esté ausente como dramatis persona. El *Códice de autos viejos* le representa muchas veces [3], pero es raro que figure como *interlocutor* en una pieza alegórica. En tal carácter sólo tres veces desempeña un papel activo, aunque secundario: en *La justicia divina contra el pecado de Adán* [4] es el Fiador; en *La Esposa de los cantares* [5] es el Esposo que se ausenta, y en *La redención del género humano* [6] es el invasor triunfante de las esferas infernales.

La oveja perdida, de Timoneda, ya anuncia a Cristo como personaje dramático de la época barroca, en la figura de Cristóbal, el pastor que va en busca de la oveja perdida, si bien aquí también se presenta sólo al final de la pieza para socorrer al angustiado protagonista. Incluso si Cristo viene a desempeñar un papel más importante en la época barroca, muy raras veces se le confiere el de protagonista [7]; así permanecerá en un segundo

[1] Véase J. L. Flecniakoska, ed., *El hospital de los locos* y *La serrana de Plasencia* de José de Valdivielso (Salamanca: Bibl. Anaya, 1971). «Introducción», p. 19.
[2] Parker, *The Theology of the Devil...*, p. 6: «An Allegory that is near to turning God and the Devil into Rival suitors for the hand of Humanity, God standing on the one side, Satan on the other, might seem to come perilously close to suggesting the dualism of the Manichean heresy whereby the Devil is the antithetical counterpart to God, an antitheos.»
[3] *Colección...*, núms. 1, 5, 6, 20, 27, 43, 46, 51, 54, 56, 60, 61, 73, 94, 95.
[4] *Colección...*, II, núm. 43.
[5] *Ib.*, III, núm. 73.
[6] *Ib.*, IV, núm. 94.
[7] *El pastor ingrato*, de Lope, es uno de los muy pocos autos alegóricos en donde Cristo sale a la escena como protagonista, aunque aquí la *Locura del mundo* dirige la acción. Para la importancia de la figura literaria de Cristo en la obra de Lope véase: M. Audrey Aaron, *Cristo en la poesía lírica de Lope de Vega* (Madrid, 1967).

plano como Esposo agraviado [8], como Soldado enojado [9], como el gran Fiador [10] o como Caballero indignado que se niega a aceptar el desafío del diablo porque éste no pertenece a la misma clase de nobleza [11].

Es así como en la mayoría de los autos y farsas es el Hombre en quien se concentra toda la acción: es el protagonista que triunfa, no gracias a su propio esfuerzo sino «porque Cristo es de nuestro bando». De esta manera, si sale Cristo a la escena, es en función de *Deus ex machina,* para resolver la situación sin salida a que ha llegado el enredo en que se ve envuelto el Hombre pecador. Por esta razón, en adelante llamaremos *protagonista* al Hombre, al Alma o al *compuesto de Cuerpo y Alma,* incluso si se comporta más bien como anti-héroe, loco o bestia. Protagonista es de su propia psicomaquia, en el doble sentido de ser recipiente de las influencias demoníacas que hacen de él un *endemoniado* que a su vez da origen a otros personajes alegóricos, o sea *alterego* por ser aspectos suyos.

1. El Hombre

a) La condición humana

El prototipo del Hombre alegórico lo hallamos ya en la *Farsa del mundo y moral,* de Fernán López de Yanguas, escrita a principios del siglo XVI. Por muchas razones es obra que parece adelantarse a las demás piezas alegóricas del siglo en la caracterización del protagonista. Este se llama Apetito o, como lo explica el autor, «cada uno de nosotros...» (*Obr. dram...,* p. 33); nombre apropiado ya que el Apetito puede conducir al Bien

[8] *La adúltera perdonada,* de LOPE:

> que un esposo agraviado,
> injusto vendrá a ser
> si no castiga.
>
> (*Obras...,* III, p. 29.)

[9] *El villano despojado,* de LOPE:

> De dos coces,
> como es fuerza poderosa,
> echa las puertas por tierra.
>
> (*Ib.,* II, p. 575.)

[10] *Los hermanos parecidos,* de TIRSO:

> La semejanza
> le engendra; por ella te amo
> de suerte que a pagar vengo
> deudas que te ejecutaron.
>
> (*Obr. dram. compl...,* p. 1702.)

[11] *El fénix de Amor,* de VALDIVIELSO:

> ESPOSO: No puedo con él hacerla,
> que no es mi igual caballero,
> pues del cielo le arrojé,
> y le vencí en el desierto.
>
> (*Doce autos...,* fol. 43 r.)

o al Mal, o sea, según al Hombre le domine el aspecto intelectivo o el sensitivo de su Apetito[12]. En la obra de Yanguas el Apetito pone a prueba al Mundo en su condición de apetito sensitivo, y, como apetito intelectivo, escucha al «hermitaño que es la predicación y religión» *(Ib.)*. Al aprender del Hermitaño los engaños del Mundo, triunfa en él su apetito intelectivo. Es victoria sin lucha, pero sí con gran desengaño, *leitmotiv* que dominará más de una obra posterior. El argumento es el del mozo que busca amo y topa con el Mundo. El Apetito duda de que éste sea buen amo, a lo cual dice el Mundo «Pues pruébame ahora» *(Ib., p. 36)*, enredo éste que se verá en muchísimos autos por venir. Otro rasgo anticipado es el de la desesperada soledad del hombre:

> No tengo pariente, carillo ni amigo,
> que den a mi vida manera ni medio;
> si yo por mis puños no busco remedio,
> viviré mal andante, zagal sin abrigo.
>
> *(Ib., p. 37.)*

El tono nos recuerda la filosofía del pícaro[13] combinada con el gran tema de la soledad en la literatura española[14]. El estado miserable del hombre se dramatiza aún más con la queja de que:

> Por eso, mil veces y más he pensado
> con nusco mostrarse madrastra Natura,
> pues todas las cosas que engendra, procura
> y nunca del hombre le toca cuidado.
>
> que al hombre en naciendo le deja desnudo.
>
> *(Ib.)*

Luego sigue un bello monólogo que Alfonso Reyes señala con razón como uno de los precedentes del monólogo de Segismundo[15]: El Protagonista se duele de que la Natura cubra de vello a los animales «y contra Fortuna les da defensión» y a las aves da pluma, a los árboles corteza y a los peces escamas como defensa contra las intemperies, pero

> Con sólo los hombres se muestra profana,
> lo cual yo lo puedo muy claro probar:
> *luego en naciendo los muestra a llorar*
> y de esta dolencia muy tarde los sana.
>
> *(Ib., p. 38)*[16].

[12] Véase cap. VI, pp. 174-177.
[13] Véase ROBERT ALTER, *Rogue's progress:* studies in the picaresque novel (Cambridge, Mass., 1964).
[14] Véase KARL VOSSLER, *Poesie der Einsamkeit* (Munchen, 1950).
[15] «Un tema de 'La vida es sueño'», *Revista de Filología Española*, IV, 1 (1917), pp. 1-25.
[16] Lo subrayado es nuestro. La idea de que el hombre sale al mundo sin defensa y llorando ya la encontramos en SÉNECA *(ad Polybium de Consolatione,* IV, 3). Esta idea adquirió más repercusión con un retorno al pesimismo senequista en el si-

A continuación la soledad y el pesimismo del hombre se entremezclan en una confusión, muy del siglo XVII:

> ¿Qué haré si me toma? Mas, ¿qué si le dejo?
>
> *(Ib.)*

y pregunta al Mundo:

> ¿qué mercedes me puedes hacer?
>
> *(Ib., p. 39.)*

El Mundo le promete a la Carne como esposa. Ante el entusiasmo del Apetito el Mundo se burla de él:

> ¡Cuán presto he enlabiado aqueste pastor,
> oh necio, insipiente, brutal y peor!
>
> *(Ib., p. 44.)*

La promesa de la Carne «por fas o por nefás el seso le troca» *(Ib.,* p. 46), y es así como, antes de experimentar su desengaño, sufre la conocida «locura del mundo»:

> APETITO: En fin de razones, ¿decís que soy loco?
>
> *(Ib., p. 51.)*

y la respuesta es afirmativa:

> sí, si la vida sirviendo le das (=al mundo).
>
> *(Ib.)*

Recapitulando podemos decir que la condición humana, tal como lo expresó Yanguas en el primer tercio del siglo XVI, incluye como rasgos más salientes del Hombre su soledad, su visión pesimista del mundo, su indecisión y falta de juicio y, sobre todo, su locura.

b) *La locura*

La locura del hombre enajenado, como realidad repugnante y cómica a la vez, viene a presentarse a finales de la Edad Media en todo su alcance ambiguo: como espejo de la sinrazón y, en ciertos casos, como instrumento

glo XVII. Véase K. A. BLUHER, *Seneca in Spanien* (München: Francke Verlag, 1969). El erudito alemán señala al padre Rivadeneira, de la Compañía de Jesús, como primer exponente de este pesimismo a finales del siglo XVI, pp. 269-273. Sin embargo, es interesante ver que Yanguas, en el primer tercio del siglo XVI también utiliza la misma sentencia senequista y que, cien años más tarde, FERNÁN PÉREZ DE OLIVA sigue expresándose de idéntica manera al hablar del mundo: «... donde nacemos desproveídos de todos los dones que a los otros animales proveyó naturaleza. A unos cubrió de pelos, a otros de pluma, a otros de escama, y otros nacen en conchas cerrados; mas el hombre tan desamparado, que el primer don natural que en él hallan el frío y el calor es la carne. Así sale al mundo como a lugar extraño, llorando y gimiendo, como quien da señal de las miserias que viene a padecer.» *(Diálogo de la dignidad del hombre, BAE,* tomo 65, p. 387.)

6

de la Verdad; de la indignidad que aproxima al Hombre a una bajeza animal, y de la mera ridiculización de la condición humana [17].

Si en la Edad Media la mayor preocupación era la Muerte, verdadera obsesión que en el siglo xv viene a sintetizarse en las *Danzas de la muerte* de la literatura y las artes plásticas, parece que, a finales del siglo, es la locura la que va a desplazar a la muerte como idea central de la vida humana. Testimonio de esta nueva preocupación la vemos en las pinturas del Bosco (*La cura de la demencia, La nave de los locos* y, en cierto modo, *El carro de heno,* y en general todas sus figuras contorsionadas y anormales), en las de Brueghel (*Dolle Griet, Elck,* etc.), en el *Narrenschiff* de Brant, el *Stultifera navis* de Judocus Badius Ascensius y en la *Laus Stultitiae* de Erasmo. En España es el mismo Yanguas quien en 1521 escribe sus *Triunfos de locura* [18], obra adornada en la primera página con una estampa que representa una nave de locos que muestra en la gavia una efigie de la Hermosura.

En los autos y farsas alegóricos la locura se manifiesta casi exclusivamente bajo el aspecto del tonto ridículo o del loco trágico, y es raro que el loco diga verdades como el gracioso del teatro profano. En el teatro religioso español el concepto de la locura todavía significa la condición de casi-muerte, casi-bestia; el estado de subyugamiento de las facultades humanas, de la dominación de los vicios, en fin, del *no-ser* espiritual del Hombre pecador. Si en la Edad Media la locura tuvo su modesto lugar en la jerarquía de los vicios y virtudes —y como tal formaba parte del séquito de parejas opuestas encabezadas por la Fe y la Idolatría [19]—, en el Renacimiento, con el ensalzamiento de la Razón y la Prudencia, la locura llegará a ocupar el primer puesto en el bando enemigo como síntesis y culminación de todos los vicios. Por ser la antítesis de la Razón habrá de equivaler al Deseo, tradicional enemigo de la Razón. Por eso el loco alegórico, en el colmo de su locura, se halla en un Jardín de delicias [20], abrazado con (su) Lascivia; y así veremos cómo *El hospital de los locos,* de Valdivielso, se parece tanto a una casa de Placer donde el Alma, llevando el capirote

[17] Véase A. VILANOVA, *Erasmo y Cervantes* (Barcelona: C. S. I., 1949); MICHEL FOUCAULT, *Histoire de la Follie* (Paris, 1961), sobre todo el capítulo I «Stultifera Navis», pp. 13-54; WALTER KAISER, *Praisers of Folly* (Cambridge, Mass.: Harvard University Press, 1963); MARTINE BIGEARD, *La Folie et les Fous littéraires en Espagne, 1500-1650* (Paris, 1972), en particular el cap. XXII, «La folie universelle et ambivalente», pp. 146-153, y ROBERT KLEIN, *La forme et l'intelligible,* écrits sur la Renaissance et l'Art moderne (Paris: Gallimard, 1970), p. 437, sobre la ambivalencia del loco: «... il est à la fois stupide et sage, esclave de ses instincts et spectateur de sa propre conduite. S'il faut classer les personnages, on ne regardera donc pas leur degré d'intelligence, mais le dosage de participation et de détachement qui situe le comique, de leurs faits et gestes, à une distance chaque fois différente du pur défoulement comme de la pure ironie. Cela explique un peu pourquoi les hommes de la Renaissance et plus particulièrement ceux des pays du Nord des Alpes, entre 1450 et 1550, concevaient si volontiers la situation de l'homme dans le monde, ou de l'âme dans le corps, sous le jour essentiellement comique d'une histoire de fous.»
[18] Véase *Cuatro obras del Bachiller Hernán López de Yanguas* (Valencia: El Ayre de la Almena, 1960).
[19] Como ya en el poema *Psychomachia,* de PRUDENCIO.
[20] Asimismo, la nave de los locos de Jerónimo Bosco pasa por unos Jardines de delicias en la pintura que lleva el mismo título.

de los locos, «se muere por el dulce amor del Deleite» *(Doce autos...,* fol. 16 *r).*

Aunque el Deleite como representación de la locura del Mundo goza de larga tradición [21] y en la escena es uno de los personajes más sugestivos y teatrales, no hay que olvidar que la mayor locura de Adán fue la de aceptar la invitación a comer de la fruta vedada para ser «como Dioses, conocedores del bien y del mal» [22]. Es esta la razón por la cual se nos presenta a Adán, o al Género Humano, como loco e ignorante, y por eso viene a equipararse la locura con la ignorancia y la sin-razón.

Por ser *ciencia vedada, no-saber* y *vano ejercicio,* la locura viene a representar a todos los doctos, escribanos y teólogos, y como a tales les reserva Erasmo lugar tan destacado en su *Encomio.* Asimismo Diego Sánchez de Badajoz, en la *Farsa dicha militar,* llama los mayores de los perdidos a «los letrados y sabidos» *(Recopilación...,* p. 273), a causa de su ufanía, pedantería y vanagloria.

Cualquiera que sea el aspecto dominante de la locura en la presentación alegórica, la Lascivia o la Ciencia Vedada, la Honra o la Hermosura, la locura será siempre la encarnación de todos los vicios juntos, carácter que se pone de relieve con el vestido del protagonista alegórico que sale «de bobo», «de simple villano» e incluso «con pieles de bestia», y a veces con enorme nariz.

Una ilustración del «inmenso desvarío» (o sea la locura) de

> Quien todas fuerzas mandaba
> ser esclavo de una esclava
> cautivando el señorío
>
> *(Ib.,* p. 324.)

la constituye el argumento de la *Farsa racional del Libre Albedrío* de Diego Sánchez de Badajoz. El loco protagonista se llama *Libre Albedrío,* quien, precisamente a causa de su libertad de juicio, no puede decidirse entre la Razón y la Sensualidad:

> Yo soy el Libre Albedrío
> que no tengo superior,
> sólo Dios, mi criador,
> tiene sobre mí poderío;

[21] Véase SCHRÖDER, p. 27, nota 18.
[22] Génesis, III, 5. Cf. LOPE, *Las aventuras del Hombre:*

> quebrastes su precepto
> con el soberbio concepto
> y arrogante fantasía
> de ser Dios.
>
> *(Obras...,* II, p. 284.)

y *El villano despojado:*

> DIABLO: y tened por cierto
> que sabéis lo mismo que Él
> como toméis mi consejo.
>
> *(Ib.,* p. 567.)

suyo soy, pero soy mío,
mi poder tiene libertad
que me dio su majestad
sobre todo señorío.

(Ib., p. 312.)

La noción del «señorío» refleja la idea de la grandeza del Hombre, Señor de todas las criaturas y Rey de su *pequeño mundo*:

Quien tiene a su mandamiento
todas las fuerzas humanas,
¿por qué abajará sus canas
a tan torpe casamiento? [con la Sensualidad];
en gran angustia me siento,
amo y recelo dañarme.

(Ib., p. 321.)

En su locura comete un error de juicio, y aunque sabe

que es gran reina la Razón
y dejarla es perdimiento *(Ib., p. 322.)*

se decide por la Sensualidad: «ahora quiero holgarme», si bien experimenta la conocida angustia precursora del desengaño:

¡Ay de mí!, que la pasión
me ha traído en tal estado,
del apetito engañado. *(Ib., p. 325.)*

En contraste con estas primeras muestras de un *conflicto interior,* el protagonista de las piezas alegóricas del *Códice viejo* se ve sometido a bien poca batalla, presentándose más bien como un anti-héroe bobo, ciego, cobarde y enteramente culpable.

El protagonista de *La fuente de la Gracia* se llama Vicio, y se conforma en todo al proceso de la conversión del pecador. Al tener que escoger entre la vida y la muerte, el descanso y el dolor, exclama:

Confuso me habéis dejado,
y siento mi corazón
de mil angustias cercado.

(Colección..., III, 86, p. 461.)

Pero, más que la angustia, su característica sobresaliente es la nariz enorme, invisible para el lector pero visible y siempre obvia a los ojos del espectador. Esta nariz, según Rouanet, era postiza y tenía por objeto señalar al pecador como un «tonto»[23]. No era todavía el loco trágico de Valdivielso, de Lope o de Tirso, sino el tonto cómico que hace reír.

[23] *Colección...*, IV, p. 340; Tuve, p. 190: «Noses are a favoured feature to show deformity.»

Donde se le presenta más claramente como un loco perdido es cuando hace de acusado en un pleito. Representa el *carpe diem* y el *tan largo me lo fiáis*. Así, en *La residencia del hombre* dice:

> Andan danzas, gigantones,
> retahílas de gitanas,

<div align="right">(<i>Ib.</i>, I, 9, p. 155.)</div>

e increpa a su Consciencia:

> ¡y venís vos, piqui-ynyesta,
> con vuestra vergüenza poca,
> a dar al hombre molestia!
> Pues, mira, calla la boca
> y deja pasar la fiesta.

<div align="right">(<i>Ib.</i>)</div>

El protagonista representa únicamente la parte material del hombre, o sea el cuerpo,

> y el alma llora y padece
> el deleite corporal.

<div align="right">(<i>Ib.</i>, p. 156.)</div>

En su calidad de bobo ignorante deja su defensa a su Angel de la Guarda [24]:

> Yo no sé razonamientos:
> hablen con mi aguardador
> que sabe bien de argumentos,
> que él es mi procurador
> y entenderá aquesos cuentos.

<div align="right">(<i>Ib.</i>)</div>

Lucifer, el Mundo y la Carne son testigos de los delitos del hombre, enumerados en largos monólogos: su ofensa contra Dios, su soberbia, su ambición y avaricia y sus «carnalidades aún indignas de escuchar» (*Ib.*, p. 164).

En otro pleito, en *La residencia del hombre* [25], el hombre riñe con su Consciencia y su Angel de la Guarda:

> Mira, si Dios os mandó
> que os andéis tras mí los dos,
> también sabe, vos y vos,
> que cuando a mí me crió,
> que me hizo libre Dios

<div align="right">(<i>Ib.</i>, II, 50, p. 334.)</div>

[24] Cabe notar aquí que el Angel de la Guarda dejará de ser ayudante del Hombre tonto a medida que éste va actuando como «un compuesto de Alma y Cuerpo», con responsabilidad y vida propia.

[25] Este auto, que lleva el número cincuenta en la *Colección* de LÉO ROUANET, se parece mucho a la farsa número nueve de la *Colección* y que lleva el mismo título.

Así, su libre albedrío le hace seguir su voluntad, negándose incluso a dar cuenta de sus actos porque:

> Pues aquí me determino
> sin mudar de parecer
> a mi voluntad hacer,
> y seguir tras el camino
> del deleite y del placer.

(Ib., p. 336.)

En el *Auto de acusación contra el género humano,* su negativa se traduce en temor por aparecer:

> El Hombre, como es culpado,
> no se atreve a parecer
> aunque ha sido citado:
> tiene temor que el malvado
> le ha en estrecho de poner.

(Ib., p. 462.)

Sólo en *El desafío del hombre* cobra nueva dimensión el cobarde, la de la responsabilidad:

> Estando pues el Hombre con tal miedo,
> acude luego el ángel de su guarda,
>
> y acepta el desafío de presente
> y viene a la batalla finalmente,

(Ib., III, 90, p. 514.)

y así sale al campo abierto con las palabras:

> pienso hacer hechos dignos
> de inmortal fama y valor.

(Ib., p. 527.)

Sin embargo, este conflicto entre el temor y el valor parece ser una excepción en el teatro antiguo. En la misma época volvemos a encontrar al Hombre simple, vicioso y carnal en tres autos que nos dan un buen ejemplo de la caracterización del Hombre sensual: se trata de la farsa de *La premática del pan* del *Códice de autos viejos*[26]; del *Auto de la Fe por otro nombre llamado la pragmática del pan, ahora nuevamente compuesto* por Timoneda[27], y una ampliación de éste en el *Auto sacramental y comedia décima...*[28]. El argumento es idéntico, así como los interlocutores. Lo que importa señalar es el nombre diverso con que figura el protagonista en la lista de los interlocutores. En el auto del *Códice de autos viejos* el protago-

[26] *Colección...,* III, 75, pp. 245-261.
[27] *BAE,* 58, pp. 89-95.
[28] *Religious Plays of 1590,* pp. 38-71.

nista se llama *Vicio,* Timoneda lo califica de *Hombre como simple,* y en el *Auto sacramental y comedia décima...* se le menciona como *Cuerpo.* En efecto, son estos tres conceptos los que definen la figura del Hombre en el siglo XVI: vicioso, bobo y carnal.

Un avance considerable en el papel del tonto, tal como está caracterizado en muchas piezas del *Códice viejo,* lo observamos en los autos de Valdivielso, de Lope y de Tirso, en los cuales el hombre lleva a la escena su conflicto interior, mostrándonos su grandeza hecha miseria, con todas las consecuencias que de ellas se derivan y reflejando en su desorden personal la rebeldía en el microcosmos. La locura, obedeciendo al proceso de *interiorización,* viene a personificar aquí a la Ignorancia, el Engaño de sí mismo, a la credulidad en las falsas apariencias y al olvido de la máxima socrática del γνωτ σεαυτον.

Valdivielso, maestro sin par de la alegoría dramática de su época, presenta al Protagonista en *El hombre encantado* como un ignorante engañado que «por encantamiento» (engaño) se ve trocado en bestia (locura). Le acompaña su Ignorancia, que le detiene en su bajeza, como dice ésta:

> hago bajar
> al que Dios quiere subir.
>
> *(Doce autos...,* fol. 70 *v.)*

Ahora, en medio de su locura, el hombre puede todavía acordarse de Dios; ya caben en él más dimensiones psicológicas y más potencial dramático. Al abrazarse con el Deleite exclama:

> ¿Posible es que merecí [abrázale]
> veros y verme con vos?
>
> *(Ib.,* fol. 74 *r.)*

y se acuerda:

> Ay Jesús, válgame Dios,
> que me abrasáis, ¡ay de mí!
>
> *(Ib.)*

Más espantos le esperan cuando el Demonio le muestra el interior del castillo:

> Pues saque luego el engaño
> los que están en los abismos
> *engañados en sí mismos*
> *sin admitir desengaño.*
>
> *(Ib.,* fol. 78 *r)* [30].

[29] Véase ETIENNE GILSON, *L'esprit de la philosophie médievale* (Paris, 1944), capítulo XI: «La connaissance de soi-même et le socratisme chrétien», pp. 214-234. Para un estudio del socratismo cristiano a través de los escritos de los ascéticos y místicos como Santa Teresa, San Juan de la Cruz, Juan de Avila, Fray Luis de Granada, etc., véase ROBERT RICARD, *Estudios de literatura religiosa española* (Madrid, 1964), pp. 22-148.
[30] Lo subrayado es nuestro.

La visión de monstruos espantosos [31] provee la necesaria confusión requerida para que el hombre llegue al desengaño:

> ¡Qué diversidades topo
> de animales mal dispuestos!
> ...
> Entre confusión y espanto
> en esta casa me veo,
> ¿qué es esto?
>
> *(Ib.)*

a lo cual responde el demonio:

> Hombre, que encantado estás
> en mis prisiones y rejas,
> siendo tus culpas los yerros
> que eslabonan tus cadenas
>
> *(Ib., fol. 78 v.)*

y le muestra su dominio:

> donde son los hombres bestias,
> que se hacen bestias los hombres
> si libres se desenfrenan.
>
> *(Ib.)*

El hombre está aterrado al darse cuenta de «que en bestia mudado estoy» *(Ib., fol. 79 v)*, hasta que viene Cristo que

> con su virtud santa
> destroza, hiere y derriba,
> encantadores cautiva
> y encantados desencanta.
>
> *(Ib., fol. 80 r.)*

El último cuadro vivo muestra al hombre «sin la piel», ya que, en efecto, iba vestido «con una piel de jumento» [32]. En este auto el camino hacia la

[31] Recordemos las esculturas monstruosas que adornan las catedrales medievales tales como las gárgolas que nos muestran su rictus cínico, las cabezas sin tronco y los necios que parecen reírse del género humano. Asimismo Jerónimo Bosco representa en sus varias pinturas de las tentaciones de San Antonio a los vicios como fantasmas grotescos que pertenecen a la clase de las pesadillas y las visiones angustiadas.

[32] La costumbre de vestir con pieles al protagonista como señal de indignidad humana, de «no-ser» y de impotencia espiritual existía en todo el teatro del siglo de oro. Cf. LOPE, *El tirano castigado:* «que quien pecó como bestia, / es bien que vista sus pieles», *Obras...*, II, p. 469, y en *La isla del sol:* «Tú, como bruto animal / por la Culpa transformado», *Obras...*, III, p. 94. Cf. también *La vida es sueño*, de CALDERÓN, donde se lee en el primer acto, «descúbrese un peñasco, y el Hombre vestido de pieles».

recuperación del estado de Gracia pasa por el Desengaño del Mundo, tema muy barroco [33] y anunciado ya por Yanguas en su *Farsa del mundo y moral*.

Al interiorizarse el engaño en el siglo XVII el mundo cesa de engañar al hombre, mientras que éste se engaña a sí mismo por tener ideas erradas sobre el mundo. *El hijo pródigo*, de Lope, es buen ejemplo de esto cuando el Engaño, criada del Deleite, expresa la verdad:

> No hay deleites sin pesar,
> ni regalo sin desdén
> ¡ay de ti cuando te veas
> como otros mil de tu edad!
>
> *(Obras...,* II, p. 65.)

y así casi desengañaría a su cautivo si no fuera por los consejos de la Lisonja:

> no le digas la verdad,
> si es que engañarle deseas.
>
> *(Ib.)* [34].

El protagonista cae en la trampa y, «desnudo de razón, alma y sentido», se queja contra el Engaño, pero éste le pregunta:

> Pues dime en qué te he engañado
> *¿Supiste mi nombre?*
>
> *(Ib.,* p. 68.)

Cuando el Hijo Pródigo asiente, el Engaño replica:

> Hermano, al engaño huirle
> *Vete, loco*

y el protagonista reconoce:

> *Loco he sido.*
>
> *(Ib.)* [35].

Su locura resultaba de su ignorancia denominada aquí Juventud, que le había impelido a ver mundo. Un ejemplo mejor de la identidad entre

[33] Véase H. Schülte, *Desengaño: Wort und Thema in der Spanischen Literatur des Goldenen Zeitalters* (München: Wilhelm Finck Verlag, 1969); Hellmut Jansen, *Die Grundbegriffe des Baltasar Gracian* (Paris: Droz, 1968); pp. 151-157; Luis Rosales, *El sentimiento del desengaño en la poesía española* (Madrid, 1966), pp. 52-94; Schröder, pp. 83-104; Otis H. Green, *The Literary Mind of Medieval and Renaissance Spain* (Lexington, 1970), cap. 8, Desengaño, pp. 141-171, etc.

[34] Es notable la frecuente función del Engaño de «desengañar engañados», como dice en *La serrana de Plasencia*, de Valdivielso: «No le engaño, aunque lo soy», fol. 105 *v*, y «Ay de ti si mis engaños no son desengaños tuyos», fol. 106 *r*.

[35] Todo lo subrayado es nuestro.

la Ignorancia y la Locura del mundo lo vemos en *El pastor ingrato,* de Lope:

> Porque perdiendo el acuerdo
> sienten de sus faltas poco,
> y el más incurable loco
> es él que piensa que es cuerdo.
>
> *(Ib.,* II, p. 117.)

En el debate sobre cuál es «la mayor locura del mundo» nos enteramos de que «tan escura, tan ciega es la propia vista» que

> la locura del mundo,
> del fin se olvida,
> porque juzga eterna
> la breve vida.
>
> *(Ib.,* p. 127.)

Así que la sentencia socrática de «el que peca es un ignorante» [36], utilizado por Valdivielso en *El hombre encantado* [37] y por Lope en *La venta de la zarzuela* [38], se refiere a un error de juicio, de conocimiento del Mundo, de sí mismo y por ende de Dios [39].

c) *La grandeza y la miseria*

Uno de los rasgos más hondos del Hombre es su dualismo, el ser un compuesto de Cuerpo y Alma; de Carne y Espíritu; de Naturaleza caída y Naturaleza redimida [40], tópico de muchas *disputas* de la época, tal como se sostiene en el *Diálogo de la dignidad del hombre,* de Pérez de Oliva:

> Antonio: Sobre el hombre es nuestra contienda; que Aurelio dice ser cosa vana y miserable, y yo soy venido a defenderlo *(BAE,* 65, p. 386)... Porque, como el hombre tiene en sí natural de todas las cosas, así tiene libertad de ser lo que quisiere. Es como planta o piedra, puesto en ocio, y si se da al deleite corporal, es animal bruto; y si quisiere, es ángel, hecho para contemplar la cara del Padre. *(Ib.,* p. 390.)

El teatro alegórico presenta este dualismo como la disyuntiva entre el

[36] PLATÓN, *Timeo,* 86b-87a; 176a; *República* X; *Fedro,* 64a.
[37] *Doce autos...,* fol. 73 *v.*
[38] *Obras...,* III, p. 50.
[39] Véase KLEIN, p. 441: «La guérison par excellence de la folie se fait cependant, il faut le répéter, par la connaissance de soi-même; 'je m'ignore moi-même» dit, dans le *Elck* de Brueghel, le fou qui se regarde dans un miroir.» Véase también BLÜHER, pp. 286-309.
[40] Véase MARCOS VILLANUEVA, cap. IV, «Grandeza y miseria del Hombre».

bien y el mal, como por ejemplo en la *Farsa racional del Libre Albedrío,* de Diego Sánchez de Badajoz:

> que para el hombre vencer
> y mostrarse su persona
> con que ganase corona,
> batalla fue menester
> mas tiene bien proveído
> antes de las tentaciones
> las fuerzas y municiones
> para quedar favorido.

(Recopilación..., p. 325.)

En esta farsa antigua ya se emplean las metáforas de «corona» y «favorido», metáforas que se irán desarrollando en las grandes alegorías del Reinado/Privanza/Grandeza/Riqueza del Hombre en estado de Gracia, en penoso contraste con la Esclavitud/Miseria/Bajeza/Pobreza del Hombre en Pecado.

En cuanto a las «municiones y fuerzas» que se explican en el *Auto de la prevaricación de nuestro padre Adán,* como

> Memoria y Saber,
> Voluntad y Entendimiento,

(Colección..., II, p. 183.)

éstas nada valen si al Hombre le falta

> razón para escoger
> conforme al propio querer.

(Ib.)

Por eso Adán «escogió su perdimiento» *(Ib.),* como tantos otros protagonistas alegóricos del teatro religioso [41]. En este auto, Adán se da cuenta muy tarde de lo que ha hecho:

> ¡Oh humana naturaleza,
> cuánto te he menoscabado!
> Despojéte tu riqueza,
> dejéte en suma pobreza,
> púsete en mortal estado.

(Ib., p. 181.)

[41] Cf., por ejemplo, la lamentación del protagonista en la *Farsa de Adán:*

> Todo cuanto hubo criado
> lo sujetó a mi mandado
> mas ya convirtió el contento
> en un amargo tormento
> aquel acerbo bocado.

(Colección..., IV, 91, p. 3.)

De la paradoja *riqueza/pobreza* da testimonio emotivo Timoneda en *Los desposorios de Cristo,* cuando la Naturaleza recuerda que Adán

> Rey de los campos y flores
> fue de animales y aves,
> de tierras, mares y alcores
>
> <div align="right">(BAE, 58, p. 104)[42].</div>

cuando ella misma era «rica y señora». Pero ahora se lamenta:

> ¿Quién me ve que no se espanta?
> ¿Quién me vio y me ve agora?
> ¿Cuál corazón no me llora?
> ¿Cuál alma no se quebranta?
>
> <div align="right">(Ib.)[43].</div>

El auto de *Los hierros de Adán* empieza con la situación miserable de Adán:

> Y estoy en necesidad,
> muerto de sed y hambriento,
> ciego de la voluntad,
> necio del entendimiento,
> la memoria en mi maldad.
>
> <div align="right">(Colección..., II, p. 217.)</div>

De la misma manera, en el *Auto del pecado de Adán* se representa la grandeza hecha miseria, y, además, se escenifica la caída en forma alegórica. Dios Padre le dice:

> tenéis ya la posesión
> de todo cuanto he criado. (Ib., p. 134.)

[42] Cf. Salmo 8, 7-10: «Tú le has dado poder sobre las obras de tus manos; todo bajo sus pies lo has sometido; las ovejas y bueyes todos, y además las fieras de los campos, las aves de los cielos y los peces de los mares, cuando las sendas recorre de los mares.»

[43] Leemos el mismo lamento en *El árbol de la vida,* de VALDIVIELSO:

> GÉNERO HUMANO: Quien te vio y te ve ahora
> ¿cuál es el corazón que no llora?
> Quien te vio del Rey privado
> en su casa y a su lado,
> y hoy te mira condenado
> a una azada labradora
> ¿cuál es el corazón que no llora?
>
> <div align="right">(Doce autos..., fol. 128 v.)</div>

y, *mirabile dictu,* son las mismas palabras que profiere Celestina, cuando se acuerda de su juventud: «Ay, quien me vio y me ve ahora, ¡no sé como no quiebra su corazón de dolor!», (Madrid: CC., 1958), Auto IX, p. 43. Una adaptación al mismo refrán aparece en el auto «celestinesco» *Los amores del Alma,* cuando la Gracia reviste del hábito de la penitencia al Alma: «Podríase decir ahora por ti aquel verdadero y antiguo refrán: quien te vio y ve agora, no sé cuál corazón habrá que de ti no se enamora», *Three Autos of 1590,* p. 134.

Tiene, en efecto:

> vestiduras de original inocencia
>
> perfección medida con vuestra capacidad
> lumbre de divinidad
>
> *(Ib.)*

y

> libertad del albedrío
> por amar y aborrecer
>
> *(Ib., p. 135.)*

pero cede a la tentación del «frutal lindo y hermoso» *(Ib.,* p. 136), y el protagonista se pierde

> porque el alma racional
> apetece en infinito
> ciencia de bien y de mal
>
> *(Ib., p. 137.)*

con el resultado de que Lucifer le quita «la vestidura de inocencia» y le deja «medio vivo» y «sólo con vida animal» *(Ib.,* p. 142).

Ya hemos señalado que la ceremonia de quitarle los vestidos a uno significa una degradación, señal de deshonra [44]. La condición de estar medio vivo también nos recuerda las lamentaciones de los personajes deshonrados de las comedias de capa y espada; y así, en un país y en un siglo tan preocupados con el honor y la nobleza, no debe de sorprender que este tema haya sido empleado también a lo divino.

En *La privanza del hombre,* de Lope, el protagonista es secretario y privado del Rey y

> Hoy gozará a manos llenas
> riqueza, estado y honor
>
> *(Obras...,* II, p. 594.)

además:

> Por alivio a los trabajos
> que en ser grande tendréis hoy,
> título de Conde os doy
> de nuestros Países Bajos.
> Sed absoluto señor
> de esta máquina que fundo:
> tendréis un mapa del mundo
> sujeto a vuestro valor.
>
> *(Ib., p. 595.)*

[44] Véase cap. I, «la metamorfosis», pp. 37-41.

Pero, al mismo tiempo,

> Es el hombre oro batido
> que cualquier viento le lleva
>
> *(Ib., p. 592.)*

y

>

> Es el hombre por liviano
> incapaz de tanto honor,
>
> *(Ib., p. 594.)*

hecho corroborado por el Hombre al decir éste:

> Holguémonos, pese a mí
>
>
>
> Pues estados tan felices,
> , su Alteza me quiso dar,
> o me los deje gozar,
> o me los quite.
>
> *(Ib., p. 598.)*

Eventualmente, en efecto, se le retiran el mayorazgo, la nobleza y el «privilegio de hidalgo».

En *Las pruebas de Cristo,* de Mira de Amescua, el hombre cautivo del Príncipe de las Tinieblas pretende obtener «puestos honrados» y pide un «hábito de la espada roja» en la Corte. Pretensión imposible, según palabras de la Envidia:

> Aquel
> que a su mismo Rey ofende,
> ¿ha de gozar de ese honor?
> Hábito tan soberano
> ¿han de dar al que es villano,
> y come de su sudor?
>
> *(Aut. sacr. con 4 com., fol. 225 v.)*

Como era de esperarse

> al hombre desesperado
> la pretensión le han negado
>
> *(Ib., fol. 226 r.)*

en el Consejo Real Ilustre de las Ordenes, a causa del testimonio adverso del demonio:

> su dueño absoluto fui
> que más que los cielos valgo,
> ¿cómo puede ser hidalgo?
>
> *(Ib., fol. 227 r.)*

Ahora bien, la hidalguía y la privanza pueden tener dos caras: a lo di-

vino indican la dignidad del Alma en estado de Gracia [45]; a lo mundano, empero, significa la locura del mundo y en especial de la Corte. El Hombre, en *Los acreedores del hombre,* de Lope, a pesar de su desnudez y pobreza desde el momento en que, como él lo dice,

> me quitaron la Gracia,
> la salud, el tiempo, el cielo,
> y me dejaron después
> viento, nada, polvo, infierno,
>
> *(Obras...,* II, p. 206.)

sigue protestando aún que no le pueden cobrar la paga de los bienes gozados:

> Señor, no puedo ser preso,
> siendo como soy hidalgo

a lo cual le recuerda el demonio:

> Buen hidalgo sin abuelo,
> ¡oh, qué linda alegación!,
> ¿no sabéis vos que en perdiendo
> la Gracia, también perdió
> la nobleza?
>
> *(Ib.)*

y tras decir esto, conduce al Hombre a la cárcel. El Hombre, en su desnudez y soledad exclama:

> Hasta mis vicios, Señor
> parece que me han dejado.
> Mírame el Demonio aquí
> como a quien tiene en desprecio.
>
> *(Ib.,* p. 207.)

[45] Cf. *El villano en su rincón,* de VALDIVIELSO, cuando el Rey quiere «armar caballero» al «villano tosco», y *El hospital de los locos,* también de VALDIVIELSO, donde el Género Humano lamenta:

> Virrey fui de todo el suelo,
> y allá por cierta desgracia
> privóme el Rey de su Gracia,
> y par diez dejóme en pelo.
>
> *(Doce autos...,* fol. 17 *v.)*

Asimismo, el protagonista, en *El hijo de la iglesia* de LOPE, se entera de que

> Por hidalgo eras tenido
> pero por tu falso trato
> por villano, infiel, ingrato,
> has de quedar conocido.
>
> *(Obras...,* II, p. 533.)

Véase L. BRADNER, «The Theme of *privanza* in Spanish and English Drama, 1590-1625», *Homenaje a William L. Fichter* (Madrid: Castalia, 1971), pp. 713-725.

Tirso no dejará escapar la ocasión de lanzar dardos al honor mundano y a la errada estimación en que se tienen los oficios en la Corte. Para Tirso, el hombre pecador no es nada más que un juguete y como tal «trofeo» en manos del demonio. El Protagonista de *No le arriendo la ganancia* en forma significativa se llama el Honor, el cual, mientras viva en la aldea y se rija por el temor, es una virtud. Pero dado su parentesco con los vicios y las virtudes, tiene «ciertos humos... de presunción y locura» *(Obras dram. compl...*, I, p. 642) porque el Honor, según Tirso, es hijo bastardo del Entendimiento y de la Fama [46]. Ahora, conociendo el Entendimiento su «poco seso y asiento» le pone como labrador

> porque las torres de viento
> dejéis de la corte loca.
>
> *(Ib.,* p. 643.)

Al encontrarse con el Poder, el Honor se deja llevar a la anhelada Corte donde asciende a

> mayordomo mayor
> de la casa del Poder.
>
> *(Ib.,* p. 653.)

Pero, ¡ay!,

> Donde hay Poder
> poca falta el honor hace
>
> *(Ib.,* p. 652.)

y ocurre lo que había pronosticado el Escarmiento:

> porque en entrando en la Corte
> el Honor, tocan a muerto.
>
> *(Ib.,* p. 644.)

El desengaño del Honor es presentado por el Acuerdo en sátiras amargas sobre los oficios cortesanos:

> No debes de saber, necio,
> que es pelota la privanza
> con que los príncipes juegan,
> y hasta el Cielo la levantan,
> que mientras que no se rompe
> la traen los nobles en palmas,
> puestos los ojos en ella,
> y señalando sus chanzas.
>
> pararéis en lo que paran
> las pelotas como vos,
> que es en la basura.
>
> *(Ib.,* p. 657.)

[46] Véase cap. I, p. 34.

En este momento el Honor se enloquece:

> ¡Ah!, lisonjera privanza,
> trompo de niño que juega,
> estimado mientras anda,
> ¡qué de vueltas que vas dando
> hasta que el rapaz se cansa,
> y a la calle a coces echa
> lo que ayer traía a palmas!
>
> ¿Que, en fin,
> el Poder al Honor mata?
> Pero sí, que soy de vidrio,
> y el viento de una palabra
> basta a derribarme en tierra,
> para que me quiebre. ¡Aparta,
> que soy de vidrio, Recelo!
>
> *(Ib.,* p. 658.)

y continuando esta metáfora, pregunta:

> ¿De qué se hace el vidrio? Aguarda.

Cuando se entera que es «De un poco de hierba y soplos» exclama:

> Luego es vidrio la Privanza
> y el Honor será vidriero.
>
> *(Ib.)* [47].

Desesperado, quiere suicidarse, pero cede a los gritos de la Quietud y el Acuerdo:

> ¡Ay, Acuerdo de mi alma,
> con verte, en mi seso vuelvo!
>
> *(Ib.,* p. 660.)

su locura le hace ver claro, y entonces presenciamos otro cambio de vestidos al decir el Acuerdo:

> ... y el conocimiento propio
> te dé las ropas pasadas
> del sayal sencillo y pobre
>
> *(Ib.)*

[47] D. Blanca de los Ríos, en su edición de las *Obras dramáticas completas* de TIRSO (Madrid: Aguilar, 1969), p. 631, señala este auto como modelo de la novela ejemplar *El licenciado vidriera,* de CERVANTES. Sin embargo, esta manifestación de locura era muy común en el siglo de oro, como demuestra MARTINE BIGEARD, *La folie...*, «L'homme de verre», p. 97. Cf. también el *Coloquio del triunfo de la ciencia y coronación del sabio,* del Padre LEÓN, según noticia de JUSTO GARCÍA SORIANO, BRAE, 1928, p. 148:

> Tal sabio Rey, considera
> la humana gloria y estado,
> como bien sólo pintado
> en esta frágil vidriera

ilustrando así el complejo de ideas relacionadas del engaño a los ojos = locura → desengaño = conocimiento propio.

d) *El microcosmos*

La dignidad humana, en el humanismo renacentista, solía equipararse con la microcosmía del Hombre.

Juan de Zabaleta, en sus *Errores celebrados,* ensalza la condición humana porque ésta compendia y supera todas las criaturas corporales:

> Tan gran cosa es ser hombre, que cabe en él el mundo; por eso le llaman «mundo pequeño»... Muy parecidos son el uno al otro... El mundo tiene cuatro elementos; de cuatro elementos se compone el hombre... El mundo consta de cielo y tierra; el hombre tiene parte en sí que se parece al cielo: la cabeza, etc.
>
> (Error IX) [48].

Aunque el profesor Rico sostiene que la idea del hombre-microcosmos no era tema considerado «digno de discusión» en las cátedras universitarias [49], es innegable que la metáfora de la microcosmía gozaba de alto prestigio en todos los niveles de la vida intelectual de la época. Hallamos la idea en los libros de *Ciencia Popular* o *Filosofía Vulgar*; también se encuentra como alegoría «a lo médico», que servía para explicar el orden social [50], o bien se componían hermosas estructuras «a lo divino», que tenían como objeto ilustrar el orden del Universo y de las cosas creadas [51].

De la microcosmía presentada en la forma popular de enigmas, preguntas o problemas contenidos en los libros de *curiosidades,* nos ofrece el profesor Rico la siguiente adivinanza tomada de *Enigmas filosóficos, naturales y morales,* de Cristóbal Pérez de Herrera:

> ¿Cuál es el mundo que en largo
> tiene como siete pies,
> en ancho no llega a tres?
> Todo la toma a su cargo...
> ¿Sabrásme decir quién es? (respuesta: «El hombre») [52].

En el contexto teológico Fray Luis de León dice en *Los nombres de Cristo* que la perfección del hombre consiste en ser un microcosmos que

[48] Citamos de CC., núm. 169 (Madrid, 1972), p. 46. Véase también ROBERT PRING-MILL, *El microcosmos lul.lià* (Palma de Mallorca y Oxford, 1961).

[49] Véase FRANCISCO RICO, *El pequeño mundo del hombre* (Madrid: Castalia, 1970), p. 151.

[50] Cf. YVONNE DAVID-PEYRE, «La alegoría del cuerpo humano en el prólogo al 'Memorial' dirigido a Felipe III por Cristóbal Pérez de Herrera (1610)», comunicación leída en el V Congreso de la AIH (Burdeos, 1974).

[51] Sobre todo en los autos de CALDERÓN, v. gr., en *La vida es sueño, No hay más fortuna que Dios, El gran teatro del mundo. El pleito matrimonial.*

[52] RICO, p. 155.

refleja la orden sosegada del Universo [53]. Por contraste, Gracián ve en la microscosmía una analogía con la discordia y contrariedad en el Hombre:

> que por lo que tiene de mundo, aunque pequeño, todo él se compone de contrarios (a la razón se le atreve el apetito y tal vez la atropella). El mismo inmortal espíritu no está exento de esta tan general discordia, pues combaten entre sí (y en él) muy vivas las pasiones ... ya vencen los vicios, ya triunfan las virtudes, todo es arma y todo guerra [54].

Finalmente, el «microcosmos a lo divino» halla su mejor expresión en Luis de Granada, quien en su *Introducción del símbolo de la fe* dice:

> que estando el hombre bien ordenado, todo este mundo que le sirve está bien ordenado; mas, por el contrario, estando él desordenado, también lo está el mundo, pues sirve a quien no sirve al común Señor de todo [55].

Es en este sentido antitético como Lope, Tirso y Valdivielso representan a la «monarquía espiritual del Hombre en la tierra».

En *Las aventuras del hombre,* de Lope, la naturaleza misma refleja la culpa del hombre mostrándose rebelde y desordenada: los elementos, en su desdén por los límites que Dios había impuesto a cada uno de ellos, reflejan la rebeldía luciferina y el Pecado de Adán [56]:

> Huir quiero y tomar otro camino,
> pues que ya me han perdido la obediencia:
> Pero ¿qué resistencia
> a la muerte imagino,
> que ᵤe esta parte el mar, bramando a solas
> el cielo escala con luzbeles olas?
> ¡Que soberbio los límites quebranta
> que Dios le puso con humilde arena!
>
> ¡Tristes destierros míos!
> ¡Extrañas aventuras!
> Ya me persigue el agua, ya la tierra:
> Todos los elementos me hacen guerra.
>
> (*Obras...*, II, p. 282.)

Incluso su propio elemento, la tierra, recibe al Hombre con guerra cuando éste es arrojado del paraíso, lo cual lamenta el protagonista amargamente:

> Mas ¿qué digo? ¡Ay de mí! Cajas de guerra,
> espadas suenan y arrogancias bravas;
> pues ¿esto me guardabas?
> No eres mi madre, tierra,

[53] Véase RICO, pp. 170-207.
[54] *El criticón*, Ed. Romera Navarro (University of Pennsylvania Press, 1938-1940), p. 140.
[55] Citado por RICO, p. 205.
[56] GILSON, p. 122, refiriéndose al primer pecado, habla del «spectacle douloureux d'un être en révolte contre l'Être».

> madrastra sí, pues viendo mis cuidados
> me aguardas con ejércitos armados.

(Ib., p. 283.)

y termina:

> ¿A dónde voy por soledades tristes,
> temiendo sombras y llorando enojos?
> Llorad, cansados ojos,
> la gloria que perdistes
> y en tan grave dolor pedid al cielo
> pues no esperáis remedio, algún consuelo.

(Ib.)

Como delincuente, el protagonista huye de sí mismo en *La isla del sol*, de Lope, después de haber matado al Alma. Las criaturas pregonan su delito:

> Las fuentes
>
> parleras, quien soy descubren:
> Los silbos
>
> me parecen voz que dice
> que me prendan y me injurien.
> Las avecillas cantoras,
> ¿quién duda que no madrugan
> a repetir a estos montes
> mi delito y pesadumbre?

(Ib., III, p. 91.)

En *El árbol de la vida,* de Valdivielso, el Género Humano, también fugitivo, dice:

> Huyendo vengo de todos,
> sin que nadie me persiga
> porque todo a un delincuente
> le parece la justicia,

(Doce autos..., fol. 130 *v.)*

y llora la Gloria perdida, después de haber sido

> Quien pudo comer y holgar,
> dueño de tantas venturas,
> Virrey de las hermosuras,
> de Aire, Fuego, Tierra y Mar,

(Ib.)

mientras que ahora toda la armonía de la naturaleza se ha trocado en discordia:

> Las fuentes que lisonjeras,
> por entre risueñas guijas
> celebraron mi privanza
> me murmuran mi caída.
> Los árboles siempre verdes

> gratos al gusto y la vista,
> sus no sazonados frutos
> en vez de piedras me tiran.
> Fieras y aves, que a la mano
> domésticas se venían,
> me han negado la obediencia,
> como culpado me miran.

(Ib., fol. 131 *r.)*

La Ignorancia le aconseja que llame a los cuatro elementos, pero su llamada sólo encuentra escarnio:

> TIERRA: ¿Qué puedo tener que darte
> si me ves por ti maldita?
>
>
> AGUA: Tú me amargas mis dulzuras,
> mis claridades mancillas,
> tiranizas mis purezas,
> y mis cristales concitas
>
>
> AIRE: ¿Aves para ese villano,
> que viene en tu compañía?
> Nieve sí, granizo y piedras,
> y contagios homicidas
>
>
> FUEGO: ¿Favorecer a un traidor
> a quien el cielo abomina?

(Ib.)

(Ib., fol. 131 *v.)*

(Ib.)

y promete mandar cometas, relámpagos y rayos.

El auto de *Los hermanos parecidos,* de Tirso, combina magistralmente todos los temas mencionados: Dios ha hecho «Gobernador» y «Virrey del Orbe, el mundo menor» *(Obr. dram. compl...,* I, p. 1691), al hombre, quien, en palabras de Asia, es

> suma del mundo y como tal llamado
> microcosmos.
>
>
> Las cuatro partes de esta esfera baja,
> que es tu jurisdicción, vienen a darte
> la obediencia debida y la ventaja,
> de cuantas cosas cría en cada parte,

(Ib., p. 1692.)

y el Hombre sabe que:

> mientras no quebrantare inobediente
> una ligera ley, sólo un precepto
> que me intimó su imperio omnipotente,
> el orbe todo he de tener sujeto.

(Ib.)

101

Desgraciadamente, el Hombre está casado con (su) Vanidad, quien le tienta con la manzana:

> Come, esposo y señor, o no me digas
> que amor me tienes.
>
> *(Ib., p. 1693.)*

Después de probar el dulce bocado el hombre reconoce que ya no ejerce el dominio en su casa, al enterarse de que ahora la privanza del Hombre es sólo su Deseo:

> en tu mano está el empleo
> de todo cuanto heredó,
> (el Hombre) perdióse porque cumplió
> en ti su loco deseo.
>
> *(Ib., p. 1694.)*

Pero el Hombre está triste y ya no puede solazarse con el juego de ajedrez porque, según dice:

> Da tristeza,
> era Rey, ya soy peón;
>
> *(Ib., p. 1696.)*

y la Envidia agrega el comentario:

> Así el pecador se llama;
> mas no guardaste la dama,
> soplótela la Ambición.
>
> *(Ib., p. 1697.)*

El juego de la pelota tampoco le da alivio, al contrario, le recuerda que

> pelota soy yo de viento
> derribada agora y rota...
> Ya mi dignidad pasada
> lo mismo que nada es,
> *que soy Adan, y al revés*
> *lo mismo es Adán que nada.*
>
> *(Ib.)* [57].

2. *El Alma*

El teatro alegórico del siglo XVI sólo contadas veces lleva a la escena al Alma como protagonista femenina. Más frecuentemente se confiere el papel de protagonista al Hombre en su carácter de *vicio, bobo* o *cuerpo.* Si el Alma está presente como interlocutora en las antiguas piezas dramáticas, suele ocupar un segundo plano, lamentándose de las necedades del Cuerpo.

[57] Lo subrayado es nuestro.

A finales del siglo XVI, los autos anónimos de 1590 ya anuncian el papel del Alma como personaje complejo de la época siguiente en dos de las 11 piezas, a saber en *El rescate del Alma* y en *Los amores del Alma con el Príncipe de la Luz.*

Ahora, con Valdivielso, Tirso y, sobre todo, con Lope, se descubre el potencial dramático del alma representada como mujer, siempre enamorada, a veces constante, más a menudo veleidosa, loca o adúltera.

Popularísimo *tema con variaciones* es el de los amores entre el Alma y Cristo, perturbados por otro pretendiente, el demonio, que espera a que el Esposo se ausente para seducir al alma.

Lo que ocurre durante la ausencia del Esposo, que se esconde para «probar la Fe» de la amada o que simplemente se marcha sin más explicaciones, es decisivo para el desarrollo de la *metáfora continuada* del Alma = mujer. La condición femenina puede tomar proporciones heroicas de constancia y obediencia; también puede reducirse a una simple caracterización de la boba que ha caído en la trampa.

a) *La constancia*

Como ya lo hemos dicho, es raro el papel del Alma como personaje principal en el teatro antiguo, pero el *Códice de autos viejos* nos ofrece un solo ejemplo del Alma angustiada en el *Auto de la esposa de los cantares.* Este auto en realidad tiene dos partes, la primera representa al Alma disputando con el Cuerpo sobre quién tiene la culpa de la caída, la segunda representa brevemente al Alma a solas, acechada por la Hipocresía que, como vieja Celestina, en vano se esfuerza por devolver al Alma a su «pulido galán que ha por nombre don Satán» *(Colección...,* III, 73, p. 224).

El papel de la protagonista en *El rescate del Alma* se reduce a unos lamentos inspirados en el estribillo «Salid sin duelo, lágrimas, corriendo», de la Egloga Primera de Garcilaso de la Vega *(Three Autos...,* p. 78), y a un diálogo en el estilo conceptista de *enigmas* entre Cristo y el Alma *(Ib.,* p. 96).

Finalmente, es Lope quien, una vez más, da forma y sentido al personaje femenino «a lo divino» en el conocido *Auto de los cantares,* bellísimo ejemplo de amor profundo inspirado en el *Cantar* bíblico. La carencia de enredo y movimiento va compensada ampliamente con el tono lírico de los diálogos amorosos entre Esposa y Esposo:

> ESPOSA: Ven, Pastor, ven Cristo hermoso,
> a los brazos de tu Esposa;
> ven a mi pecho amoroso
>
>
> ESPOSO: Como azucena entre espinas,
> das entre todas olor
>
>
> ESPOSA: Tú, como árbol fructuoso
> entre las silvestres ramas;
>

103

ESPOSO: no despertéis a mi Esposa:
goce este sueño seguro.
Cantadla, mientras reposa,
que regalarla procuro.

(Obras..., II, p. 410.)

En este punto el Esposo se marcha y su ausencia llena de confusión al Alma:

¿Dónde estás?, ¿cómo te fuiste?
Mas eres Dios, y tuviste
del cielo y tierra la llave.
Descuidéme, no está aquí.
Fuese. Tentaré la cama...
¿Dónde le hallaré? ¡Ay de mí!

(Ib., p. 412.)

y se decide a buscar al amado. El Competidor sale a su encuentro, disfrazado como Esposo, pero la Esposa reconoce su falsedad. Se escapa para llegar a los brazos de Cristo sollozando sus angustias:

Mas, saliéndote a buscar,
topé tu competidor:
mil golpes me pudo dar,
pero la fe de mi amor
no la pudo derribar.

(Ib., p. 416.)

La ausencia del Esposo origina igual sentimiento de soledad en el Alma como el que hallamos en el protagonista hombre. En *El pastor lobo,* de Lope, el Alma constante, aunque presa en la cabaña del Lobo, se queja diciendo:

No puede mi corazón
tener, ausente, alegría:
tales mis desdichas son,
que de mi vida llegado
hubiera el punto postrero
a no tener retratado
a mi querido Cordero.

(Ib., p. 348.)

Igual tono encontramos en *La siega,* de Lope:

¿Cómo podrá sufrir de Dios la ausencia?

(Ib., p. 315.)

y en el *Auto de los desposorios de la Virgen,* de Juan Caxes:

¿Cómo tenéis alegría
cuando llora el alma mía
la soledad de su bien? [58]

[58] Oeuvres dramatiques du Licencié Juan Caxes, publiées pour la 1ʳᵉ fois par LÉO ROUANET, *Revue Hispanique,* VII (1901), p. 162.

o la queja de la Naturaleza Humana en *Obras son amores,* de Lope:

> Sujeto al Príncipe [i.e. del Mal] vivo
> si Dios no viene, ¿qué haré? *(Obras...,* II, p. 102.)
>
> dile a mi esposo que muero
> que muero por verlo aquí. *(Ib.,* p. 106.)

En este auto vemos *continuada* la metáfora del cautiverio: El demonio quiere marcar como esclava a su presa:

> Ponle un lunar que le dé,
> más que hermosura, fealdad
>
> Es mancha que al deshacerla
> le costará a Dios bien cara,

a lo cual contesta la Naturaleza Humana:

> Con una gota no más
> de su sangre la verás
> lavada como la nieve. *(Ib.,* p. 109.)

En *Del pan y del palo,* de Lope, la constancia del Alma se basa en la obediencia al mandamiento del Rey «de no querer ver al Esposo» *(Ib.,* p. 233), por más deseos que tenga su Esposa:

> ESPOSO: cuando en pan me doy, la Fe,
> que no la vista, me ve
>
> Ve, Esposa, que si me ves,
> el mérito perderás *(Ib.)*

y para ponerla a prueba ordena que el Cuidado le hable con aspereza, la desnude de riqueza y la vista con «ropa de sayal, cordón y disciplinas» con el resultado de que la Esposa dice:

> Y mucho más me enamoro,
> le quiero, estimo y adoro,
> cuanto más le considero
> desdeñoso para mí *(Ib.,* p. 235.)

y pide tribulaciones para poder ascender, por la vía ascética, a la unión con Dios.

b) *La inconstancia*

Mayores posibilidades para el desarrollo dramático de la alegoría ofrece la inconstancia del Alma, que encuentra la perdición porque está harta de la vida ruda, porque «quiere ver» al Esposo, o porque un juicio errado la lleva a escoger mal.

Del siglo XVI tenemos un solo ejemplo de la inconstancia del Alma, aunque el título de la pieza anónima *Los amores del Alma con el Príncipe de la Luz* sugiere que se trata de una historia de amor armonioso. El interés principal de esta *comedia* reside no en el papel del Alma adúltera, sino en el de la Gracia, quien, como una Celestina, trata de hallar entrada en casa del demonio donde mora el Alma. Esta, después de una lucha interior:

> con todo eso que me dices, no me contenta
> nada espinas y tribulaciones,
>
> *(Three Autos..., p. 133.)*

acaba por decidirse a salir de la casa corrupta y ponerse el hábito de la penitencia.

La protagonista femenina en *La oveja perdida,* de Lope, se halla insatisfecha con la vida ascética:

> Que aunque su ley es de amor
> exaspera en él vivir
>
> *(Obras,* II, p. 614.)

y decide dejar al Buen Pastor a pesar de su Memoria que le recuerda:

> Hízote una breve suma
> de cuanto hizo, de tal modo,
> que eres un todo del todo,
> cuanto el cielo y tierra suma.
>
> *(Ib.)*

Una vez más es su Apetito la causa de su perdición, porque «ya es señor de mis pasiones», mientras que su flaca Voluntad está decidida a buscar «gusto y holgura».

La desobediencia al mandato de «no querer ver» tiene su mejor ilustración en *Psiques y Cupido, Cristo y el Alma,* de Valdivielso. Como veremos, un error ofrece nuevas posibilidades dramáticas porque requiere una explicación del *cambio de parecer.* En este auto, el Alma ha tenido una revelación de su grandeza espiritual:

> Con un Dios estotra noche
> soñé que me había casado,
> y desde entonces sin duda,
> tengo pensamientos altos.
>
> *(Doce autos..., fol. 58 v.)*

Sus palabras provocan los celos de sus hermanas Irascible y Concupiscible, que se aprovechan de la curiosidad del Alma por ver la cara de su Esposo:

> Si no te da a ver su rostro,
> Psiques, tú estás engañada.
> Mientras su rostro no vieres
> ni es hermoso ni te ama.
>
> *(Ib., fol. 64 r.)*

El engaño tramado por sus hermanas desconcierta al Alma:

> cobarde estoy, y animosa,
> dudosa estoy, y turbada

(Ib.)

y, fatalmente, se va a poner en práctica el consejo de sus hermanas de que mire al Esposo cuando éste duerma. Cometida la falta, la Razón, como aspecto que es del Alma, «ciega y quebradas las alas» refiere el triste suceso. En un cuadro vivo se descubre, encima de una serpiente, al Alma en brazos de Luzbel, rasgada y mancillada, y en tal forma desfigurada que ya no la quiere para sí el mismo Luzbel, como dice éste:

> mas ha quedado tan fea,
> después que Dios la dejó,
> que ya la aborrezco yo.

(Ib., fol. 65 r.)

La inconstancia causada por un error de juicio tiene amplias posibilidades dramáticas en la escena de un mercado, donde el Alma, con femenina frivolidad, hace una mala elección. En *Las ferias del Alma,* de Valdivielso,

> En el carro del Deseo
> viene el Alma moza y bella,
> que la trae el Apetito
> a emplear sus tres Potencias.

(Ib., fol. 83 v.)

Como es de esperarse, el Alma empieza por errar escogiendo a la Malicia como guía en la Feria. La malicia, figura que había tramado el engaño en las tiendas, es «de la feria corredor».

Hallándose en tal compañía no es extraño que le engañen los mercaderes, el Demonio, el Mundo y la Carne hasta el punto de que el Alma decide que

> Todo el caudal he empleado
> gástese lo que he comprado.

(Ib., fol. 88 v.)

Cuando los mercaderes quieren cobrar la paga sale el Alma «muy rota, como el Pródigo» *(Ib., fol. 89 v).*

En *El viaje del Alma,* de Lope, la protagonista boba también escoge mal decidiéndose por la nave del Deleite que navega rumbo al Nuevo Mundo, el cual se describe como «Indias de gran riqueza» *(Obras..., II, p. 8).* Desde la playa el Entendimiento le grita que «vendrá la muerte a los ojos»

(Ib., p. 11) a lo cual replica el Alma «Tiempo hay» *(Ib.)* En vano le re-
cuerda la Memoria, quien también se ha quedado en la orilla:

> Ya te ha puesto sus antojos,
> vas como caballo ciega,
> que no sabes dónde vas,

a tiempo que los músicos comentan:

> ¡Hola, que me lleva la ola!
> ¡Hola, que me lleva el mar!

<div align="right">

(Ib.)

</div>

El ser llevado, como objeto pasivo y juguete, nos recuerda el tópico de
la pelota y del trompo de Tirso.

Finalmente, la insconstancia del Alma, representada como amor adúl-
tero, es argumento muy grato a Lope y a Valdivielso. Como afirma la
Falsedad en el auto *Del pan y del palo,* de Lope, el Alma siempre corre
el riesgo de ser calumniada:

> Tú eres
> afrenta de las mujeres,
> por obras, por lengua fiera,
> por pensamientos.
>
> La mala opinión, Esposa,
> poco saben resistir.
>
> Que has sido a tu dulce Esposo
> adúltera.

<div align="right">

(Ib., p. 236.)

</div>

Ahora, el público bien instruido sabe que hay un toque de verdad en la
acusación, ya que antes de la venida de Cristo Redentor el Alma cautiva
pertenecía al demonio y aguardaba su rescate. Esto explica las palabras
del Custodio en *Las bodas del Alma y el amor divino,* de Lope: «Celoso
está» (el demonio), a lo cual añade la Fama: «Fue, cual sabes, su galán»
(Ib., p. 25); y por eso dice el Amor Divino:

> No llegues a mí en pecado,
> porque si en pecado llegas,
> ese adulterio, Alma mía,
> será tu muerte y tu afrenta.

<div align="right">

(Ib., p. 33) [59].

</div>

[59] Véase AGUIRRE, p. 157, acerca de la idea de las fatales consecuencias deriva-
das de recibir la Sagrada Comunión en pecado mortal.

Los tristes antecedentes del relato de *La serrana de Plasencia,* de Valdivielso, son explicados por el Alma misma:

> Como te dije, el Placer
> a mi Esposo me robó:
> robada me despreció,
> sin dejarse apenas ver.
>
> Negué a mi Esposo la fe,
> que ofendido aún me pretende,
> y dísela al Placer duende,
> que se oye y no se ve.
> Violé de mi Esposo el lecho
> y su amor casto ofendí.
>
> *(Doce autos...,* fol. 105 *r.)*

El Alma prosigue la auto-confesión con las palabras:

> Al Camino de Plasencia
> (Cielo que pude gozar),
> salgo armada a saltear
> con amorosa violencia.
>
> *(Ib.)*

Así se revela un papel interesante del Alma, o sea el de la rebelde que se vuelve bandolera por un amor frustrado, como tantos otros caracteres de la Comedia española que andan por las sierras en busca de venganza [60], como dice el Alma:

> Gozo así desconocida
> de mis libres desatinos,
> salteando en los caminos
> quien me divierta mi vida.
>
> *(Ib.,* fol. 105 *v.)*

Ahora bien, a pesar de las compensaciones, la Serrana está triste y sola y volvemos a encontrar la misma soledad y tristeza que ya hallamos en el protagonista Hombre. Por eso el Alma pide a los músicos que la diviertan algo, pero éstos, como un coro griego, sólo pueden comentar la situación o reflejar el estado de ánimo de la protagonista:

> Contra mí misma peleo,
> temiendo lo que deseo,
> buscando lo que no creo
> pues me dejó y se fue.
> ¡Ay Dios! ¿Si me perderé?
>
> *(Ib.,* fol. 106 *r.)*

[60] Véase A. A. PARKER, «Santos y bandoleros en el drama español del siglo de oro», *Arbor* (1949), pp. 395-416. La protagonista alegórica del auto se conforma al tipo esbozado en este artículo: es la mujer engañada, abandonada, deshonrada; la

Con razón el Alma abriga temor de la muerte, ya que el Engaño le ha recordado:

> Si la honra le quitaste (al Esposo)
> ¿dejárate con la vida?
>
> *(Ib.,* fol. 105 *r.)*

Sin embargo, el divino Esposo, contrariando el sentimiento de un esposo agraviado en las comedias profanas, la perdona, aunque no sin sufrir El mismo un doloroso conflicto interior:

> ¿heriréla, sin herirme?
> ¿Sin matarme, mataréla?
> que aun ofendido la quiero.
>
> *(Ib.,* fol. 107 *v.)*

La seducción y caída de doña Blanca, inspirada en el romance

> Blanca sois, señora mía,
> ¿si la dormiré esta noche o no?

se escenifica en *La locura por la honra,* de Lope. Blanca se ha casado con Cristo por poder, y en el camino hacia El la acompaña el Sosiego. Esta coyuntura sabe aprovecharla el Príncipe de las Tinieblas, quien raciocina:

> que si Doña Blanca bella
> es noble, hay partes en ella
> de poco y mortal valor
>
> *(Obras...,* II, p. 628.)

y logra persuadirla de que venga a hablarle al amparo de la noche. Blanca consiente para no mostrarse

> Esquiva ni desdeñosa
> con la afición amorosa
> de quien me adora y desea.
>
> *(Ib.,* p. 632.)

Con el trato del demonio, cambia de ser Blanca:

> Yo voy perdiendo el Sosiego
> después que me vino a hablar
> no sé qué sentí, Apetito,
> de conocer su afición.
>
> *(Ib.,* p. 633.)

sociedad le vuelve la espalda y ella se vengará de la sociedad, afirmando por medio de una criminalidad antisocial su propia dignidad como mujer. Véase también MELVEENA MCKENDRICK, *Woman and Society in the Spanish Drama of the Golden Age* (Cambridge, 1974), pp. 109-141.

Sus potencias están «rendidas», sus oídos «en prisión» *(Ib.),* sus ojos engañados, y la pérdida del temor la hace confesar:

> «Mira», dije, «tuya soy;
> no importa que venga a verme
> luego que se ponga el sol.» *(Ib.)*

En este punto se presenta un buen ejemplo del cambio de ser de la protagonista, porque desde entonces Blanca se viste de negro indicando así el cambio instantáneo de nombre de su principal aspecto, el Sosiego:

> ¡Cristo ofendido y yo echado.
> Apártate Entendimiento,
> que el Desasosiego soy! *(Ib., p. 634.)*

Encontramos un argumento parecido en *La adúltera perdonada,* también de Lope. El Alma ya está casada con su Esposo y su antiguo pretendiente, el Mundo, viene a hablarle:

> ¿Cómo es posible, ¡Alma ingrata!,
> que menospreciado viva
> el Mundo con tus desdenes,
> si eras otro tiempo mía? *(Ib., III, p. 23.)*

El Alma consiente en tratarlo:

> mas que esto fuera
> sin que dejara a mi esposo
> de todo punto, *(Ib., p. 25.)*

y entra entonces en casa el Mundo disfrazado de truhán, incluso por invitación del Esposo, para que la Esposa se ría de sus locuras. Al ausentarse el Esposo advierte

> cuanto va de cuerdo a loco:
>
> este loco es tu enemigo;
> porque burles de él te dejo. *(Ib., p. 27.)*

Pero es la ausencia del Señor lo que le impide ver claro a la protagonista; la prueba resulta demasiado ardua y el Mundo, quitándose el disfraz del capirote de loco, la seduce. El conflicto interior que sobreviene da lugar a un examen interior realizado por el Alma misma al interrogar a sus tres Potencias, aunque acaba por prestar oído a su Apetito. La Voluntad le dice que se marche; la Memoria, que escoja «pena o gloria»; el Entendimiento dice que «Piedad tiene tu Esposo y Rigor» *(Ib., p. 28).* Por fin, es su Apetito el que le sugiere «que es mayor la piedad del ofendido» y el Temor le confirma «que has consentido» *(Ib.)* El Esposo, al enterarse,

111

queda sometido a un grave conflicto interior: «¿Mataréla? Tengo miedo.» Es entonces cuando invoca a la Justicia:

> ¡Toca al arma! ¡Muera! ¡Guerra!
> ¡Contra mi adúltera esposa!
>
> *(Ib., p. 30.)*

Relumbran las espadas desnudas, ensordece el ruido de los tambores, las cajas y trompetas que anuncian la sentencia a muerte. Pero aquí interviene la Iglesia y la Eucaristía dice:

> La espada de la Justicia
> vuelva el Esposo a la vaina
> de la gran Misericordia.
>
> *(Ib.)*

Las palabras finales del Esposo son:

> aquí da fin
> la Clemencia en la Venganza [61].
>
> *(Ib.)*

En los últimos dos autos hemos visto ilustrada la íntima relación entre la idea del Pecado y la idea de la Locura: el Sosiego del Alma adúltera pierde el seso y «hace locuras» *(Ib., p. 637)*; la seducción del Mundo se realiza gracias al disfraz del capirote de loco. Ahora, recordando el viejo refrán de «quien entre locos anda, es fuerza que salga loco» [62]; no es de extrañar que el enloquecido mismo salga a la escena en función de protagonista. Ya hemos hablado del protagonista llamado Honor en *No le arriendo la ganancia,* de Tirso, que enloquece en la Corte. Igual suerte le está reservada al Alma en el conocido auto *El hospital de los locos,* de Valdivielso. Con anterioridad al enloquecimiento del Alma presenciamos su enamoramiento del Deleite. Las instrucciones de escena señalan la antigua oposición entre la Razón y el Deleite al marcharse la Razón («triste, burlada he quedado», *Doce autos...,* fol. 15) y al aparecer el Alma abrazada con el Deleite («por tu dulce amor me muero», *Ib.,* fol. 16 *v*). La pareja se encamina hacia el hospital de los locos, donde el Alma, poniéndose ella misma el capirote de loco, se divierte sobremanera, hasta que la Culpa ordena su muerte, obedeciendo a la Locura, *llave maestra* del hospital:

> De los cabellos la toma
> y llevarásla arrastrando
> a la más triste prisión
> que inventó mi confusión.

[61] Véase BRUCE WARDROPPER, «Honor in the Sacramental Plays of Valdivielso and Lope de Vega», *Modern Language Notes,* LXVI (1951), pp. 81-88; P. N. DUNN, «Honour and the Christian Background in Calderon», *Bulletin of Hispanic Studies,* 37 (1960), pp. 75-105.

[62] Utilizado por LOPE en *Las aventuras del hombre, Obras...,* II, p. 285.

En esto, el Alma se despierta:

> ¿Qué es esto? ¿Cómo estoy ciega?
> ¿Cómo atada y ciega estoy?
> ¡Qué tristes fieras prisiones
> en esta jaula me enlazan,
> cómo airadas me amenazan
> negras y horribles visiones!
> Infierno, la boca cierra,
> ¿por qué me quieres tragar?
> ¡Sorberme quiere la mar!
> ¡Ahogarme quiere la tierra!
>
> pues Dios con ira no poca,
> trae un cuchillo en la boca,
> y una navaja en la mano.
> Envainad aquesa espada,
> ¡Angeles, poneos en medio!
> ¡No hay remedio! ¡No hay remedio!

(Ib., fol. 19 v.)

(Ib., fol. 20.)

Alternando con sus visiones y angustias viene la dulce voz de la Inspiración:

> Alma amada, ten sosiego,
> escucha un poco.

Esta escena de locura debe de haber sido muy grata a las comediantas trágicas de la época, porque deparaba la ocasión de lucir gran talento dramático:

> Temo una espada de fuego,
> que amenazándome está
>
> ¡Mira el fuego de Sodoma!,
> ¡Mira el agua del diluvio!
> ¿Vienes preso o estás loco?
> Huye, que te prenderán,
> y en cadenas te pondrán.
> ¡Huye, huye!

(Ib.)

Otra vez presenciamos el espanto, la confusión y el terror de las visiones, o sea, el apogeo de la locura que raya en la cordura. En este momento extremo es cuando llega a ella la voz de la Inspiración que la conduce a su salvación, ilustrando así el refrán «con la pena el loco es cuerdo», utilizado en muchos autos [63].

[63] V. gr., en el *Coloquio del triunfo de la ciencia y coronación del sabio*, del Padre LEÓN, citado por Justo García Soriano, *BRAE*, 1928, p. 145:

> Hoy paga el Sabio su culpa,
> que pues locura lo culpa,
> con la pena el loco es cuerdo.

3. Cuerpo y Alma

Como doble protagonista, que personifica en sí la miseria y la grandeza de la «criatura» [64], veremos salir a la escena al Alma acompañada por el Cuerpo, riñéndose, quejándose de la convivencia forzada o, más raramente, ayudándose. De la solidaridad entre alma y cuerpo tenemos un solo ejemplo, y es éste en el *Auto sacramental y comedia décima,* cuando el Cuerpo, amorosamente, dice al Alma:

> Pues yo, por sólo agradarte,
> no hayas miedo que me aparte
> de tu amparo y sujeción. *(Religious Plays...,* p. 45.)

Sin embargo, llevado de su curiosidad, se va solo al mercado y escoge mal. El Alma tiene que intervenir para sacarlo de la prisión.

Más corriente es la desavenencia entre los dos, ya explicada por Diego Sánchez de Badajoz en la *Farsa de Salomón,* al comparar el cuerpo y el alma con las dos mujeres que riñen por el recién nacido:

> Pues estas madres, yo hallo
> que es nuestra alma y carne esquiva:
> el alma quiere que viva,
> mas la carne desecharlo. *(Recopilación...,* p. 179.)

Continuando la metáfora de la riña vemos al Cuerpo y al Alma disputando sobre quién tiene la culpa de la caída, en *La esposa de los cantares.* Por fin el Cuerpo admite que

> La culpa bien sé que es mía,
> que por mi gran ceguedad
> hizo estotra la maldad
> yo fui el negociador
> mas ella me lo mandó *(Colección...,* III, 73, p. 220.)

y en *El hijo de la iglesia* de LOPE:

> HOMBRE: Tiempo, aguarda un poco
> que estoy de contento loco
> RAZÓN: Serás cuerdo con la pena.
>
> *(Obras...,* II, p. 538.)

[64] Cf. POST, pp. 129 y ss., para las disputas entre el Alma y el Cuerpo en la Edad Media, v. gr., la *Disputa del Alma y el Cuerpo,* de 1201; la *Visión de Filiberto,* de ± 1330, y la *Revelación de un hermitaño,* de 1328. Para el dualismo en la «compostura del hombre» véase C. SHERRINGTON, *Man on his nature* (Cambridge, 1953); C. A. VAN PEURSEN, *Body, Soul, Spirit* (Oxford University Press, 1966); C. F. COPLESTON, *Aquinas* (London, 1955), cap. IV, «Man(1): Body and Soul», pp. 151-192; JULIÁN MARÍAS, *El tema del hombre,* 5.ª ed. (Madrid, 1973). Véase también C. V. AUBRUN, «Idées de Lope de Vega sur le système du monde», *Mélanges offerts à M. Bataillon* (Bordeaux, 1963).

El Cuerpo confiesa «que siempre fui mal mandado» *(Ib.*, p. 21), pero, aun así, se duele de que

> yo solo he de pagar
> siendo de estotra el rufián.

<div align="right">*(Ib.,* p. 220.)</div>

Sólo en el siglo XVII cobra relieve este dualismo en la escena. En *El fénix de amor,* de Valdivielso, ya se nota la diferencia entre los dos en los vestidos: «Sale Alma, de dama, y Cuerpo, de villano» *(Doce autos...,* fol. 34 *v),* disputándose:

> vos contra mí peleáis,
> y yo contra vos peleo,
> ni queréis lo que deseo,
> ni yo lo que deseáis.
> Si en mí soy vos, y vos yo,
> ¿no es mejor tratarnos bien?

<div align="right">*(Ib.,* fol. 36.)</div>

y le recuerda su pasado feliz:

> No fuimos tan para en uno,
> que fuimos uno los dos.
> Hasta que a seis, o siete años,
> no sé qué luz rayó en vos,
> con que hay siempre entre los dos
> bandos y encuentros extraños.

<div align="right">*(Ib.,* fol. 36 *v.)*</div>

Al lamentar el Cuerpo la orden del Esposo de que aquél vele, se azote, ayune, ore, perdone, sufra y llore mientras que el Alma recibe regalos, ya podemos adivinar el desarrollo del conflicto, sobre todo cuando existe «esotro... que mi regalo procura» *(Ib.):* Luzbel.

Cuando figura un doble protagonista siempre habrá de ser el Cuerpo el que es tentado por Luzbel, ya que forma parte, por su condición carnal, de la trinidad infernal: El Demonio, el Mundo y la Carne. Así en *El colmenero divino,* de Tirso, es el cuerpo quien se halla insatisfecho:

> ¿Por qué tengo yo de ser
> el zángano y vos la abeja?
> ¿Por qué con comida escasa,
> he de trabajar yo tanto
> que después que el día se pasa,
> sólo me dais pan de llanto
> y sois la mandona en casa?

<div align="right">*(Obr. dram. compl...,* I, p. 150.)</div>

por consiguiente, entrega al Alma a cambio de «la miel de los deleites» *(Ib.,* p. 152). Con esta transacción la abeja automáticamente se pierde y se

<div align="center">115</div>

marcha «de luto y sin alas» *(Ib.,* p. 154) en extrema confusión y gritando:

> Hechizos me ha dado el mundo,
> ¡aquí de Dios, que me enciendo!
> ¿Esta es miel? Esta es ponzoña.
> ¡Agua, que me abraso, Cielos!
>
> *(Ib.)*

Se queja amargamente del trato que le ha dado el Cuerpo en un diálogo con el Placer:

> PLACER: ¿Trajo el Cuerpo mucha hacienda?
> ABEJA: Sólo el casco de la casa.
> PLACER: ¿Y vos?
> ABEJA: En dote le di,
> todo su ser y riqueza.
> PLACER: ¿Que tan rica érades?
> ABEJA: Sí,
> no alzara el Cuerpo cabeza
> jamás, a no ser por mí:
> porque él es un hospital,
> en donde me humilla Dios.
>
> *(Ib.,* p. 155.)

Igualmente desilusionada está el Alma en *La margarita preciosa,* de Lope, al desembarcar con su galán el Mercader (=hombre=Cuerpo):

> En ver que a la tierra bajo,
> ¿Cómo quieres que lo [=gusto] tenga?
> *(Obras...,* II, p. 581.)
> Y no digo que la tierra
> que eres tú, sujeto es bajo,
> sino el mundo, en que bien sabes
> que tengo peligros tantos.
>
> *(Ib.,* p. 582.)

En este auto los dos protagonistas están dispuestos a buscar el bien, sobre todo el hombre en su carácter de «Cuerpo»:

> El se ha hecho mercader
> de joyas, con que adornar
> el Alma, para mostrar
> que es galán de su mujer.
> Porque de alma y cuerpo es
> esta unión en matrimonio,
> como muestra el testimonio
> que los disuelve después.
>
> *(Ib.,* p. 580.)

Es así como la estrecha unión entre el Alma y el Cuerpo se pone de manifiesto, bien como matrimonio o como la relación entre ama y criado, o bien como dueña que manda en su casa.

El auto *Del pan y del palo,* de Lope, ofrece una buena explicación de la relación entre el Alma, el Cuerpo, las tres Potencias y los cinco Sentidos: El Rey eterno y su Esposa (Alma) son

> los señores de esta aldea,
> que llaman en este Reino
> su Cuerpo, que es otro mundo,
> aunque le ves tan pequeño
>
>
>
> La que vive en este cuerpo,
> la Señora de esta aldea,
> y de este mundo pequeño,
> hoy se casa.

(Ib., p. 230.)

Son hidalgos las tres Potencias

> que sólo a Dios pagan pecho
>
>
>
> los sentidos corporales
> son labradores groseros.

(Ib., p. 231.)

Sólo al derrumbarse la jerarquía se perderá el Alma: es decir, si la noble señora ya no domina en el pequeño mundo, éste se le mostrará rebelde: las tres potencias, al dejar de ser hidalgos, se convertirán en esclavos o serán abandonados y los «obreros groseros» ascenderán a la cumbre de la hegemonía. He aquí la situación caótica que el antagonista anhela ver entronizada en el mundo: la discordia y el trastorno en el orden social.

Capítulo IV

EL ANTAGONISTA

Satanás [1], el capitán del bando enemigo, es una de las figuras más complejas e interesantes entre los interlocutores del teatro alegórico.

La Biblia, principal fuente de inspiración para la escenificación del gran Enemigo, menciona al Diablo como presencia concreta y real, desde su primera aparición bajo el disfraz de la serpiente seductora en el Génesis [2] hasta su caída definitiva en «el estanque de fuego y azufre» en el Apocalipsis [3].

La imaginería popular suele representar a Satanás vestido de negro, con cuernos, cola y tridente. Sin embargo, en el teatro alegórico, el Antagonista aparece muy pocas veces en esta forma tradicional, ya que la principal característica del Diablo es el ir de incógnito [4]. Este «incógnito» puede revestir dos formas: o bien el diablo se hace representar por uno de sus aspectos más salientes como la Soberbia o el Engaño y no sale hasta que sus aliados le hayan preparado el camino, o bien viene disfrazado, por ejemplo, como «doncella seductora» [5], como «pulido galán» [6], como «viejo venerable» [7] o «con la capa del Bien» [8].

El incógnito del diablo es su arma más eficaz, al mismo tiempo que subraya la índole engañosa del ser diabólico que representa la negación de todo y por eso es un «no-ser», es el caos, es la nada.

[1] Teóricamente deberíamos hacer una distinción entre Satanás o Lucifer a un lado, como el Angel caído, y el demonio o diablo al otro, como personaje representativo de la hueste de los Angeles Rebeldes que, con Lucifer, fueron arrojados a las tinieblas exteriores. En la práctica dramática, sin embargo, no existe distinción entre una u otra denominación, y en la mayoría de los casos el Enemigo lleva un nombre abstracto, como *la Noche*, o nombre propio, como *Príncipe de las Tinieblas*. Véase J.-L. FLECNIAKOSKA, «Les rôles de Satan dans les pièces du Codice de autos viejos», *Revue des Langues Romanes*, 75 (1963), pp. 195-207; J. P. WICKERSHAM CRAWFORD, «The Devil as a Dramatic Figure», *Romanic Review*, vol. 1, núm. 3, pp. 302-312; ROLAND MUSHAT FRYE, *God, Man and Satan, Patterns of Christian Thought and Life in Paradise Lost, Pilmgrim's Progress and the Great Theologians* (Princeton, 1960); LEON CHRISTIANI, *Who is the Devil?*, 20th Century Encyclopedia of Catholicism, traducido del francés por D. R. Pryce (New York, 1958); PÈRE DE JESUS-MARIE BRUNO, ed., *Satan* (New York: Sheed and Ward, 1952); DENIS DE ROUGEMONT, *La part du diable* (New York, 1942); A. A. PARKER, *The Theology of the Devil...*

[2] Génesis III, 1-6; cf. también Isaías XIV, 12-15; Zacarías III, 1-2; Lucas X, 18; Apocalipsis XII, XX, 2.

[3] Apocalipsis XX, 10.

[4] Véase DE ROUGEMONT, p. 17.

[5] En el *Auto de un milagro de santo Andrés, Colección...*, I, 28, pp. 468-483.

[6] En la *Farsa del sacramento llamada La Esposa de los Cantares, Colección...*, 73, pp. 212-229.

[7] En *La privanza del hombre*, de LOPE. *Obras...*, II, pp. 589-606.

[8] En *La serrana de Plasencia*, de VALDIVIELSO. *Doce autos...*, fol. 103-115.

Todo esto explica la relativa ausencia del diablo en el teatro alegórico. Además, no hay que olvidar que en el teatro alegórico religioso lo que se representa en la escena es ante todo la psicomaquia del Hombre, en la que el diablo es tan sólo el astuto estratego. De otra parte, cuando el diablo toma parte activa en la lid, es personaje hondamente dramático que conmueve por sus rasgos personales y trágicos.

Por cuanto representa al Mal en el Mundo, el Antagonista sale a la escena con los más diversos nombres: el Pecado, la Malicia, la Noche, o meramente con el título de «Príncipe de las Tinieblas»[9]. Pero cualquiera que sea el nombre con que figure en la lista de los interlocutores, su ser esencial es el de Angel Caído, calidad altamente dramática que por sí sola define su carácter trágico y condiciona sus acciones en la escena.

1. El ángel caído

El que el diablo tenga la función de antagonista no quiere decir que haga un papel menos interesante. Sobre todo en el siglo XVII adquiere rasgos tan dramáticos y casi humanos, que a menudo desempeña el papel principal en el conflicto que para él siempre termina en tragedia.

Testimonio de la popularidad de Satanás en las piezas teatrales del barroco se halla en *La vida del buscón,* de Quevedo, cuando Pablos se las echa de poeta escribiendo una comedia a lo divino:

> Caíale muy en gracia al lugar el nombre de Satán en las coplas, y *el tratar luego de si cayó del cielo, y tal.* En fin, mi comedia se hizo y pareció muy bien[10].

En su afán de dar gusto, Lope sabe explotar esta afición por el episodio de la caída del diablo y hace largas descripciones de la batalla celestial en *La siega:*

> Erase un ángel que apenas
> era que lo era una hora,
> cuando, mirándose en Dios,
> pensó que era Dios su nombre.

[9] Para una enumeración de los nombres con que figura en la Biblia véase *The History of the Devil, ancient and modern. In two parts* (Durham, 1812), p. 27. Esta historia, cuyo autor prefiere ir de incógnito él mismo, es un relato burlesco cuyo mayor propósito es atacar a «Mr. Milton» y defender al diablo, como atestigua el versículo en la portada:

> Bad as he is, the Devil may be abused,
> Be falsely charg'd and causelessly accused;
> When Men unwillingly to be blam'd alone,
> Shift off those crimes on him which are their own.

[10] CC., núm. 5 (1960), p. 243. Lo subrayado es nuestro. El Angel Caído goza de tanta popularidad entre el pueblo español que incluso se le ha dedicado una estatua en medio del Parque del Retiro de Madrid.

Y dijo: ¿Adorar un hombre,
que de tierra el nombre toma,
será bien, siendo yo estampa
de Dios que me dio la forma?
......
Prorrumpe el Angel apenas
estas voces animosas,
cuando, sin número, estrellas
rebeldes se le aficionan.
......
No de otra suerte que cuando
las banderas enarbolan
dos campos, que determinan
vencer o morir con honra,
que opuestos el uno al otro,
cajas, clarines y trompas
tocan al arma, y al arma
no hay monte que no responda.

<div align="right">(Obras..., II, p. 319.)</div>

Este pasaje viene a presentar la interpretación barroca de la rebeldía celestial, la cual halló su primera expresión literaria en el poema épico de la *Gigantomaquia* de Hesíodo. Esta batalla entre los gigantes fue luego cantada en la latinidad por Ovidio en su Liber I de las *Metamorfosis,* versión lírica que tan bien iba a ajustarse al tema cristiano del Angel Rebelde. Y así sólo hacía falta un ingenio dramático como el de Lope para «verter en odres nuevos» a este personaje diabólico que, en sus aspectos mítico, heroico, lírico y trágico, todavía recuerda los modelos griego y latino.

El teatro alegórico pre-lopesco también lleva a la escena al demonio, pero la presencia diabólica se reduce aquí a la del ruidoso espantador que entra y sale dando aullidos, sin definirse y sin lograr conmover. En estas piezas primitivas el único interés que posee el diablo en la escena reside en los debates didácticos que sostiene para justificar su existencia en el mundo, como en la *Farsa militar,* de Diego Sánchez de Badajoz:

Pues en lo celestial
con Dios no pude igualarme
en el mundo terrenal
pienso de hacer, por mal,
sobre todos estimarme.

<div align="right">(Recopilación..., p. 268.)</div>

También encontramos simples explicaciones de las acciones y funciones del Angel caído después de su expulsión del cielo. Una de éstas es la del gran tentador autorizado por Dios para probar al Hombre [11], de la cual hallamos una hermosa muestra en *La paciencia de Job*:

[11] Job 1, 12: «Dijo, pues, el Señor a Satán: Ahora bien, todo cuanto posee lo dejo a tu disposición, sólo que no extiendas tu mano contra su persona. Con esto, salió Satán de la presencia del Señor.»

Y pues diligencia y astucia he tenido,
no me conviene de hoy más descansar,
mas siempre bullir, correr, trafagar,
hasta que al hombre de Dios más querido
con desobediencia le haga pecar.

(Colección..., IV, 96, p. 106.)

Otra función de Satanás es la de acusador, procurador o testigo en el *Proceso del hombre,* inspirada en el pasaje del Apocalipsis:

porque ha sido ya precipitado el acusador de vuestros hermanos, que los acusaba día y noche ante la presencia de nuestro Dios.

(Apocalipsis XII, 10.)

Así, en el poema alegórico *Las cortes de la muerte,* de Diego Hurtado de Toledo, Satanás se defiende explicando su posición e implorando a la Muerte que le ayude en la tarea:

Muerte, como yo fui osado,
de tentar al Redentor,
el Infierno se ha juntado,
y todos me han encargado
de ser su procurador.
......
Y así, vengo a suplicarte
favorezcas el imperio
del infierno y nuestra parte,
de tal suerte y de tal arte,
que aumentes el cautiverio. *(BAE, 35, p. 5.)*

Así, un papel más importante se asigna al Demonio, si éste tiene oficio de procurador, fiscal, testigo o verdugo en una Audiencia o un Pleito. En este carácter nos recuerda su función de gran adversario de la psicomaquia, tan patente en el argumento del *Proceso del hombre.*

La *Farsa moral* de Diego Sánchez de Badajoz relata cómo la Nequicia (Malicia-Demonio) trata primero de casarse con la Justicia, luego la derriba en un baile (batalla coreografiada), se emborracha de pura locura y, como loco, se ve atado por la Prudencia y la Justicia. A manera de consolación, y para pacificarle, las dos damas le dan un puesto en su Audiencia. La Nequicia expone:

Pues que el alto Soberano
sujetarme a ti le plugo,
yo serviré de verdugo
en cualquier hecho profano.

JUSTICIA: Anda, ve por donde fueres,
que a mí me queda el compás;
mandaré y *castigarás*
a cuantos errar hicieres. *(Recopilación..., p. 200)* [12].

[12] Lo subrayado es nuestro.

El oficio del demonio en el Tribunal aumenta a medida que el gran Enemigo cobra más importancia como antagonista. En la *Farsa sacramental de la redención del hombre,* los tres testigos, el Demonio, la Carne y el Mundo aportan abundante testimonio del *crimen del hombre,* testimonio que sirve para ilustrar en forma imaginativa a los siete pecados, como dice Lucifer:

> Sé que sus fines e intentos
> Son pecar y más pecar.
>
> *(Colección...,* I, 9, p. 162.)

Resulta que al Hombre se le halla «enteramente culpado», no obstante lo cual el pleito se resuelve con un *pequé* del acusado.

Es difícil no sentir lástima por el vencido, el diablo, quien ve escapársele la victoria con sólo una lágrima, un perdón o un fiador. En el *Auto de acusación contra el género humano* la loa ofrece el argumento:

> Trata de una acusación
> que el malvado Lucifer
> pretende ante Dios poner
> al mísero pecador,
> pensando de le vencer.
> Mas muéstrase su abogada
> la sacra Virgen María,
> de los pecadores guía,
> y así su intención dañada
> no hubo el fin que quería.
>
> *(Ib.,* II, 57, p. 449.)

Por otra parte, Satanás está conturbado al entender que el pleito se juzgará en Viernes Santo:

> Siendo el día que el rescate
> vino al mundo, y se dio mate
> a la muerte eterna y fiera
> ¡Oh infeliz y triste punto!
> ¡Oh Satán desventurado!
>
> *(Ib.,* p. 460.)

También protesta vehemente contra el nombramiento de Nuestra Señora como abogada [13]:

> Porque si admitida fuese
> siendo madre del juez,
> está claro el interés
>
> *(Ib.,* p. 464.)

[13] Véase L. ROUANET, *Colección...,* IV, p. 285: La función de Nuestra Señora como abogada proviene de la *Advocacie Notre Dame* francesa. En el *Mascarón,* obra conservada en Códices de San Cucufate y de Ripoll, se representa a *Mascarón* como el demonio, el Criador como Juez y Nuestra Señora como abogada en una disputa sobre la posesión de un alma pecadora.

Con el advenimiento de la época de Lope y los adelantos en el *arte de escribir comedias,* cobra más interés novelesco el argumento del Tribunal. Mira de Amescua combina ingeniosamente la obsesión de la época, la honra caballeresca, con la aspiración religiosa, esto es, la Gracia divina. En su *Las pruebas de Cristo,* el Consejo Real Ilustre de las Ordenes sale a discutir si se puede otorgar la «roja espada» al Hombre. Pero el Príncipe de las Tinieblas se opone:

> Yo
> no debo, que me mandó
> su Majestad que acusase
> a las criaturas.
>
> *(Aut. sacr. con 4 com.,* fol. 226 *v.)*

Y cuando sale Emmanuel a pedir el hábito para el Hombre, otra vez se opone:

> ¿Pues qué estimación, qué honra
> un hombre puede tener,
> si le escupen, y le azotan
> y le dan un bofetón
> y de él venganza no toma?
> a mí sí que se me debe
> pues sobre las altas rocas
> del monte del testamento
> puse mi silla...
>
> *(Ib.,* fol. 230 *r.)*

Como eco de la persecución por *La suprema* tenemos *La santa inquisición,* de Lope (?), en que el interés reside más bien en el personaje del demonio, que en el del hereje. Se escenifica la caída del demonio, quien, en su soberbia, quiso sentarse al lado de la Iglesia:

> y pues soy
> ministro de Dios también
> en el tribunal me den
> un lugar; que cuando estoy
> opuesto a la luz hermosa
> del Criador, y resplandezco
> sobre el Auto, bien merezco
> sentarme junto a su Esposa.
>
> *(Obras...,* III, p. 159.)

La Iglesia ofendida lo arroja de las gradas, y allí abajo será «el brazo seglar de Dios» *(Ib.,* p. 162), a quien será entregado el inconfeso,

> para que ejecute en él
> todas las penas debidas.
>
> *(Ib.)*

Ahora, dado el desenlace de los autos, que siempre termina con el perdón del Pecador, el demonio tiene bien poca oportunidad de desplegar

su arte en el castigo. Por el contrario, en la escena es él quien resulta castigado, burlado y derrotado, lo que más de una vez le arranca un doloroso lamento como en *Los dos ingenios y esclavos del santísimo sacramento* de Lope:

> ¿Para qué escribí pecados,
> si luego te satisfaces
> de una lágrima, Señor?
>
> *(Ib.,* p. 11) [14].

Sin embargo, no es en el papel de acusador donde llegamos a conocer plenamente el carácter trágico del Gran Adversario. En las obras del teatro barroco es donde vemos al demonio como el competidor dramático que rabia, que sufre, que se desanima y que porfía en la imposible empresa de rehabilitarse. Además, autores como Lope, Tirso y Valdivielso ya no se detienen a explicar las acciones del Antagonista, sino que se recrean en el análisis psicológico del Angel Caído.

a) *Personaje barroco*

No es por mera casualidad que el demonio adquiere su mayor desarrollo escénico en la época de Lope, dado su ser esencialmente paradójico, barroco, de Angel Caído, Luz hecha Sombra, Burlador Burlado, y todo por «apetecer imposibles», como en el monólogo segismundesco de Luzbel en *El fénix de amor,* de Valdivielso:

> ¿Yo tierra, si cielo soy?
> ¿Cuerpo yo, si Angel nací?
> ¿Hombre, si casi Dios fui,
> y ahora por serlo estoy?
>
> *(Doce autos...,* fol. 40 *v.)*

Otro rasgo barroco en la experiencia del diablo es la aparente sinrazón de que Dios prefirió divinizar una tosca alma humana a la cual Luzbel,

[14] Las lágrimas se consideraban el más seguro camino al perdón del pecador. Cf. VALDIVIELSO en *El hombre encantado,* fol. 80:

> Tras no estimar en dos pelos
> el perdón que solicitas
> piensas con dos lagrimitas
> que has de sobornar los cielos.

Véase AGUIRRE, pp. 159-165, para la «literatura de las lágrimas» y el *Romance a las lágrimas de un pecador,* de VALDIVIELSO, citado en la p. 162:

> Las lágrimas por las culpas
> rompen del cielo las puertas,
> que no hay resistencia en Dios
> a los tiros de esas flechas.

Véase también E. M. WILSON y J. M. BLECUA, *Lágrimas de Hieremías Castellanas,* Anejo LV de la Revista de Filología Española (Madrid, 1953).

todo él belleza y sabiduría, debe someterse, como dice en *El villano despojado,* de Lope:

> Yo soy la misma belleza
> y soy el sol, soy el día,
> la misma sabiduría;
> inferior naturaleza
> no ha de sujetarme a mí. *(Obras..., II, p. 563.)*
>
>
>
> Que si en el altar que adora
> el cielo, una labradora
> quiere poner tu Señor
> y darle estrado tan rico
> que yo venga a ser su alfombra,
> no sé yo de qué te asombra
> la pena que significo. *(Ib., p. 564.)*

Al tratar de apoderarse de la silla vacía junto al Padre es arrojado abajo, y desde entonces, como dice el título de este auto, permanece como *villano,* ya que el Temor y la Justicia le han despojado de la túnica blanca. De ahora en adelante pertenecerá a la categoría de los soldados ufanos e hidalgos presuntuosos que se jactan de su descendencia, ya que todo lo demás lo han perdido:

> Y más vale perder tanta riqueza
> que no la presunción de la nobleza. *(Ib.)*

Y así el diablo «barroco» encarna la antítesis del estado de ínfima bajeza en contraste con su suprema soberbia, entre la Sombra que se inflama de Furia y la gloriosa empresa fracasada, tal como se lamenta Luzbel en *Las santísimas formas de Alcalá,* de Montalván:

> Que sólo en mi fuego cabe,
> no lucir y ser antorcha
> y aunque sólo el presumirlo
> me tuvo tanto de costa,
> que en un instante perdí
> silla, trono, gracia y gloria,
> es consuelo de la pena
> y del tormento lisonja,
> que me perdiese por ser
> como Dios. *(Nav. y Corp., p. 196.)*

Este lamento se trueca en un orgulloso sentimiento de honor en boca del demonio en *El pastor ingrato,* de Lope:

> Porque al fin si Dios no fui
> lo intenté valientemente.
> Mis fuerzas has de alabarlas
> porque en hazañas tan bellas,
> casi el honor da el perderlas
> si es imposible alcanzarlas. *(Obras..., II, p. 117.)*

b) *Los atributos principales*

La Soberbia y la Envidia. Causa de la horrible caída de Lucifer fueron su Soberbia, al querer ser Dios, y su Envidia, porque Dios creó «un animal que todos le llaman hombre» (véase más abajo). Por lo tanto, en algunas piezas, tanto la Soberbia como la Envidia representan al mismo diablo y constituyen de tal modo una pareja indisoluble de antagonistas, como en la *Farsa del triunfo del sacramento.* En diálogos sugestivos la Soberbia y la Envidia urden la intriga definiendo y explicando la índole del Mal:

> ENVIDIA: de cuerda me torno loca
>
> que nuestro Dios eternal
> ha criado un animal
> que todos le llaman hombre.

> *(Colección..., III, 81, p. 348.)*

> SOBERBIA: Calla, calla, vuelve en ti
>
> trama le urdiré en mi seno
> que le cueste triunfo bueno
> y que sea el matador
> que no hay sufrir tal deshonra,
> aunque sepamos morir
> porque mejor es decir:
> ¡más vale morir con honra
> que deshonrados vivir!

> *(Ib., p. 349.)*

En *La siega* de Lope, es la Soberbia quien inventa las estratagemas:

> que yo haré
> en vuestra Iglesia y su fe
> que vos llamáis toda hermosa
> el estrago que veréis,
> sembrando en el blanco trigo
> tal cizaña, que yo os digo
> que tarde y mal la arranquéis.

> *(Obras..., II, p. 313.)*

La cizaña bíblica traducida al idioma ideológico del siglo XVII equivale a:

> Libros, venenos, espadas,
> confusiones, herejías,
> **vicios, incredulidades,**
> apostasías, crueldades,
> blasfemias e idolatrías.

> *(Ib., p. 314.)*

El que la pareja Soberbia-Envidia representa al Angel Caído se revela en su negativa a rendirse y su declaración de guerra:

> SOBERBIA: mas no pienso arrepentirme
> de empresa de tanta gloria
> que ser Dios, si no lo fui,
> es tanta, que más gané
> el punto en que lo pensé
> que cuanto después perdí.
>
> ENVIDIA: Pues, al arma, si te hallas
> con fuerzas tan valerosas;
> que las empresas gloriosas,
> basta, Soberbia, intentarlas.
>
> (Ib., p. 315.)

Aquí encontramos, otra vez, el genio fracasado que se refugia en su pundonor y en el orgullo de haber intentado al menos tal «empresa gloriosa».

El Engaño. Para conseguir su fin, el Demonio se valdrá de todo, desde la fuerza física hasta la astucia. Una de sus artes que más acostumbra usar es el Engaño, y es bajo este nombre como el Antagonista se presenta a menudo.

Diego Sánchez de Badajoz introduce la Nequicia como vicio representativo de todos los demás. En su *Farsa Moral* el Antagonista es la Nequicia que da principio a la pieza presentándose en forma de adivinanza al describir todos su «oficios», inclusive el engaño en el juego, en la guerra, en la justicia, entre los clérigos y en los palacios. Primero da vagos indicios:

> Mi oficio es engañar
> en poblado y despoblado,
> desordenar lo ordenado
> y en cuanto puedo, dañar,
>
> (Recopilación..., p. 194.)

para concluir con la solución de la adivinanza:

> Diros he cómo me llaman
> y aun también mi condición:
> soy guía de la pasión
> a quien las gentes disfaman,
> y los más, en fin, me aman,
> y tienen de mí noticia;
> yo me llamo la Nequicia
> con que los males se traman.
>
> (Ib.)

En el *Auto de la Verdad y la Mentira* presenciamos una batalla física entre la Mentira y la Verdad. La Mentira se parece aquí al Engaño del Mundo:

> Engaña con hermosura,
> con fuerzas y fortaleza
> con lustre y con gentileza;

> Los que andáis embebecidos
> tras el mundo y su valía
> ¿no miráis que es burlería
> sus promesas y partidos
> sin dar lo que prometía?

<div align="right">(<i>Colección...</i>, II, 55, p. 423.)</div>

La Verdad se duele de que

> de muy pocos soy amada
> porque no me han conocido

<div align="right">(<i>Ib.</i>, p. 424.)</div>

mientras que

> el engaño, a mi sentir,
> aquése sólo florece.
> ¡Ved si es cosa de sufrir!

<div align="right">(<i>Ib.</i>)</div>

Se explica la relación entre el Demonio, la Mentira y la Ignorancia por el parentesco de abuelo, madre e hijo como indicio que el uno engendra al otro y que en última instancia viene a parar en la Ignorancia, o sea, la falta de juicio.

El Engaño también es responsable de la mala opinión que se tiene del Mundo, porque como dice en la *Farsa del sacramento del Engaño*:

> (A) mi soberbia prevalece,
> la avaricia y la lujuria,
> gula e ira permanece,
> envidia se ensoberbece,
> acidia también se enfuria.
> Todos éstos que he contado
> nacen de mi infición,
> y hemos el mundo trocado.

<div align="right">(<i>Ib.</i>, III, 81, p. 278.)</div>

El Engaño no sólo tiene la culpa del *mundo al revés,* sino también, y en primer lugar, del pecado de Adán, como se escenifica en la *Farsa del triunfo del sacramento.* El Pecado,

> Tímido y acobardado
> y de poco corazón,

<div align="right">(<i>Ib.</i>, p. 354.)</div>

necesita al Engaño para hacer pecar al Estado de Inocencia incitándole «su voluntad y gana» *(Ib.)* A su vez el Engaño sólo logra esto a través de su madre, la Fragilidad Humana.

Valdivielso presenta al Engaño como antagonista y el único responsa-

ble del enredo y desarrollo de *La serrana de Plasencia*. Este Engaño empieza como engañador, como dice el Desengaño:

> El Engaño lo trazó,
> que, al lado de la Serrana,
> me desnudó una mañana,
> y mis ropas se vistió.
>
> El, con la santa apariencia
> del vestido que profana,
> roba con esa Serrana
> a los que van a Plasencia.
>
> *(Doce autos..., fol. 103 v.)*

Pero, al final, queda burlado el mismo Engaño, y se expresa de idéntica manera que un Luzbel derrotado:

> ¡A mí, que nací en el cielo
> y que casi otro Dios fui!
>
> *(Ib., fol. 113 r.)*

c) *Rasgos característicos*

A esa victoria casi lograda se deben los rasgos más típicos del Diablo en la representación escénica: los sentimientos de tristeza y agravio al ver que se ha preferido al Hombre:

> No, no se compadece
> que tan vil naturaleza
> goce el trono que apetece
> nuestra angélica nobleza.
>
> *(Colección..., II, 40, p. 136)* [15].

Cuando Lucifer mismo sale a la escena a menudo le acompañan sus atributos principales la Soberbia y la Envidia, o algún otro aspecto suyo como la Mentira y el Engaño para reanimarlo y librarlo de la tristeza y desesperación.

[15] Cf. el diálogo entre el Mundo y el Demonio en *El rescate del Alma*:

> MUNDO: Pues toda la infernal furia
> está en ti muy confiada,
> que por ti ha de ser tomada
> la venganza de esta injuria.
>
> DEMONIO: ¡Ay, Mundo amigo! que tocas
> en tal punto y tal materia,
> que a lástima y a miseria,
> en mentarlo, me provocas.
>
> *(Three autos..., p. 75.)*

Así, cuando lamenta Lucifer:

> que, viendo lo que he sufrido,
> no queda que sufrir ya,

(Ib., III, 90, p. 515.)

viene a exhortarle la Soberbia:

> Señor mío Lucifer,
> aunque es justa la ocasión,
> mostrar tan grave pasión
> mucho amengua tu valer
> y tu fuerte corazón,

(Ib., p. 516.)

y la Mentira pregunta:

> Señor, no sé por qué haces
> muestras de tan grave pena,
> con tu mano o con la ajena
> de tus siervos y secuaces
> a tu voluntad ordena.

(Ib., p. 517.)

En algunos casos el demonio del Códice ya anuncia la desesperación barroca del siglo siguiente, como en el *Auto de la resurrección de nuestro Señor:*

> Espante mi gran tormento
> el cielo, la tierra y mar;
> trastorne mi gran pesar
> el más alto firmamento;
> turbe el mundo mi penar.
> ¿Cielo, cómo no respondes
> a tu príncipe Luzbel?
> ¿Yo no era tu clavel?
>
> ¿No te acuerdas que yo mismo
> me vi en tu trono sentado,
> sobre todos mejorado?
> ¡Y ahora en oscuro abismo,
> para siempre condenado!
>
> ¿Cómo no se contentara
> Dios con quitarme de hecho
> del mundo, contra despecho,
> sino que al infierno bajara
> por su gente, a mi despecho?

(Ib., IV, 95, p. 99.)

Con el nombre de Avaricia, como antagonista de la Caridad en *El premio de la limosna,* del Doctor Godínez, se expresa de idéntica manera al verse vencido:

¿No basta que de tu excelsa
diste conmigo
en las oscuras tinieblas?
Sino que cada día aumentes
mis cadenas, y tormentos,
cerrando mi habitación
con cerraduras eternas.

(Nav. y Corp., p. 142.)

En los autos de Lope el demonio no pasa de ser en general el amante triste, frustrado y abandonado. Su furia inicial al «intentar imposibles» acaba por dar lugar a su inmensa tristeza final, como en *Las bodas entre el Alma y el Amor divino:*

Alma, ¿que me has agraviado?
Alma, ¿que ya no me quieres?

Para el amante desdeñado no hay más remedio que marcharse:

Todo mi tormento va
conmigo y dentro de mí.

(Obras..., II, p. 29.)

Mira de Amescua, que tanto se parece a Lope hasta el punto de que varias de sus obras han sido atribuidas al Fénix, representa al Pecado como «turco bizarro» enamorado y desdeñado por su hermosa presa, la Naturaleza Humana en el *Sol a media noche:*

¿Por qué me tienes en poco?,
¿por qué, villana, me dejas?,
qué, ¿no merecen tus ojos
amantes de tales prendas?;
legítimo descendiente
soy de la casa suprema
del cielo: entre Querubines
nací, Luzbel lo confiesa.
Señor soy de todo el mundo,
a mi poder se sujeta
cuanto el rojo Febo alumbra,
y encubre la noche negra.

 *(Nav. y Corp.,* p. 225.)

¿Qué te aflige?, ¿qué te falta
en mi Reino?, si es el mundo
todo entero;

pídeme pomos de olor,
aljófar del Sur Indiano,
los diamantes y rubíes,
etc.

(Ib., p. 228.)

A aquesos pies
estoy y estaré postrado
hasta que el terso cristal
de tus manos de este suelo
me levanten a tu cielo
......
Como en Dios estar no puedo,
procuro estar en su estampa.

(Ib., p. 229.)

La humildad del enamorado no rima con su ser convencional, y ésta es la razón por la cual Mira de Amescua quiere corregir la imagen al añadirle la Soberbia (pecado ella misma y por eso un aspecto más del Antagonista):

¡Hay tal infamia en el mundo!
¿delante una esclava vil,
a un afecto femenil,
se humilla un Rey sin segundo?
......
¿Está bien un Potentado
así? Levanta, Señor,
y mira por tu valor;
¿eres tú acaso el Pecado?,
¿eres tú el que al mismo Dios
le negaste la obediencia?

(Ib.)

2. *La trinidad infernal*

Dada la impotencia del demonio por sí solo lo vemos frecuentemente acompañado en la escena de sus dos aliados más antiguos, la Carne y el Mundo, que tradicionalmente van relacionados con la idea de Pecado.

a) *La «trabada unión»*

Para endemoniar al hombre, el diablo tiene que ganar primero la activa colaboración de estos aliados, ya que la Carne, supeditada a la Razón, o el Cuerpo, dominado por el Alma, no tienen valor para la conquista del Hombre, ni sirve para la empresa el Mundo, a menos que éste represente el Engaño, la Locura o los vicios cortesanos.

La formación misma del «famoso triumbellaco de los más lindos que vi» de que habla Valdivielso[16], está representada en la *Farsa dicha militar* de Diego Sánchez de Badajoz al persuadir el Mundo a la Carne (Cuerpo) a que se desvincule del Alma:

[16] En *Las ferias del Alma, Doce autos...*, fol. 81 *v.*

132

> ¿del alma quieres ser continua?
> No te faltará tristura,
> ayunos y disciplina
> te pondrán en él espina.
> ¡Déjate de tal locura!

<div align="right">(Recopilación..., p. 271.)</div>

La Carne, «muy boba», pronto se deja convencer de que nunca

> deje de gozar
> de lo que puede gozarse

y se decide:

> En fin, seamos a una.

<div align="right">(Ib.)</div>

Desde entonces, la Carne, «en hábito de mujer poco honesta», ha de mostrarse:

> lisonjera
> mostrando dos mil dulzores.

<div align="right">(Ib.)</div>

El Mundo, «en hábito de viejo negociador», da origen a la codicia

> que con cebo del ganar
> tragarán su perdición,

<div align="right">(Ib., p. 272.)</div>

y el diablo, «en forma de bestia fiera», se reservará el mayor bocado:

> Yo, el mayor de los perdidos,
> dejadme con los mayores,
> con letrados y sabidos;
>
> A quien toca presunción
> yo le pondré sin recelo
> en muy baja perdición,
> porque esta misma ocasión
> me derribó a mí del cielo.

<div align="right">(Ib., p. 273.)</div>

Un siglo más tarde Tirso también escenificará la formación del triunvirato luciferino en *El colmenero divino*. El Mundo corrompe al Cuerpo, «zángano en casa de la abeja» (*Obr. dram. compl...*, I, p. 151), pregonando la miel. El Cuerpo dormilón se despierta y compra la miel cuyo precio es el Alma. Una vez vendida el Alma, se ha consumado la «trabada unión» del Diablo, el Mundo y la Carne y sus participantes se hallan de acuerdo y preparados para la conquista del protagonista.

<div align="center">133</div>

Como tal también son testigos en el Proceso del Hombre en *La residencia del Hombre*:

> Conviene estar prevenidos,
> contentos, conformes, juntos,
> unánimes los sentidos,
> para que con falsos puntos
> no seamos entendidos.
>
> *(Colección, I, 9, p. 159, y II, 50, p. 346.)*

Aunque conformes en el propósito de su asociación no dejan de presentar cierta rivalidad en sus engaños y los medios de conquistar al protagonista. Valdivielso hace competir al trío por el amor del Alma en *Psiques y Cupido:* mientras Luzbel presume:

> Yo sólo su amor merezco
> por lo que amando padezco, *(Doce autos..., fol. 58 v.)*

el Deleite, seguro de sí, se jacta diciendo: «Yo no más de quien soy», a lo cual pregunta el Mundo:

> Y yo que un mundo le doy,
> ¿sus favores desmerezco? *(Ib.)*

De los tres es la Carne quien lleva en este auto la delantera en los avances y abre el paso a los demás. Igual función tiene en *El Hombre encantado*, también de Valdivielso:

> Aunque el mundo con su afeite
> y Lucifer puedan tanto,
> ningún poderoso encanto
> puede lo que el del Deleite. *(Ib., fol. 74 v.)*

Ya hemos apuntado el limitado poder del Diablo. Este no podrá conseguir nada si no hay en el Hombre algún principio, inclinación o deseo hacia el Mal [17]: Esta es la razón por la cual muchas veces preceden al diablo los vicios para preparar su entrada furiosa en la batalla ya medio ganada. Es así como en este auto el Deleite, después de «encantar» al Hombre, conjura a Luzbel:

> Principio de los caminos,
> de la excelsa celsitud
> entre Angeles escogido.
>
> Por el pacto que hemos hecho
> todos tres de mancomún,
> para que el hombre enfermizo
> nunca cobre su salud. *(Ib., fol. 75.)*

[17] Cf. PARKER, *The Theology of the Devil...*, p. 10.

A su llamada sale Lucifer:

> De los aullidos atroces
> y de mi caverna opaca,
> sin luz a la luz me saca
> el conjuro de sus voces.

(Ib., fol. 75 v.)

El Mundo actúa aquí sólo en un papel secundario:

> El es retablo de duelos
> hecho por arte del diablo.
> Títeres os mostrará;
> porque es Titerero el Mundo

(Ib., fol. 77 v.)

función que más tarde se desarrollará en el concepto del Mundo imparcial, teatro mismo de la vida humana [18].

b) *El Mundo*

Muchas veces el Mundo representa al diablo, y como tal puede desempeñar el papel de Antagonista en una pieza alegórica. Además, por representar algo tan vasto, variado y sujeto a interpretaciones más o menos refinadas, va adquiriendo una significación ambigua a medida que se acerca la era de Calderón.

En la primera muestra de una moralidad teatral humanista, la *Farsa del mundo y moral,* de Yanguas, la intención es «manifestar las cautelas del Mundo» y, por consiguiente, el Mundo va representado como Engaño:

> Mil veces me río de ver cómo miento,
> con nadie cumpliendo contrato jamás,
> a todos engaño por este compás
> y nunca conocen mis cosas ser viento.

(Obr. dram., p. 45.)

Yanguas también alude a la relación entre el Mundo, la Carne y el Diablo, presentándola como un parentesco alegórico: Son tres hermanos que, bajo nombres clásicos, son instrumentos de la perdición del protagonista. El Mundo engañador promete dar como esposa a su hermana «Venus, la muy elegante», y añade que

> tiene un hermano llamado Plutón,
> señor del infierno, do no hay redención.

(Ib., p. 55.)

[18] V. gr., en *El gran teatro del mundo,* de CALDERÓN. Sin embargo, Gracián sigue refiriéndose al «Mundo inmundo», véase SCHRÖDER, p. 20, nota 12.

En su función de «promotor» es la ambición del Mundo «hacer al diablo perpetuo heredero», y al verse desengañado se encara con la Fe:

> ¡Oh Fe, mi contraria! ¡Oh, Fe, Fe, Fe, Fe,
> cómo me vences y tienes en poco!
>
> *(Ib.,* p. 60.)

Donde se despliegan mejor las características satánicas del Mundo [19] es en el Mercado, donde en agresiva competencia pregonan sus mercaderías cuantos allí tienen algo que vender, incluso los del campo celestial.

En la *Farsa del sacramento llamada premática del pan* es la misma Fe quien increpa al Mundo

> Que ese pan que tú has traído,
> como el demonio lo amasa,
> hasta aquí bien se ha vendido,
> pero ya te han puesto tasa
> por do lo tienes perdido.
> Ya no lo puedes vender,
> que el precio que tienes hecho
> aunque bueno al parecer
> hace después mal provecho,
> acabado de comer.
>
> *(Colección...,* III, 75, p. 250.)

El Mundo, más tolerante, replica:

> Mira, Fe, vende tu pan,
> déjame vender aquí
>
> y venda quien más pudiere
> y déjame a mí hacer.
>
> *(Ib.)*

Puesto que el Mundo tiene más compradores que la Fe, ésta pide justicia: En el pleito subsiguiente la Justicia pesa el pan del mundo, el cual «no llega a nivel» y se pronuncia sentencia de que el mundo

> sea atormentado
> con su aparcero Satán
> y en vivo fuego lanzado.
>
> *(Ib.,* p. 259.)

La copla final recuerda la «trabada unión»:

> Vaya allá a vender su pan
> a la Carne y a Satán.
>
> *(Ib.,* p. 260.)

[19] Véase WARDROPPER, *Historia de la poesía lírica...,* p. 19, donde se explica que de las fuerzas trinas el enemigo principal es el Mundo.

En *La margarita preciosa* Lope modifica la idea tradicional del Mundo vendedor en el Mercado, convirtiéndolo en el Mercader honesto que pide el justo precio por su mercadería. Es decir, que el Mundo deja al comprador la decisión de gastar o no sus talentos. Así en este auto son los tres conocidos «pícaros» los que se esfuerzan en vender. La Carne se alaba con más empeño:

> ¿Quién igualarme pretende
> si mi fuerza ejecutada
> a los demonios agrada
> y a los ángeles ofende?
>
> *(Obras..., II, p. 580.)*

vendiendo «belleza, riqueza, contento, grandeza, bizarría, gala y gallardía, convites de día» *(Ib., p. 584)*. El demonio pregona un libro en que

> todo cuanto veis pintado
> de figuras, que aquí escribo,
> doy vivo.
>
> *(Ib., p. 586.)*

No obstante, es el Mundo quien ocupa el primer lugar en el Mercado, y su popularidad va comentada por los músicos:

> A la rica tienda:
> a la rica tienda.
> Que no hay joya en el mundo
> que no se venda,
>
> *(Ib., p. 583.)*

y, a diferencia de los demás vendedores, revela la índole engañosa y la poca durabilidad de sus joyas:

> de bienes fingidos,
> a la vista ricos,
> y al pagar pobreza
>
> de bienes prestados,
> dulces al gozarlos
> y después miseria.
>
> *(Ib.)*

Vale notar aquí cómo en el siglo XVI era el pan lo que se vendía; en la época de Lope son «bienes» y demás conceptos cortesanos, como

> Honras, favores, riquezas,
> ostentaciones, opinión,
> valentía, fiestas nuevas
> y mudanzas.
>
> *(Ib., p. 584.)*

Pero como ya aconseja el Entendimiento, es cuestión de echar de ver «Quién es el que vende aquí», tarea que facilita el mismo Mundo, quien sin rodeos cotiza el precio por ejemplo de «una gran pretensión», como

> Pasos que forzosos son:
> pocos, si favor tenéis,
> muchos si os falta favor

y evalúa la Riqueza como

> mil cuidados y tristeza
> de no tenerla mayor.
>
> *(Ib.)*

Lope parece obsesionado por el concepto ambiguo del Mundo, incluso lo hace antagonista en *La adúltera perdonada,* donde éste es el amante del Alma, primero favorecido y luego desdeñado:

> MUNDO: Digo, Deleite, que soy
> venturoso enamorado;
> Favores de esposa ajena
> más se deben estimar
> que de libre o propia; ordena
> cómo podamos entrar
> en su casa.
>
> *(Ib., III, p. 25.)*

Siguiendo la tradición erasmiana, Lope ve al mundo como una gran locura, y así introduce al competidor como truhán, aunque no de apariencia bufonesca sino más bien trágica. Al maravillarse el Alma de que diga «pocas gracias», contesta:

> ¡Qué mal me has conocido!
> Siempre mis cosas han sido
> desventuras y desgracias.
> Ayer ninguna hermosura;
> que vario todos me llaman,
> y son locos cuantos aman
> mis cosas, que ésta es locura.
>
> *(Ib., p. 27.)*

En *El Pastor ingrato* vemos la relación entre el pecado, la locura y el mundo, aun desde el principio del auto, cuando el Pastor Ingrato (el demonio) y la Locura están preparando una fiesta:

> DEMONIO: ¿Quién con más alegrías
> celebrará fiestas mías,
> que la locura del mundo?
>
> *(Ib., II, p. 117.)*

En cuanto al lugar donde ha de celebrarse la fiesta, no hay limitaciones, porque, como dice la Locura:

> Mi casa es toda la tierra,
> la Locura soy; señala
> el sitio.
>
> *(Ib., p. 118.)*

En el auto de *La maya,* de Lope, vemos cómo el personaje del demonio obedece al modelo tradicional de blasfemador ultrajado y envidioso que se niega a dar regalos a la linda Maya:

> ¿Qué le he de dar? Mi impaciencia,
> y mi fuego, si va allá.
> Mi envidia, que no es poca,
> mi pena y mi tormento,
> las blasfemias de mi boca.
>
> *(Ib., p. 50.)*

Pero antes que el Demonio, ya ha salido a la escena el Mundo, el cual empieza a revelar los rasgos ambivalentes que Valdivielso y Calderón habrán de desarrollar más tarde. El Mundo cesa de ser Engaño espantoso; por el contrario, ya se advierte cierta familiaridad con él:

> CUERPO: ¡Oh, pesar
> de vos, que por ser redondo,
> nunca cesáis de rodar!
> Por esto en vos nunca dura
> de una suerte el bien y el mal.
>
> Vos sois casa de locura
> y un hospital general
> de toda mala ventura.
> ¿Sois comedia o entremés?
>
> *(Ib., p. 47.)*

Sigue una sátira al estilo del *mundo al revés,* a lo cual el Mundo mismo exclama exasperado:

> ¿Por qué, Cuerpo, a mí me dan
> la culpa de sus costumbres,
> que yo soy casa en que están,
> sin saber sus pesadumbres,
> ni cuándo vienen ni van?
> Soy tierra que Dios formó
> con plantas, para sustento
> del hombre.
>
> *(Ib.)*

Es así como la locura deja de ser del Mundo y pasa a ser atributo de los hombres, limitándose la función del mismo Mundo a la de mera casa, teatro o escenario.

Una vez que el mundo ha declarado su imparcialidad, forzosamente ha de romperse la alianza infernal. Así en *El hijo de la iglesia*, donde la causa del agravio de Satán es el Mundo:

<div style="text-align:center">

SATÁN: Yo me agravio,
Yo me ofendo, yo me afrento
......
De tí, Mundo loco,
......
¿No hicimos trabada unión
con acuerdo del Profundo,
la Lascivia, yo y tú, Mundo,
de eterna conjuración
contra la celeste esfera?

</div>

<div style="text-align:right">

(Ib.. p. 531.)

</div>

Su agravio consiste en que

<div style="text-align:center">

nueva fe ha plantado
en ti el cielo
......
Ya que esta Iglesia está en ti.

</div>

<div style="text-align:right">

(Ib.)

</div>

Es patente el cambio de significado desde que Yanguas señala como conceptos opuestos al Mundo y a la Fe, hasta que Lope admite que al mundo no se le puede culpar de la locura de los hombres y que en él puede hallar cabida todo, incluso la misma Fe.

3. *El competidor*

a) *La motivación*

Con la aparición del Alma como protagonista femenina la trama del teatro alegórico viene a enriquecerse con el argumento amoroso y el de la contienda por la posesión del Alma. En este conflicto el antagonista va a cobrar un valor más dramático y humano, y como tal gozará de más popularidad, incluso de cierta simpatía, aunque el público sabe que los motivos e intentos diabólicos por poseer al alma no son honrosos. El mismo Lope, que tantas veces expresa cierta simpatía por el sufrimiento de «sus» demonios, reconoce en *La maya* que el amor diabólico dista mucho de ser un amor auténtico:

<div style="text-align:center">

Es amor que procedió
de grande aborrecimiento,
que amor que siempre engendró
la envidia, trocó su intento,
que hoy de la envidia nació.

</div>

<div style="text-align:center">

140

</div>

> Amo al alma que aborrezco,
> mas es interés con Dios,
> a quien me opongo y ofrezco
> que no estamos bien los dos,
> por decir que le parezco.

<div align="right">(Ib., p. 43.)</div>

Así, una vez poseída el Alma, retorna el aborrecimiento inicial, como lo pinta Valdivielso, siempre implacable con el Demonio, en su *Psiques y Cupido*:

> Y que en sus brazos tiranos,
> hechos sus ojos dos fuentes,
> sus manos rasgan sus dientes
> su rostro rasgan sus manos

<div align="right">(Doce autos..., fol. 65 r.)</div>

y dice el demonio:

> Mas ha quedado tan fea
> después que Dios la dejó,
> que ya la aborrezco yo.

<div align="right">(Ib.)</div>

La contienda celosa se expresa mejor en *Obras son amores,* de Lope, donde el Príncipe del Mundo dice:

> Adonde entran mis estrellas
> no han de entrar las celestiales

y cuando el Deseo pregunta «¿Celos agora?», contesta:

> Recelos
> tan justos me dan desvelos.

<div align="right">(Obras..., II, p. 160.)</div>

b) *La guerra «bien fundada»*

A los ojos del demonio la contienda se justifica por cuanto los dos bandos tienen iguales derechos. Por esta razón, en algunas obras de Lope la derrota del demonio inspira lástima e incluso un sentimiento de injusticia, de «no hay derecho» al recobrar el protagonista su libertad sin gran esfuerzo o cuando el Alma desdeña al «amante negro» por seguir a otro mejor [20].

[20] Como ha señalado el profesor PARKER en su estudio sobre el papel teatral del demonio, existe el obvio peligro de que el público simpatice con el diablo, véase *The Theology of the Devil...*, pp. 5, 6: «If we did not know what was behind the allegory, our sympathies would be entirely with the Devil. Purely on the level of poetic drama, that is to say, the Devil appears in a heroic light, as a faithful lover who has sacrificed everything for his beloved ... The difficulty lies in the fact that if the Devil is to appear in person to woo Humanity, he must be made attractive to her and therefore to the audience.»

<div align="center">141</div>

La inequidad resalta sobre todo por cuanto el Antagonista se ha esforzado tanto por conseguir lo anhelado y ve escaparse su presa apenas aparece el capitán del bando contrario.

Lope da acertada expresión a este sentimiento de guerra justificada en *La locura por la honra,* al hacer exclamar al Príncipe de las Tinieblas:

> ¿Pues quién me ha quitado a mí
> el reino que adquirí,
> si no es el Cristo, ofendido?
> ¿No era rey del Alma yo,
> y me la quita muriendo
> por ella? Pues si la ofendo
> disculpa tengo.
>
>
>
> Mas en guerra declarada
> como ésta entre Cristo y yo,
> no es traición, Sosiego, no;
> sino guerra bien fundada.

<div align="right">(Ib., p. 634.)</div>

El Pastor Lobo, en el auto de Lope del mismo título, empieza la acción con la conocida furia diabólica al recordarse de su eterna guerra con Dios:

> desde el día
> que en batalla animosa
> mi espada poderosa
> hizo temblar de Dios la monarquía.

<div align="right">(Ib., p. 339.)</div>

Bien pronto, sin embargo, el espíritu militar se trueca en hondo sentimiento de celos y amor:

> por donde quiera que voy
> los aires tengo encendidos
> con los suspiros que doy.

<div align="right">(Ib.)</div>

>
>
> No hay amor con celos sabio,
> porque ya en el pensamiento
> anticiparé el agravio.

<div align="right">(Ib., p. 341.)</div>

Sin embargo, reanimado por el Apetito, se acuerda de la antigua rivalidad con Dios y de su propio reino en el mundo:

> No temo ninguna guerra
> ni a sus mastines recelo,
> que si El es Dios en el cielo
> yo Príncipe de la tierra.

<div align="right">(Ib., p. 342.)</div>

Valdivielso, como teólogo estricto, nunca permitirá al público enternecerse ni tomar partido con el antagonista. Al contrario, parece complacerse en pintar la horrorosa fealdad del Diablo, como por ejemplo en el *Fénix de Amor*:

> Sobre una furia infernal
> de siete horribles cabezas,
> cuyas mal peinadas crines
> son enroscadas culebras,
> cuyas bocas son de infierno,
> por su fuego y sus tinieblas;
> sus ojos, de basilisco;
> sus dientes, navajas fieras.
> Sus diez cuernos son de bronce,
> con que las gentes avienta,
> de rinoceronte fiero
> sus escamas casi eternas.
>
> *(Doce autos..., fol. 42 r.)*

Valdivielso subraya, asimismo, la desigual contienda entre Cristo y Luzbel, explicando que la ambición diabólica es en realidad un gran error fundado en la soberbia[21]. Después de sostener Luzbel que él también, como Cristo, bajó del cielo,

> También de allá bajé yo,
> y fuego también me enciende,

reta a su Adversario:

> A ti pues, hijo del hombre,
> Samaritano hechicero,
> comedor y bebedor,
> y familiar de ti mismo.
> Pido campo, y desafío,
> y si es menester, te reto
> de cobarde, de embaidor,
> de alborotador del pueblo,
> etc.
>
> *(Ib., fol. 42 v.)*

Esto dicho, se marcha sin esperar respuesta, a lo cual replica el Esposo:

> ¿Cómo no esperas respuesta
> de tu arrogancia, y tus retos?
>
> mas huir, y dar espaldas
> es de cobardes soberbios.
>
> *(Ib., fol. 43 r.)*

[21] Véase ROLAND MUSHAT FRYE, p. 22: «He is not and independent evil being set opposite an equally independent good being, and his fall from heaven comes precisely from his false claim to be just that.»

Además, el Esposo se niega a aceptar el desafío:

> No puedo con él hacerle
> que no es mi igual caballero,
> pues del cielo le arrojé,
> y le vencí en el desierto.

<div align="right">(Ib.)</div>

c) *El antagonista ante el protagonista*

Una vez comprobada la imposibilidad de una lucha entre Cristo y Luzbel, queda por averiguar la relación entre Luzbel y el Hombre.

Dramática y alegóricamente el antagonista parece hallarse en el mismo nivel del protagonista, ya que tanto el Hombre como el demonio obedecen a la misma ley: la de la unión. De la misma manera que San Juan de la Cruz, hablando de la unión mística representa a «la amada en el amado transformada» [22], puede también haber una fusión negativa del Alma y del diablo, como dice Lope en *La isla del sol:*

> De Dios un Alma dejada,
> se transforma en un demonio.

<div align="right">(Obras..., III, p. 99.)</div>

El uno ya no puede existir sin el otro: el demonio existe gracias a la flaqueza del hombre, es una proyección del Hombre pecador:

> pues me engendra
> con pensamiento, palabra,
> y obra cualquiera que peca [23].

El Hombre, a su vez, recibe de su conquistador una nueva identidad, la de vicio, bestia o loco:

> (el demonio) como quiso hacerse Dios,
> lo mismo le dijo a Adán,
> y a fe de loco que están
> muy bien medrados los dos [24].

La condición de *grandeza vuelta miseria* se aplica también al antagonista:

> Hecho del mayor privado
> el mayor aborrecido [25].

[22] Nos referimos al último verso de la quinta canción de *Noche oscura.* En su comentario al poema San Juan de la Cruz explica el último grado de amor místico como «la total asimilación a Dios». Véase *Obras de San Juan de la Cruz, doctor de la iglesia,* editadas y anotadas por el P. Silverio de Santa Teresa, O. C. D. (Burgos, 1929), II, p. 492.

[23] MIRA DE AMESCUA: *El sol a media noche,* Nav. y Corp., p. 226.

[24] LOPE: *De la puente del mundo, Obras...,* II, p. 432.

[25] VALDIVIELSO: *El fénix de amor,* Doce autos..., fol. 34 *v.*

La equiparación se escenifica mejor mediante el cambio de vestidos, lo que explica alegóricamente el cambio de ser del protagonista. Ahora bien, esta representación del estado de cosas crearía un círculo vicioso de no ser sólo una metamorfosis momentánea. Los vestidos se los puede quitar tan fácilmente como se los puede poner, y es esta circunstancia la que rompe el *impasse* a que ha llegado el conflicto. Con la llegada de Cristo o un *Deus ex machina* le quitan al protagonista las feas vestiduras. Pero ésta es la tragedia del diablo: en primer lugar, nadie viene en su auxilio para volver a ponerle a él la túnica blanca de antes, además, el éxito de sus empresas depende enteramente de los actos del Hombre. Cuando éste yerra el camino, da nueva vida al diablo. De otra parte, un «pequé» o un «cambio de parecer» puede destruir el poder del Adversario. El demonio puede «endemoniar» temporalmente, pero hay otra influencia mayor que, en el teatro alegórico, siempre sale triunfante, y es la fuerza del Bien.

Aun en los autos más antiguos el demonio ya está consciente de la resistencia del protagonista. Escuchamos en el *Auto del pecado de Adán* que el hombre tiene

> lumbre de divinidad
> en vuestra ánima esculpida
>
> libertad del albedrío
> por amar y aborrecer.
>
> *(Colección..., II, 40, p. 135.)*

Ahora, si esta libertad puede ayudar a Luzbel en la conquista del Alma,

> porque el alma racional
> apetece en infinito
> ciencia de bien y de mal,
>
> *(Ib., p. 137.)*

es también propiedad exclusiva del hombre, la cual el demonio no puede tocar:

> LUCIFER: y el libertado albedrío,
> que es muy fuerte torrejón
> y exento de pugnición
> no pudo quedar por mío;
> que aquesta es grave pasión.
>
> *(Ib., p. 142.)*

Gran diferencia ésta entre el Demonio y el Hombre endemoniado, que también queda subrayada en *La prevaricación de nuestro Padre Adán*:

> ¡En grande tristeza vivo,
> viendo tan gran crueldad!
> Muy grande agravio recibo
> que me haga Dios cautivo
> y dé al hombre libertad.
>
> *(Ib., II, 42, p. 169.)*

145

Los monólogos del demonio en este auto primitivo ya expresan las dudas y cálculos del diablo, al pesar el pro y el contra de la empresa, las posibilidades de la victoria o la derrota con cierto dejo de tristeza ante la propia impotencia. Tiene conciencia del tratamiento desigual a que está sometido desde que el hombre resultó ser el preferido:

> El, hecho de puro lodo
>
> Yo, de profunda grandeza
>
> Yo, de virtudes dotado
>
> Yo, el más alto y sublimado
>
> Yo, por sólo un pensamiento.
>
> *(Ib., p. 170.)*

Su estratagema será:

> Que la carne quiera andar
> tras su mala inclinación,
> ayudarla he yo a incitar;
> mas no la podré forzar
> que es sujeta a la razón.
> Esta es la causa que hallo
> para *dudar la victoria*
>
> *(Ib., p. 171.)* [26].

El demonio logrará la victoria; pero es una momentánea, porque en las representaciones alegóricas ésta se trueca infaliblemente en derrota final. De ahí su amargura, tristeza o rencor en el *Auto de acusación contra el género humano:*

> Pues, si el ángel que pecó,
> sin precepto es condenado,
> ¡cuánto más lo mereció
> el hombre que quebrantó
> el precepto por ti dado!
>
> *(Ib., 57, p. 472.)*

a lo cual contesta la intercesora Nuestra Señora:

> ... si el hombre pecó,
> tuvo causa aparejada
> que a pecado le indució
> el cuerpo que Dios le dio
> de materia muy pesada.
>
> *(Ib., p. 473.)*

[26] Lo subrayado es nuestro.

En términos generales, el intento de las primitivas piezas alegóricas era ante todo ofrecer explicaciones, mientras que en la época de Lope tratan más bien de detallar las implicaciones de una situación dada. Ya no importan tanto los motivos como la manera de lograr los efectos. Lo que interesa no es ya el «porqué» sino el «cómo», porque los dramaturgos barrocos dan por sentada la inclusión de la figura del diablo entre las *dramatis personae* y prefieren analizar los sentimientos y reacciones del diablo.

Ahora bien, un análisis de la «vida sentimental» del diablo puede encerrar el peligro de que tanto el dramaturgo como el público se dejen llevar de cierta simpatía por el vencido [27]. A excepción de Valdivielso, y luego Calderón, esto es en efecto lo que les ocurre a los autores barrocos, quienes parecen tomar partido por el vencido cuando nos pintan el trato desigual que recibe el antagonista y la preferencia de que goza el protagonista.

Como queda dicho, es Lope quien simpatiza más con el gran derrotado, como se observa en *El tirano castigado*:

> Para el hijo de la nada
> habrá remedio, ¿y a mí?
>
>
>
> ¿Pena eterna y llama airada?
>
>
>
> ¿Pues por qué, Autor soberano,
> me ha de faltar la aventura
> cuando le sobra a un villano?
>
> (*Obras...*, II, p. 468.)

y en *La Oveja perdida*:

> ¿Cómo el hombre más te agrada,
> si el mejor soy de los dos,
> y con pasión declarada
> le has hecho un *vice-dios*,
> y yo soy un *vice-nada*?
>
> (*Ib.*, p. 610) [28].

Sobre todo porque, según el diablo, es él quien da un tratamiento más equitativo que Cristo a cuantos quieran servirlo [29]:

> Que en lo que es pagar yo soy,
> más cierto que él, yo lo sé,
> pues él dice: yo daré;
> y yo digo: yo te doy.
> Y debe más estimar
> servirme cualquier criado,
> pues le pago de contado.
> Y esotro paga al fiar.
>
> (*Ib.*, p. 617.)

[27] Véase PARKER, *The Theology of the Devil..., passim.*
[28] Lo subrayado es nuestro.
[29] Cf. PARKER, *The Theology of the Devil...*, p. 19.

Parece que el demonio siempre satisface sus deudas, mientras que el hombre vil queda exonerado como en *Los acreedores del Hombre,* de Lope:

LUZBEL: Que cuando a Dios le debí
tan presto cobró de mí,
que le pagué de contado

......

¡Con cuán diverso rigor
me ejecutaba Miguel
las deudas de su Señor!
Pues si me quitan mi casa,
y mis bienes y destierran
¿es mucho que a quien me debe
ejecute con rigor?

(Ib., p. 204.)

......

¿Sin pagarme
saca Dios de la prisión
al Hombre? ¡Gentil razón!
¿Cómo puede Dios quitarme
mi derecho a mí, ni darme
satisfacción?

(Ib., p. 209.)

Como tantas otras veces es Valdivielso quien resume en forma por demás gráfica la imposibilidad, la paradoja, el «no-ser» barroco del antagonista diabólico en un monólogo denso y conceptista de *El peregrino:*

¿Qué es sosiego,
cuando el hombre peregrino
va por el mismo camino
que alquitrané con mi fuego?
Sube por donde bajé,
baja por donde subí.
El vendrá a ser lo que fui,
y nunca lo que él seré.

(Doce autos..., fol. 94 *v.*)

Capítulo V

LAS TRES POTENCIAS Y LOS CINCO SENTIDOS

1. Los personajes secundarios

Ya hemos visto cómo el héroe «sintético» de la representación alegórica engloba y representa a todos los demás caracteres y cómo este héroe es al mismo tiempo el campo de batalla de su propia psicomaquia [1].

A uno y otro lado tenemos los vicios y las virtudes opuestos en bandos iguales, y dentro de estos extremos se mueven las tres potencias y los cinco sentidos, siempre vacilantes o cambiando de parecer, ya sea para abrir o cerrar el paso a la entrada del Mal.

Es posible representar en forma gráfica la correlación entre los personajes secundarios con su protagonista como un eje central —el Hombre— dentro de la rueda movediza de sus tres potencias y sus cinco sentidos. La rueda, a su vez, está encerrada en un cuadro cuyos dos lados horizontales representan al Alma y al Cuerpo con sus respectivos dependientes, Razón y Apetito. En sentido vertical hay también una relación estrecha, aunque a veces hostil, del Alma con su Cuerpo, de la Razón enfrentada al Apetito, y demás calidades antagónicas (véase la figura en la p. 150) [2].

Ahora bien, mientras exista el precario balance entre los diversos componentes, las tres potencias estarán en la cima de la rueda y los cinco sentidos ocuparán el puesto inferior tal como en *Del pan y del palo* de Lope, donde las potencias personifican hidalgos y los sentidos son los «obreros groseros» [3].

En los argumentos del teatro alegórico vemos que la intención del Demonio es «trastornar el orden», y a este efecto empieza a hacer girar la rueda poniendo en marcha todo el frágil mecanismo del «compuesto de cuerpo y alma». Empieza la gran confusión de las potencias y sentidos que se encuentran en mala compañía al pisar el territorio del lado del

[1] Véase cap. I, «El personaje alegórico», p. 33.

[2] La figura no pretende ser más que un esquema. Sin embargo, esta manera de representar el mundo psíquico del Hombre parece corresponder al aspecto pictórico de la expresión alegórica y al recurso de explicar las ideas abstractas en líneas gráficas y bien definidas. Al mismo tiempo refleja la psicología aristotélico-tomista de la época según la cual el Hombre es un conjunto de contrariedades. Véase SCHRÖDER, página 71, y las obras por él citadas en la nota 10 de Melchor Cano, Suárez y López Pinciano. Véase también: W. DILTHEY, *Weltanschauung und Analyse des Menschen seit Renaissance und Reformation.* Ges. Schriften, Bd. II (Leipzig-Berlin, 1921); R. E. BRENNAN, *Thomistic Psychology, a Philosophic Analysis of the Nature of Man* (New York, 1941); ERNST CASSIRER, *The Individual and the Cosmos in Renaissance Philosophy* (New York, 1964).

[3] Véase cap. III, p. 117.

ALMA + Razón + Calidades intelectivas (virtudes)

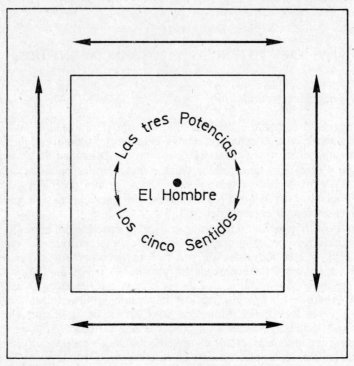

Las tres Potencias

El Hombre

Los cinco Sentidos

CUERPO + Apetito + Calidades sensitivas (vicios)

Cuerpo y del Apetito o que, al ser arrebatados en el vuelo cada vez más vertiginoso de los acontecimientos se pierden, se desvanecen o se truecan en su contrario[4] hasta que aparece el *deus ex machina* que les hace *volver en sí*.

2. *Las tres potencias*

La idea de un orden-desorden en el gobierno del hombre no se limita al teatro. Santa Teresa, al idear el castillo del Alma como una morada con muchos aposentos, exclama:

¡Qué es ver a una alma apartada de ella! [=de la luz del Sol=Dios].
¿Cuáles quedan los pobres aposentos del castillo?, ¡qué turbados andan los

[4] Véase cap. I, pp. 37-41.

sentidos, que es la gente que vive en ellos! Y las potencias, que son los alcaides y mayordomos y maestresalas, ¡con qué ceguedad, con qué mal gobierno! [5]

Damián de Vegas intitula una de sus composiciones *Coloquio entre un Alma y sus tres potencias, donde se introduce irse dellas, amotinada por el mal servicio que le hacen* (BAE, 35, p. 350), y Quevedo también, al hablar de la codicia de honores, oficios y dignidades, amonesta en *La cuna y la sepultura:*

> Oh, ¡cómo te gobiernas mal! Vayan delante los decretos del entendimiento y de la memoria; no acompañes la voluntad con los apetitos y deseos, que son apasionados.

> *(Obr. compl., p. 1199.)*

El teatro barroco se ha aprovechado de la idea de la mala compañía que la Voluntad puede escoger y la responsabilidad que el Entendimiento y la Memoria tienen de impedírselo, para representar a las tres Potencias con características bien definidas: la frívola Voluntad va asociada frecuentemente con el Deseo o el Apetito sensitivo [6]; el viejo Entendimiento desempeña una y otra vez el papel de sabio consejero, aunque él mismo pueda ser influido por opiniones erróneas o dudas subversivas [7], mientras que la pesada Memoria sólo acierta a recordar que «Polvo eres y has de ser... y en polvo te has de volver» [8], para luego caer en torpe adormecimiento.

En el siglo XVI las tres potencias no salen todavía a la escena como personajes independientes ni con caracteres definidos. Se las nombra en el epílogo del *Auto de la prevaricación de nuestro Padre Adán* a título de moralidad:

> Dióle memoria y saber,
> voluntad y entendimiento
> y razón para escoger
> conforme al propio querer,
> y escogió su perdimiento,

> *(Colección..., II, 42, p. 178.)*

o bien para contrastar la ingratitud del Hombre con respecto a los dones que Dios le ha dado:

[5] *Moradas primeras,* en *Obras Completas,* edición, manual, transcripción, introducción y notas de los Padres Efrén de la Madre de Dios, O. C. D. (Madrid, 1962), p. 349.

[6] Para la importancia filosófica de la Voluntad, véase GILSON, *L'esprit...,* cap. XV, «Libre arbitre et liberté chrétienne», pp. 284-304.

[7] *Ib.,* cap. XIII, «L'intellect et son objet», pp. 249-266. Para la relación entre el Entendimiento y la Voluntad, véase GILSON, *Moral Values and Moral Life, the Ethical Theory of St. Thomas Aquinas* (The Shoe String Press, 1961), cap. II, «Structure of the Human Act», pp. 52-79; COPPLESTON, pp. 178-179.

[8] En *La prevaricación de nuestro padre Adán, Colección...,* II, 42, p. 178.

le pusiste en gran pureza
......
le diste tal rectitud
......
le diste albedrío
......
tres potencias que le diste:
memoria, entender, voluntad. *(Ib., p. 185.)*

A causa de las controversias religiosas en la época de Lutero acerca de la potencia del libre albedrío, es con este nombre como se designa a menudo la Voluntad en el teatro alegórico. Diego Sánchez de Badajoz dedica toda una pieza a este concepto en la *Farsa del Libre Albedrío,* haciéndole protagonista que se jacta de que

Yo sólo soy de mi fuero;
en mi sí o mi no querer,
mi bien o mal merecer
ha puesto Dios justiciero. *(Recopilación..., p. 312.)*

El Libre Albedrío, que no es otra cosa que la Voluntad [9], se presenta aquí en contraste con el Entendimiento «vestido de doctor», quien le aconseja que no se case con la Sensualidad sino con la Razón:

¡Oh, qué gran generación
se engendrará, Señor mío,
si cumpliere el Albedrío
lo que quiere la Razón!
Hijos de tal perfección
resultarán de los dos
que serán hijos de Dios,
digo, hijos de adopción. *(Ib., p. 321.)*

Sin embargo, el Libre Albedrío elige a la Sensualidad a pesar de las exclamaciones del Entendimiento:

¡Qué gran descomedimiento!
.....
¡Que yerras!
......
¡Que te pierdes! *(Ib., p. 322.)*

Y, asimismo, en *Los hierros de Adán* el protagonista, después de su caída, anda

ciego de la voluntad
necio del entendimiento
la memoria en mi maldad,

(Colección..., II, 44, p. 217.)

[9] Véase GILSON, p. 293.

acompañado de sus hijos Ignorancia, Ciego Albedrío y Deseo. Interviene la Sabiduría, quien primeramente explica que la Ignorancia es en efecto el Entendimiento trocado en su contrario:

> Tú, que eras Entendimiento,
> cuando Adán iba a comer
> habías de darle a entender
> que guardase el mandamiento,

(Ib., p. 224.)

y que luego les da como compañeras a las tres virtudes teologales. En compañía de la Fe la necia Ignorancia empieza a cambiar de estado hasta que «vuelve en sí» y recobra su propia Potencia, el Entendimiento. De igual manera el Ciego Albedrío, acompañado de la Caridad, recobra la vista («Hermanos, también yo veo», *Ib.*, p. 241) y vuelve a llamarse «Libre Albedrío», y el Deseo (el que tenía la «memoria en mi maldad»), con la nueva compañera Esperanza, se trueca en «Lindo Deseo».

Aunque los cambios de nombre y de estado en este auto son algo imprecisos, ya sugieren la volubilidad de las tres Potencias según vayan bien o mal acompañadas; o recordando el esquema de la rueda dentro del cuadro, según giren por los ángulos buenos o malos del cuadro de vicios y virtudes.

El mayor peligro en que puede incurrir el Entendimiento es «dejar la Razón» para caer presa del Apetito o del deseo de saber, de ver y de «averiguar imposibles». Sobre todo en la época de la Contra-reforma, los pensamientos y opiniones erróneos, representados alegóricamente, constituyen otras tantas artimañas diabólicas para poner en marcha la «rueda», «trastornando el Universo».

La relación entre el Entendimiento y el Pensamiento va brevemente apuntada por Timoneda en su *Fuente de los siete sacramentos,* al explicar el Entendimiento:

> ¿Quién soy?: el Entendimiento,
> guiado por la razón
> propongo mil argumentos.
> Corro leguas a millares,
> combátenme pensamientos,
> paso, más recio que vientos,
> nubes, cielos, tierras, mares.

(BAE, 58, p. 97.)

Una vez que el Entendimiento deja de ser «guiado por la razón», los pensamientos pueden llevarlo a la perdición [10], y es ésta la idea que se

[10] La relación entre el Pensamiento escudriñador y la subsiguiente perdición del Alma se escenifica en *Los amores del Alma* cuando explica el Pensamiento: «(El Alma) mandábame escudriñar los cursos y movimientos del cielo, las virtudes de las estrellas, cursos y recursos de la luna. Decíame muchas y diversas veces: 'Anda, ve hasta el cielo impíreo y baja al infierno, vuelve al purgatorio, piensa las cosas pasadas y también las que están por venir; anda acá, anda acullá.' Y no se

halla desarrollada en la *Farsa del sacramento del Entendimiento niño* en la cual este «niño de poco vigor» *(Colección...*, III, 85, p. 428), mal acompañado del Deleite humano y guiado por su curiosidad

> por un monte se ha subido
> y de su tierra se aleja:
> de suerte que va perdido. *(Ib.)*

Toda la descripción de este niño presuntuoso, que se recrea en la idea de que «todo lo mundano» está sujeto «a la mano de los hombres racionales» *(Ib.,* p. 433), refleja el vuelo peligroso que ha tomado el curso de sus pensamientos:

> que todo mi regocijo
> es de los cielos tratar.
> En esta especulación,
> en esto soy recreado,
> y allá vuela mi cuidado [11].

En esta farsa vemos expresada por primera vez la relación entre las tres Potencias como un parentesco:

> ENTENDIMIENTO: Ya tú sabes que es mi padre
> Memoria, y él me engendró;
> y cuando me concibió
> la Voluntad, que es mi madre,
> cierto, Géminis reinó.
>
> *(Ib.,* p. 430.)

La pérdida del Entendimiento sirve para subrayar la interdependencia de las tres potencias:

> VOLUNTAD: Vamos, que yo soy perdida
> si no podemos hallarle.
> MEMORIA: ¿Qué será de mí sin ti?
> VOLUNTAD: ¿Sin él qué he yo de hacer?
> MEMORIA: Hijo, que pierdo mi ser.
> Pues tú, ¿qué harás sin mí,
> sino llorar y perecer?
>
> *(Ib.,* p. 435.)

podía sufrir. Y ahora ha tomado otros amores nuevos con el Perturbador Sagaz, que lo primero que sacó en partido fue que me echasen al prado, porque no pensase en las cosas del cielo.» *(Three Autos...,* p. 112.)

[11] Jorge de Montemayor explica de la misma manera el peligro de la curiosidad del Entendimiento en su *Auto segundo:*

> que yo siendo entendimiento
> humano, si me pregunto
> algo de esto estoy difunto
> y estoy tan fuera de tiento
> que aún no alcanzo el menor punto.
>
> *(Three Autos of Jorge de Montemayor,* p. 973.)

a lo cual añade la Voluntad una lamentación bien maternal:

> Yo te solía acallar,
> pero no tendría por malo
> ahora oírte llorar.

<div align="right">(Ib., p. 436.)</div>

Finalmente, es la Sabiduría quien como *deus ex machina* halla al Entendimiento desmayado y a fuerza de dulces razonamientos restituye el orden y la armonía.

Más común que la relación armoniosa entre las Potencias es una marcada desavenencia entre las tres, echándose unas a otras la culpa de haber errado el camino, o disputando entre sí con opiniones contrarias. En *Los cautivos libres,* de Valdivielso, la Voluntad se defiende de la acusación de que fue ella

> la que nos perdiste
> que antojadiza quisiste
> comer la fruta homicida

al recordarles

> que presté consentimiento
> al altivo Entendimiento,
> que es perdido por saber.

<div align="right">(Doce autos..., fol. 23 r.)</div>

Del mismo modo que en el *Auto del Entendimiento niño,* en este auto es el Entendimiento el más flojo de los tres, aunque se opone a los deseos de la Voluntad, la cual quiere buscar a Dios:

> Entretente divirtiendo,
> amando humanas bellezas,
> gustos, honores, riquezas,
> que son cosas que yo entiendo.
> Que siempre al discurso mío,
> Dios por algo se le va.

<div align="right">(Ib., fol. 23 v.)</div>

La Voluntad insiste, sin embargo, en ir a buscar el Castillo de la Fe, pero, de paso, encuentra a la Duda, ese «mal andante caballero» que se acoge a la Potencia más susceptible, el Entendimiento, para penetrar en el Castillo de la Fe:

> DUDA: Entréme disimulada,
> cosida al Entendimiento,
> adonde quedar intento,
> si puedo, desengañada.
> Invisible pude entrar
> adonde averiguaré
> este misterio de Fe,
> difícil de averiguar

<div align="right">(Ib., fol. 28 r.)</div>

<div align="center">155</div>

Asido por la duda, el Entendimiento anhela «escudriñar imposibles»:

> Yo confieso que deseo
> saber, y que lo procuro,
> más que estar siempre a lo oscuro
> creyendo lo que no veo.
> Que no lo puedo llevar,
> que no lo puedo sufrir,
> dudar tengo, y argüir
> y arguyendo averiguar.
>
> *(Ib.,* fol. 28 *v.)*

El problema del Entendimiento dudoso es que «quiere ver», mientras que de los cinco sentidos el que mejor le conviene no es la Vista, sino el Oído [12], y así, una vez acompañado del sentido apropiado, puede seguir los consejos de la Inocencia, que son:

> dos cositas no más,
> creer y obrar, es la una
> y otra, comer y callar.
>
> *(Ib.,* fol. 29 *r.)*

Otra escenificación de los intereses opuestos entre la Voluntad y el Entendimiento la vemos en *La Margarita preciosa,* de Lope. Esta vez, sin embargo, es la potencia de la Voluntad la que, en su frivolidad, se deja guiar por el Apetito y es el Entendimiento razonable quien quiere desengañarla. El Entendimiento es piloto de «aquella nave extranjera» en que el Hombre navega «con viento suave» por «el mar de la vida» *(Obras...,* II, p. 581):

> El piloto Entendimiento
> en la bitácora viene;
> Hermosa nave, si tiene
> ¡su potencia el regimiento!
>
> ¿Pues no ves que la Razón
> lleva el timón y la guía?
>
> *(Ib.)*

Por contraste, la Voluntad, en su papel de criado, se queja amargamente de su condición supeditada:

> No sé ¡pardiéz!, siempre ando
> cercada por todas partes
> de diferentes contrarios.
> Para traerme sujeta
> me ha puesto el Hombre, mi amo,
> en hábito labrador;
> su razón sirvo y no hablo.
>
> *(Ib.,* p. 582.)

[12] Véase pp. 167-169.

Una vez desembarcados visitan la rica tienda del Mundo, donde el Entendimiento «se precia de mirar libros» *(Ib.)*, mientras que la Voluntad se halla embelesada por las joyas y busca «algo que comamos» *(Ib.,* p. 583). La caracterización de la Voluntad permite una comparación con la del Cuerpo bobo y hambriento, y, como éste, se rebela contra toda autoridad. Así increpa al Entendimiento: «En todo falta ponéis... vos sois necio con exceso» *(Ib.),* a lo cual replica el Entendimiento, explicando la flaqueza de la Voluntad:

> ¡Ay, Voluntad!, ¡qué dispuesta
> estás a cualquier engaño!
> Presto verás en tu daño
> lo que vale y lo que cuesta.
> No en balde te puso el hombre
> el hábito de villana.
>
>
> Apetito intelectivo,
> Voluntad, te has de llamar;
> que aquí no has de ejecutar
> lo que tienes sensitivo;
>
>
> Que no te muevas querría
> con apetito imperfecto,
> donde te lleva el objeto
> de la opuesta fantasía.
>
> *(Obras...,* II, p. 583.)

Los verbos de movimiento *mover* y *llevar,* el contraste entre los adjetivos *intelectivo/sensitivo* [13], que culminan en la *opuesta fantasía,* todo junto evoca, otra vez, la imagen de inconstancia, imperfección y mudanza de las tres potencias.

Nos encontramos con un argumento parecido en *El viaje del Alma,* también de Lope. Las tres Potencias tienen que ayudar al Protagonista a decidirse por uno u otro camino. Ahora es el Alma quien tiene que escoger entre la Nave del Deleite y la Nave de la Penitencia. El argumento sirve para subrayar la superioridad de la Voluntad sobre las demás potencias y al mismo tiempo su irresponsabilidad en esta función:

> Si tú, como superior
> esfera, puedes mover
> a lo que es parte inferior,
> y al apetito traer
> a que elija lo mejor,
> embarca al Alma y la guía
> por la más segura vía.
>
> *(Ib.,* p. 7.)

[13] Para una discusión del Apetito sensitivo y el Apetito intelectivo, véase COPPLESTON, pp. 179-180.

Pero la irreflexiva Voluntad aconseja:

> Id, Alma, como queráis,
> pues que Dios os dio albedrío, *(Ib., p. 6.)*

acallando a la pesada Memoria con las palabras:

> Que, sin vos y vuestra historia,
> se acuerda el Alma de Dios. *(Ib.)*

Con razón comenta la Memoria:

> Bien vi yo que haber quedado
> atrás el Entendimiento,
> te hizo a ti deslenguado. *(Ib.)*

El Demonio, piloto de la nave del Deleite, se dirige primero a la Voluntad, quien se rinde gustosamente con un «Ya me inclino a vos», y desembarazándose de la Memoria invita al Alma y a su Voluntad a embarcarse:

> Dejadla [i.e., la Memoria] y entrad las dos,
> Engaño, cántale un poco;
> Apetito, dale sueño;
> Vuélvele, amor propio, loco. *(Ib., p. 9.)*

Así se rinde el Alma, en compañía de su loca Voluntad, al quedarse atrás el Entendimiento y la Memoria. Desde la orilla sólo pueden gritar las potencias abandonadas que «vendrá la muerte a los ojos» *(Ib., p. 11)* y que «vas como caballo, ciega, que no sabes dónde vas» *(Ib.)* y que «el demonio te anega» *(Ib.)*. La Voluntad y el Alma, en efecto, corren el riesgo de hundirse entre las olas, volteando en el vértice diabólico hasta que la nave de la Penitencia, con Cristo como Capitán, viene a restablecer el equilibrio y hace desaparecer de la nave del Deleite «todos cuantos la ocupan, menos el Alma y la Voluntad» *(Ib.)*.

En *La oveja perdida*, de Lope, es otra vez la Voluntad quien lleva al Alma a su perdición, aunque la Memoria le recuerda su responsabilidad como microcosmos o «breve suma». Aunque el Alma reconoce sus muchas obligaciones se excusa diciendo:

> mas mi apetito travieso,
> ya es señor de mis pasiones. *(Ib., p. 615.)*

Vuelve a recordarle la Memoria que «Tu esclava es ya la Razón» *(Ib.)*, a lo cual contesta el Alma:

> Señora, es mi Voluntad:
> Determinada está y llama
> a buscar gusto y holgura. *(Ib.)*

La Potencia de la Voluntad ha dejado a la Razón para abandonarse al

«travieso Apetito» de los deleites corporales, acto que llevará al desequilibrio, desorden y ruptura de la frágil estructura del compuesto de Cuerpo y Alma, del microcosmos, o sea «de cuanto el Cielo y tierra suma»: el Hombre.

Si bien las potencias no desempeñan papel decisivo en la perdición del Protagonista, muchas veces se las nombra precisamente por su estado caduco, como en *La serrana de Plasencia,* de Valdivielso, cuando la flaca Razón describe al Esposo la lamentable condición en que ha hallado al Alma, salteadora de caminos:

> Yo, como la quiero bien,
> salí en su busca, aunque enfermo;
> mas halléla tan perdida,
> que fue mucho conocerla.
> Tomárame por la mano,
> y llevárame a su cueva:
> halléla llena, ¡ay de mí!,
> de la gente que saltea.
> Encontré al Entendimiento
> entre ignorantes tinieblas,
> muy caduca la Memoria,
> la Voluntad muy ramera.
>
> *(Doce autos...,* fol. 107 *r.)*

La descripción prosigue con una enumeración de las virtudes muertas o incapacitadas y, por contraste, de los vicios, muy activos e «hinchados».

3. *Los cinco sentidos*

La victoria del demonio depende, en alto grado, de la susceptibilidad de los cinco sentidos a los encantos diabólicos[14]. Es esta idea la que ha expuesto Felipe Sánchez en su *Auto a nuestra Señora del Pilar,* en el cual el Furor, mandado por Luzbel, sale a cautivar al Hombre por medio de sus cinco sentidos:

> Hoy, pues, en aquesta estancia,
> verá el hombre por mi industria
> encantos de mi poder
> donde a su idea confusa
> finjidos montes le ofrezca,
> y apacibles espesuras
> que a su devoción divierta
>
> *(Auto sacr. y al nac.,* p. 265.)

[14] Una primera muestra de una batalla contra los cinco sentidos la encontramos en Filón de Alejandría. Su *de Abraham* es una interpretación alegórica de Génesis XIV: Los cuatro reyes que luchan contra Bera, rey de Sodoma, y sus cuatro aliados, son representados como las cuatro pasiones que atacan a los cinco sentidos. Por fin interviene la Razón personificada en Abraham. Véase MORTON W. BLOOMFIELD, *The Seven Deadly Sins* (Michigan State College Press, 1952), p. 63.

o, según la estratagema de Luzbel:

> y a los sentidos del hombre
> hará tal guerra mi furia,
> que lo que más le deleite,
> sea lo que más le asusta.
>
> *(Ib., p. 269.)*

No le cuesta al Furor ningún trabajo cautivar a los sentidos:

> Infelices prisioneros,
> que a la cárcel del furor
> os conduce aquese horror
> limitando vuestros fueros.
>
> *(Ib., p. 271.)*

El Hombre, sin sentidos y medio muerto, implora al Demonio:

> si me embargas los sentidos,
> el ánimo desfallece
>
> *(Ib., p. 272.)*

a lo cual añade triunfalmente el demonio:

> Ya sin sentidos el Hombre
> neutral ni vive, ni muere,
> y está incapaz de remedio
> él que no siente que siente.
>
> *(Ib.)*

Sin embargo, los sentidos mismos, dejados en libertad, tampoco defienden al protagonista, al contrario, son tan volubles como las tres potencias, y parecen más amigos de la *trinidad infernal,* especialmente del Mundo, que partidarios de la causa del Hombre[15]. En el *Auto segundo al santísimo sacramento,* de Juan de Luque, los cinco sentidos tratan de consolar al Hombre con los bienes del Mundo, ya que ha perdido el Bien del Cielo:

[15] En ese caso los sentidos están «en el mundo entretenidos», tal como los sentidos de la protagonista en *Las ferias del Alma,* de VALDIVIELSO:

> Todos los cinco sentidos
> la cercan alrededor,
> en su gusto entretenidos
>
> *(Doce Autos...,* fol. 89 *r.)*

Véase las diversas representaciones emblemáticas de la época, en particular las que pintan los cinco sentidos como capitanes en una nave de Locura como en la obra de JEAN DROUYN: *La grand nefs des folles, Composée suyvant les cinq sens de nature...,* etc. (Lyons, 1583), citado por SAMUEL C. CHEW, *The Pilgrimage of Life* (Yale University Press, 1962), figuras 133-138.

VISTA: Haré que goces el bien
de saber qué es hermosura
y qué es bella compostura,
beldades gloria te den.
...... *(Divina poesía..., p. 519.)*

OÍDO: Yo ofrezco con la armonía
de las músicas del suelo
darte en la pena consuelo
y en la tristeza alegría
...... *(Ib., p. 520.)*

OLFATO: Yo que conozcas haré
del Ambar la gran virtud
...... *(Ib.)*

TACTO: Yo haré que con ricas manos
toques riquezas del suelo
...... *(Ib., p. 521.)*

GUSTO: Pondré un apetito en ti
de mil diversas comidas
 (Ib., p. 522.)

hasta que la Prudencia les exhorta:

que a la parte sensitiva
dejes, y a la intelectiva
comuniques tu provecho *(Ib., p. 524.)*

recordándonos los aspectos opuestos de la Razón y del Apetito en la «compostura» del Hombre.

En muchos respectos, los sentidos se comportan de igual manera que las tres potencias, es decir, que son arrastrados por los acontecimientos y por «móviles infernales», y de tal manera toman parte en la rebeldía del *pequeño mundo del Hombre,* como dice el protagonista en *La privanza del Hombre,* de Lope: «contra mí todos mis sentidos fueron», a lo cual aconseja el Rey: «no te turbes, vuelve en ti» *(Obras..., II, p. 600).*

Tal como ocurre entre las tres potencias, existe una rivalidad entre los sentidos sobre cuál de los cinco sea superior a los demás. En el campo físico lo es el Tacto [16], como explica Felipe Sánchez en su *Auto a nuestra Señora del Pilar:*

Pues bien si en ello se mira:
jamás éste falta al hombre,
hasta que pierde la vida,
y esta realidad no tienen
Gusto, Olfato, Oído y Vista,
pues puede faltar cualquiera,
sin que de vivir le impida

(Aut. sacr. y al nac., p. 272.)

[16] Véase el verso que acompaña al grabado del Tacto en el libro emblemático de THOMAS JENNER: *A Worke for none but Angels and Men* (ca. 1655):

When Hearing, Seeing, Tasting, Smelling's part:
Feeling (as long as Life remains) doth last,

citado por C. S. CHEW, p. 194.

Sin embargo, en el campo espiritual, la pugna por la supremacía se limita más bien a la vista y el oído, sobre todo en cuestiones de fe, y muy particularmente con respecto al dogma de la transustanciación. Es de hombre prudente el no fiarse demasiado de la vista, que es radicalmente opuesta a la Fe y hasta la amenaza de continuo, ya que suele ser desviada por falsas apariencias.

Es lo que dice Montalbán en *Las santísimas formas de Alcalá,* al presenciar un milagro el bandolero Andrés:

> Y así no lo quiero ver
> ahora, porque no quiero
> que digan después los ojos,
> con la codicia del premio
> que debo a ningún sentido,
> lo que sólo a mi Fe debo. *(Nav. y Corp.,* p. 203.)

La mención del premio evoca la metáfora de la competencia en el juego, y es así, en efecto, como vemos a los cinco sentidos salir a un certamen de ballesta en la Loa que precede a *Las bodas entre el Alma y el Amor divino,* de Lope:

> Salieron desafiados
> cinco Ballesteros diestros,
> para tirar en un blanco
> puesto de un terrero en medio.

Todos yerran el blanco:

> (la vista) erró el tiro, y quedó ciego
>
> (el oír) quedó sordo, y no vio más
> que supuesto que *se ha hecho*
> *por el oído la Fe*
> no le tuvo en este tiempo.

Por fin aparece la Fe misma, la cual

> tiró y dijo el Blanco es Dios. *(Obras...,* II, p. 20)[17].

a) *El Oído y la Fe*

El que «se ha hecho por el oído la Fe» (véase la cita de arriba) sirve de inspiración para más de un argumento en el teatro alegórico, como dice el interlocutor *Faunus* en la pieza escolar *Examen Sacrum:*

> ¿y aquello del *Sentimiento*? Debe de ser cosa de los cinco sentidos: y apostemos que todos yerran, si no es el Oído. Oh, ¡qué chapado auto hicimos de esto un día!
>
> *(BAE,* 58, p. 134.)

[17] Lo subrayado es nuestro. Véase G. CIROT, «L'allegorie des tireurs à l'arc», *Bulletin Hispanique,* 1942, pp. 171-175.

Esta relación entre el Oído y la Fe ya la hallamos expresada, entre otros, en el *Adoro Te,* himno sacramental de Santo Tomás[18]:

> Visus, tactus, gustus, in te fallitur,
> sed auditu solo tuto creditur.

Conviene señalar aquí que este himno alude al misterio de la Eucaristía, y es en este sentido como los dramaturgos del teatro alegórico representan la supremacía del Oído sobre los demás sentidos, como dice Lope en *Del pan y del palo:*

> Daré pan a los sentidos
> aunque tan groseros son
> que los pone en confusión;
> y a no ser por los oídos
> a quien deben esta fe,
> pensarán que Pan es pan
> donde accidentes están. (*Obras...,* II, p. 232.)

Hay todo un auto alegórico que desarrolla esta idea en un juego al escondite, donde los cinco sentidos tienen que hallar al Amor escondido y disfrazado de pan[19]. Se trata de *la Santa inquisición,* de Lope (?), en la que los cinco sentidos son

DIEGO SÁNCHEZ DE BADAJOZ en su *Farsa de Isaac* lo glosa de la siguiente manera:

> El ver, gustar y el oler
> y aun el palpar de la mano
> no lo habéis de creer,
> sino siempre habéis de tener
> la fe del oído sano (*Recopilación...,* p. 394.)

y, refiriéndose más explícitamente a la Eucaristía:

> Ver, gustar, palpar y oler,
> todos reciben engaño,
> tan sólo queda sin daño
> la fe, que viene del oír.
> Quien a Dios ha de tragar
> éntrele por los oídos,
> que El lo dice, no ha de engañar. (*Ib.,* p. 399.)

[18] Este himno, a su vez, se inspira en la Biblia...
[19] La íntima relación entre el Amor y la Eucaristía se halla expresada por VAL-DIVIELSO en *Los cautivos libres:*

> Todas [las orejas] me parecen pocas
> para oír, o fe sagrada
> tu doctrina nunca errada
> con que a amarte nos provocas.
>
> *(cantan):*
> Oído para no errar, no hay más
> que hacer que oír y creer
> creer y obrar
>
> (*Doce autos...,* fol. 26 r.)

> los familiares
> que le sirven de ministros
> al Alma, porque los tiene
> sólo para su servicio. *(Ib., p. 153.)*

Pero durante la larga noche los ministros tienen sueño y, para que no se adormezcan, el Amor inventa un juego:

> Yo me quiero disfrazar:
> a esconderme, amigos, voy.
> Quien dijere dónde estoy,
> la guirnalda ha de ganar.
> El Juez ha de ser la Fe.
>
> *(Ib., p. 155.)*

Cada uno de los cinco sentidos confía en llevarse el premio:

> Tacto: Cuanto yo tocare, es cierto
> que ocultarlo no podrá;
>
> Oído: La segunda vista soy,
> la vista soy de los ciegos; *(Ib.)*
>
> Gusto: Venceré, si están unidos
> en mis poros dos sentidos
> siendo el Olfato y el Gusto.
>
> *(Ib., p. 156.)*

A la Vista le toca ser la primera en probar la suerte:

> Aunque laberintos sean
> como de Creta se dice,
> te he de hallar,

pero no acierta:

> No está aquí; pero la voz
> que me dio el Amor divino,
> por aquella parte vino,
> hiriendo el aire veloz.
>
> solamente he visto pan
> sólo vino he visto allí;
> engañarme no he podido,
> pues he podido mirarlo.
>
> *(Ib.)*

Igual cosa le pasa al Gusto:

> Nada he visto, sólo pan
> sólo vino gusto y huelo,

y al Tacto:

> No le hallo, o yo estoy loco
> o a los cielos se ha volado;
> pan solamente he tocado:
> sólo vino es lo que toco.
>
> *(Ib.)*

Por fin es el Oído quien, sin haber buscado, implora al Juez que se lo diga:

> Hermosa y divina Fe,
> pues soy la puerta por donde
> vida al Alma tu voz da,
> dime dónde Amor está,
> dime dónde Amor se esconde.
> Franca puerta te daré,
> siempre para entrar al Alma;
> haz que yo gane esta palma,
> no me niegues esto, Fe.
>
> *(Ib., p. 157.)*

La Fe, en efecto, le habla al oído:

> Disimula, que en secreto
> te he de decir dónde está.

Gracias a esta duplicidad es el Oído quien se lleva la palma admitiendo, empero, que fue con la ayuda de la Fe, como lo resumen los músicos:

> Escondióse Amor divino:
> Hallóle sólo quien fue
> avisado de la Fe.
>
> *(Ib.)*

De que la supremacía reside en el Oído tenemos amplia ilustración en la voz popular, por ejemplo en el *Cancionero de Montesino,* de 1505, en que se *Alaba el sentido del Oír, sobre los otros cuatro sentidos en la Hostia*:

> ¡Oh, benditos los oídos
> que de tal Fe se guarnecen;
> no engañados ni vencidos,
> como los cuatro sentidos
> que a la Hostia desfallecen!
> Así que, el oír está
> en lo cierto por la Fe,
> que por él entra y se va
> al corazón que le da,
> en que esté.
>
> *(BAE,* 35, p. 403.)

En el códice de autos viejos figura una Farsa enteramente dedicada a

este tema, la *De los cinco sentidos*. Como tantas otras farsas antiguas, el argumento se reduce más bien a un debate, en este caso acerca del peligro de dudar en el dogma de la transustanciación:

VER: Yo que alcanzo a conocer
todo aquello que es visible
¿cómo no alcanzo aquí a ver
más que el pan sin otro ser?
Y es Dios incomprensible
......

FE: Que es tan grande maravilla
que es verdad, según se prueba,
creerse de sólo oírla,
sin dudarla ni argüirla,
que la Fe de fe se ceba.
......

OÍR: Por eso, vos y yo, Fe,
estamos bien avenidos.

(*Colección...*, III, 79, p. 317.)

b) *La Vista y la ceguedad*

Puesto que el sentido de la Vista se relaciona con el problema de la percepción, las falsas apariencias y el Engaño de sí mismo, el que no ve claro es metafóricamente ciego y su Pecado la ceguedad. Aunque en la *Farsa del Engaño* no salen como interlocutores los cinco sentidos, el Engaño es aquí, en efecto, una ceguedad y los engañados quedan como ciegos, como dice la loa:

Trata del Conocimiento
que le trae ciego la Duda
...... (*Ib.*, 77, p. 276.)
mas divina Providencia
le da ayuda muy cumplida.
Dale vista con que vea.

(*Ib.*, p. 277.)

No sólo se queda ciego el Conocimiento al asociarse con la Duda, sino que también se vuelve mudo:

que le han el habla quitado,

(*Ib.*, p. 286.)

y, al igual que el soldado herético en *El Castillo de la Fe,* sólo puede proferir un sordo «mu-mu-mu» hasta que la Duda queda firmemente atada.

La ceguedad puede también significar «novedad», como en *Las cortes de la iglesia*. Esta novedad consiste en las opiniones

que por ahí ha predicado [Lutero]
por los ocultos rincones

(*Colección...*, IJI, 68, p. 139.)

166

y las Cortes tienen la función de un Centro de Información:

> Por eso, si alguno está
> con esta tal ceguedad
> dañado dentro en su pecho
> [que] llegue, que muy satisfecho
> sin ir de aquí le será.
>
> <div align="right">(Ib.)</div>

Dado que el Engaño es aquí una ceguedad, los convocados son invitados a «ver»; se les enseña la Hostia y todos salen desengañados y videntes.

A la inversa, y recordando la deficiencia y el peligro inherentes a la visión del ojo corporal, la misma Fe va representada en *El hijo de la iglesia,* de Lope, como

> una ciega
> que está recitando el credo
> de aquesta iglesia a la puerta

y es ella quien:

> llama ciego al querer ver
> que los ojos son creer
> a oscuras para acertar
>
>
>
> manda que no vea y crea.
>
> <div align="right">(Obras..., II, p. 532.)</div>

Es así como, en la *Farsa del sacramento de Adán,* la Fe le pone una venda en los ojos al Apetito Racional y éste, después de muchos razonamientos insolentes, acaba por someterse al dogma de la transustanciación:

> FE: Pues, ahora has de ir vendado
> los ojos, que así conviene
> porque Aquél que fin no tiene
> has de servirle atapado.
>
> <div align="right">(Colección..., IV, 91, p. 12.)</div>

La deficiencia de la Vista es la razón de que la Gracia se niegue a enseñar a la Fe «lo que trae» en *Los amores del Alma*:

> GRACIA: Porque no pierdas el mérito de ti misma, que es creer lo que no veis, y por eso viene el Príncipe de la Luz encubierto por que merezca más el Alma.
>
> <div align="right">(Three Autos..., p. 117.)</div>

> FE: Ya que no quieres que las vea, bien permitirás que las oiga nombrar, pues sabes que la Fe ha de entrar por los oídos.
>
> <div align="right">(Ib., p. 118.)</div>

Una aclaración en la aparente contradicción entre el ver *a lo humano*

y el ver *a lo divino,* entre la Vista que oye y el Oído que ve, entre el En-
tendimiento ciego y la Duda desengañada la encontramos en *Los cautivos
libres,* de Valdivielso, título que por su misma paradoja resume el tema en
cuestión. La interrelación de las potencias y los sentidos, tan retorcida y
enredada al principio, llega a dar su nota armoniosa al final después de
muchas variaciones y combinaciones sorprendentes. En el castillo de la Fe
viven prisioneros los cinco sentidos. La Vista se confiesa cautiva de la Fe
y, asimismo:

> Gusto, Olfato, Tacto, Oído,
> son de la Fe prisioneros;
> esperando su rescate
> dichosamente contentos.

(Doce autos..., fol. 24 *v.)*

Es a este castillo a donde se encaminan la Voluntad (para buscar a la
Fe) y el Entendimiento (para ver). A su llamada sale la Fe acompañada
del Oído y de la Vista, «ésta con un velo delante», y dice la Vista:

> Porque vea
> el Oído, no veo yo;
> él ha de ver, que yo no,
> que él ve, para que yo crea,

(Ib., fol. 26 *v.)*

y la Fe asigna las funciones:

> Tú, Voluntad, has de amar;
> tú, Entendimiento, creer;
> y tú, Memoria, acordar
> lo que los dos han de hacer.

(Ib., fol. 27 *r.)*

De esta manera se asocia la Voluntad con la Vista y el Entendimiento acom-
paña al Oído[20], mientras que la Inocencia comenta:

> que escudriñar imposibles
> es subir para caer.

(Ib., fol. 28 *r.)*

[20] LOPE también alude, de paso, a la asociación del Oído y el Entendimiento en
La locura por la honra:

> ¿no ves que por los oídos
> entra, Entendimiento, el agua
> de la Inspiración divina,
> que tantos incendios mata?

(Obras..., II, p. 638.)

Con la entrada del Redentor se realiza el rescate de los cinco sentidos y «cáese el velo de los ojos a la Vista». Es ésta quien acaba por aclarar la paradoja del ver=no ver, al decir:

> Dichosa la oscuridad
> donde la Fe me ha tenido;
> pues me sacáis a lo claro,
> pues me sacáis a vos mismo.
> Dichosos ojos cerrados,
> que en estrellas convertidos
> lo que dejaron de ver
> verán edades de siglos.

(Ib., fol. 32 r.)

169

Capítulo VI

LOS VICIOS Y LAS VIRTUDES

Huelga decir que el cristianismo considera la vida virtuosa como una perpetua lucha contra las fuerzas del Mal [1]. Sin embargo, para una primera interpretación alegórica de esta convicción tenemos que remontarnos a Filón de Alejandría, el sabio judío que se esforzaba por establecer la armonía entre las Sagradas Escrituras de los judíos y la filosofía griega, recurriendo a la interpretación alegórica de la Biblia.

Filón así da interpretaciones alegóricas a los cinco libros del Pentateuco y, lo que es más interesante para nosotros, interpreta al Génesis XIV como una batalla entre las cuatro pasiones y los cinco sentidos [2].

El tema del *bellum intestinum* lo volvemos a encontrar en Tertuliano [3], en el Corpus Hermeticum XIII [4], en Orígenes [5] y, finalmente, en Prudencio, quien en el siglo v da forma literaria al conflicto interpretándolo alegóricamente como una batalla entre siete vicios y siete virtudes en su poema *Psychomachia,* que tanta influencia ha tenido en el Renacimiento europeo [6].

Este conflicto generalmente se reducía a una confrontación entre dos bandos opuestos y, aunque se entiende que el campo de batalla es el Hombre, éste rara vez tomaba parte activa en la lid, hasta que, en el siglo XII, Alanus Ab Insulis, en su *Anticlaudianus,* de hecho lleva a la escena al Hombre como luchador activo en la lucha final. La importancia de este poema no radica, principalmente, en el hecho de ser una continuación de la *Psychomachia* de Prudencio, sino en que es representativo del nuevo humanismo del siglo XII y como tal precursor del interés por el Hombre mismo [7].

El nuevo papel alegórico del Hombre como centro de acción irá transformando la disposición y jerarquía de los vicios y las virtudes. El Hombre se encuentra solo y desamparado ante los ataques de los vicios, mientras que las virtudes dejarán al Hombre la difícil tarea de defenderse a sí

[1] Efesios VI, 10-18. C. S. Lewis, *The Allegory...,* pp. 59-61, observa que los griegos, v. gr. Aristóteles, no consideraban el conflicto interior como parte íntegra de la vida moral. En cambio, los moralistas que vivían bajo el Imperio Romano, v. gr. Séneca, Epícteto, Marco Aurelio y Tertuliano, estaban muy conscientes de un *bellum intestinum.*

[2] Véase Taylor, *The Classical Heritage...,* pp. 98-102; Pépin, pp. 231-242, y nuestro cap. V, p. 159, nota 14.

[3] *De patientia* V; *De spectaculis* XXIX.

[4] Tratado XIII, 7-10.

[5] *In librum Jesu nave,* homilium XII, citado por Bloomfield, p. 52.

[6] Lewis, pp. 66-73. Véase también: Adolf Katzenellenbogen, *Allegories of the Virtues and Vices* (London, 1939); Allison Tempe, «The Vice in early Spanish Drama», *Speculum,* XII, 1937, pp. 104-109.

[7] Lewis, pp. 98-105.

mismo y sólo aparecerán de vez en cuando para recordarle su deber y responsabilidad.

En el siglo XIV sale a luz un libro ricamente ilustrado, el *Pèlerinage de la vie humaine,* de Guillaume de Deguileville, que relata cómo el Peregrino experimenta toda clase de encuentros y ataques de virtudes y vicios, verdadera historia de aventuras que pudiera considerarse como el modelo de los argumentos en las moralidades medievales, de las cuales la Europa del Norte nos brinda el famoso *Elckerlijck, de Spieghel der Salicheit* [8].

Mientras tanto, no faltan en el medioevo español ejemplos de alegorías en que los vicios y las virtudes desempeñan un papel destacado. Nos referimos, entre otros, al *Libro de Aleixandre,* donde a la entrada del Infierno se hallan los vicios acompañados de sus aspectos más salientes [9], a la conocida Batalla entre Don Carnal y doña Cuaresma en el *Libro de Buen Amor* [10], al *Decir de las Virtudes,* de Francisco Imperial [11]; al *Debate de la Razón contra la Voluntad,* de Juan de Mena [12], y al *Gracia Dei,* de Jerónimo de Artes [13].

Ahora bien, lo que llama la atención en toda esta literatura de vicios y virtudes es la gran flexibilidad en cuanto al número, orden y descripción de los vicios que atacan a las virtudes, vacilación que todavía se presenta en el primitivo teatro alegórico español.

Desde un principio tenemos que dar por sentado que en la Edad Media primero se confundían y luego se usaban sin distinción los términos *pecado mortal* y *pecado cardinal* [14]; que los *pecados cardinales* son la misma cosa que los *vicios principales,* y que no hay diferencia entre *pecado* y *vicio* [15].

El número de los pecados cardinales fluctuaba entre seis, ocho o diez, e incluía los más variados vicios y defectos hasta que San Gregorio, en su *Moralia,* determina el número en siete y establece que son «Superbia, Ira, Invidia, Avaritia, Acedia, Gula y Luxuria». Santo Tomás [16] varía ligeramente el orden y pone como último en la lista a la Acedia (Pereza) [17].

De otra parte, conviene señalar que es imposible trazar paralelos antitéticos entre los vicios y las virtudes, puesto que el número siete de las cuatro virtudes cardinales, sumado a las tres teologales, tiene origen e historia distintos a los de los siete vicios principales.

[8] *Ib.,* pp. 264-271. TUVE, pp. 145-219. Véase también: J. PRINSEN, *Handboek tot de Nederlandsche Letterkundige Geschiedenis* (La Haya, 1920), pp. 154-160.

[9] Versos 2345-2411. Véase IAN MICHAEL, *The Treatment of Classical Material in the «Libro de Aleixandre»* (Manchester, 1970), pp. 263-266.

[10] *Libro de Buen Amor* (Madrid: CC., 1967), II, pp. 76-97.

[11] En *Cancionero de Baena,* núm. 250. Véase POST, pp. 169-171.

[12] En *Cancionero castellano del siglo XV,* ordenado por R. Foulché Delbosc. Véase POST, pp. 240-241.

[13] En *Cancionero general,* núm. 937. Véase POST, p. 270.

[14] Véase BLOOMFIELD, pp. 43-44.

[15] Como dice el autor anónimo de la *Farsa de Peralforja, Colección...,* núm. 72, III, p. 208: «Cualquier vicio es pecado».

[16] Summa I, II quaestio 84.

[17] Lo sobredicho es una sinopsis sobradamente simplificada. Para un tratamiento más detallado véase TUVE, cap. II, «Allegory of Vices and Virtues», pp. 57-143, y BLOOMFIELD, cap. II y III, pp. 1-69.

Las cuatro virtudes cardinales, Fortaleza, Prudencia, Templanza y Justicia, ya formaban parte de la ética griega [18] y clásica [19], y fueron incluidas en la moral cristiana. En cambio, las tres virtudes teologales, Fe, Esperanza y Caridad, son cristianas [20] y fueron añadidas a las cuatro cardinales en el siglo XII, para formar así un total de siete [21].

Todo esto explica por qué en las obras medievales en que se pinta la batalla entre vicios y virtudes tenían que inventarse virtudes paralelas para contrarrestar a los vicios y por qué los autores del teatro alegórico español parecen tan arbitrarios en la elección de sus *figuras*.

Finalmente, en un argumento que analiza el Pecado del Hombre en sus pormenores minuciosos para luego terminar bruscamente con un desenlace apoteósico del Triunfo del Bien, no debe sorprender que se dé mayor importancia a los Vicios que a las Virtudes.

1. *Los vicios*

Los dramaturgos del teatro alegórico rara vez recurren a la lista de los pecados cardinales establecida por San Gregorio, Santo Tomás y otros para hallar inspiración en cuanto a la pintura de los vicios. Los siete pecados cardinales a lo mejor son mencionados en enumeraciones didácticas o tan sólo de paso, como una ilustración del ambiente vicioso.

Por ejemplo, en *El fénix de amor,* de Valdivielso, el diablo se refiere a los vicios principales como «mis siete bravos de la hampa» *(Doce autos...,* fol. 40 *r*), y Timoneda los menciona como «los siete montes, prados y sotos» *(BAE,* 58, p. 81), por los que se va descarriando la oveja [22].

También encontramos la conocida alegoría de las bestias, aunque sólo sea de paso, tal como ocurre en el *Auto del Heredero,* de Mira de Amescua:

> Los leones de Soberbia,
> sátiros de la Lujuria,
> los lobos de la Avaricia
> y los perros de Gula,
> con los tigres de la Ira,
> y Perezosas tortugas [23].

[18] V. gr.: PLATÓN, *República IV*; ARISTÓTELES, *Etica a Nicómaco.*
[19] V. gr. CICERÓN, *De natura Deorum* III, *De Officiis* I; *De inventione* II.
[20] I Corintios XIII, 13.
[21] BLOOMFIELD, p. 66.
[22] En diálogo chistoso el Custodio y San Miguel comentan los lugares peligrosos: el Monte Altivo (Soberbia) - el Codicioso prado sembrado de espinas venidas del gran Perú (Codicia) - el ticero del Carnicero (Lujuria) - El Ejido Airado (Ira) - el prado de la Golosa (Gula) - la suerte del Pesar del bien ajeno (Envidia) y el soto de Menga Pérez (Pereza).
[23] VALDIVIELSO da una descripción más extensa de la alegoría de las bestias en su *Del hombre encantado,* fols. 78 *v* y 79 *r*, pero sus leones, simios, zorros, lobos, perros, gatos y cabras no desempeñan papel efectivo en la escena.

Aunque aquí reconocemos el vicio de la Pereza en las «perezosas tortugas» de la última línea citada, aún echamos de menos al vicio de la Envidia [24].

Esta alegoría de las bestias la utiliza Lope, casi textualmente, en *La adúltera perdonada,* pero añade dos vicios más: «los bueyes de la pereza» y «los linces de la envidia» (*Obras...*, III, p. 24).

El autor anónimo de *La Justicia Divina contra el pecado de Adán* llega a un total de siete pecados:

> Los pecados principales
> son Soberbia y Avaricia,
> Luxuria, Ira y Gula,
> la falsa Envidia, Hipocresía
>
> (*Colección...*, II, 43, p. 206.)

pero en vez de poner Pereza el autor pone la Hipocresía. Pues bien, tras esta enumeración de los pecados principales, sigue la escenificación del Proceso del Hombre, cuyo desenlace es la condenación a muerte del acusado, sentencia pronunciada no por ningún pecado incluido en la mencionada lista, sino por el delito de ingratitud.

Diego Sánchez de Badajoz se atiene a los siete pecados cardinales en su *Juego de Cañas,* al presentar una pelea entre las siete virtudes y los siete pecados, mientras que en su *Danza de los pecados* «guía Adán, síguense Soberbia et Ira, Invidia, Avaricia, Gula, Luxuria, Acidia».

Sin embargo, a medida que crece en interés dramático el argumento alegórico, disminuye la importancia escénica de los siete pecados cardinales. Van saliendo al primer plano los más variados vicios y «pecadillos». A éstos, además, se les añaden vicios representativos de la Corte corrupta del siglo XVII, tales como la Adulación, la Murmuración, la Pretensión y la Ambición.

Ahora bien, sean lo que sean los comparsas que rodean al Antagonista como fieles aliados en la conquista del Hombre, el más espectacular será siempre el Deleite, ese personaje sugestivo, «bizarramente ataviado», que con diversos nombres (el Placer, la Lascivia, la Sensualidad) significa más

[24] Hay otra enumeración de pecados en *El premio de la limosna,* de FELIPE GODÍNEZ, cuando la Avaricia saca de su pecho siete culebras para ponerlas en la balanza de vicios y virtudes, *Nav. y Corp...*, p. 142. En *La isla del sol,* de Lope, el Delincuente tiene en su servicio

> siete nobles de su casa
> privados que asisten siempre
> en su mesa y en su sala (*Obras...*, III, p. 95.)

Cf. FRAY LUIS DE GRANADA, *Guía de pecadores* (Madrid: CC., 1966), capítulo VIII, p. 142: «Y porque las raíces de todos cuantos vicios hay, son aquellos siete, que por esto se llaman capitales, contra éstos puedes aprovecharte destos brevísimos y eficacísimos remedios...» Siguen los siete vicios principales: soberbia, avaricia, lujuria, ira (el odio y), envidia, gula y pereza. Es interesante notar que los «remedios» no incluyen las siete virtudes, sino que más bien consisten en reflexiones sobre la grandeza de Dios.

o menos el pecado de la Lujuria[25]. El Deleite, introducido por el Apetito, ocupará la vanguardia en el campo de batalla, en directa oposición a la Razón[26]. Así vemos que mientras para Prudencio los dos primeros litigantes en la mente del hombre eran la Razón opuesta al Apetito, los dramaturgos del teatro alegórico conceden más importancia a la figura alegórica del Deleite, aunque no se olvidan de la función del Apetito como figura que abre el paso a los demás vicios[27].

a) *El Apetito y el Deleite*

Cuando nos ocupamos aquí del Apetito nos referimos, claro está, al *Apetito sensitivo* y no al *intelectivo,* puesto que ahora se trata de las calidades sensuales que, en condiciones de paz y equilibrio, han de ocupar el lado inferior del cuadro de vicios y virtudes, o sea que quedan supeditadas a las calidades intelectuales.

El autor anónimo de la *Farsa de Peralforja* explica la dualidad del Apetito, su propensión al «comer y bailar» en contraste con su deber de «servir al infinito Jesucristo», ideándolo como un holgazán y jugador,

> ese vuestro apetito
> que Peralforja ha por nombre,

que es hermano de

> esa Teresa Jugón
> que es vuestra sensualidad
> sometedla a la razón.
>
> (*Colección...*, IV, 72, p. 207.)

El parentesco muestra la íntima relación entre este Apetito y la Sensualidad, así como la dominación de la pareja en el mundo si el uno acompaña a la otra.

[25] Nebrija traduce la *Luxuria* de la *Psychomachia* de PRUDENCIO como «inmoderatus usus» en su comentario al poema. Véase nuestro artículo, «La Psychomachia de Prudencio y el teatro alegórico pre-calderoniano», *Neophilologus,* LIX, núm. 1, 1975, pp. 48-62.

[26] Véase los últimos versos de la *Psychomachia* de PRUDENCIO: «La Razón clara y el escuro apetito pelean con diversos espíritus...», según la traducción española de Palomino, fol. XXX.

[27] Cfr. GRACIÁN, *El Criticón,* I, crisi X, p. 288: «De aquí es que todos los vicios han hecho su caudillo al deleite: él es el muñidor de los apetitos, precursor de los antojos, adalid de las pasiones, y el que trae arrastrados los hombres, tirándole a cada uno su deleite.» La supremacía del Deleite significa un retorno al pensamiento senequista, el cual también consideró al Deleite como el más importante entre los vicios, véase SCHRÖDER, p. 27, nota 18. Al mismo tiempo nos recuerda el ambiente ascético-monástico de los padres del desierto para quienes las tentaciones del Deleite constituyeron el mayor peligro. Véase BLOOMFIELD, p. 56. Este peligro fue evocado de manera casi surrealista por Jerónimo Bosco en sus varios cuadros de las *tentaciones de San Antonio.*

Ahora bien, la Sensualidad, sometida a la Razón o a alguna Virtud, puede desempeñar su función en el mundo, como explica Jorge de Montemayor en el primero de sus tres autos por boca de la Sensualidad cuando se dirige a la Justicia:

> Dejar yo de ser perfecta
> es ser la sensualidad.
> Estando con vos ligada
> no lo dejaba de ser,
> pero no tenía poder
> para ejercitarme en nada
> sino con vuestro querer.

Sin embargo, la jerarquía en las funciones llega a cambiar radicalmente después de la caída de Adán:

> Mas ahora viva viva
> el que de mí se enamora.
> Su justicia anda en buen hora:
> que si antes fui cautiva,
> ahora quedo por señora.

JUSTICIA: ¿No veis cómo está mudada?
> ¡quién pensó tal novedad!

(Three Autos of Jorge de Montemayor, p. 964.)

Con el nuevo dominio en el mundo la Sensualidad en este auto se presenta luego a Adán y Eva como compañera fiel y constante.

En el mismo período en que Jorge de Montemayor escribe sus tres autos, Diego Sánchez de Badajoz viene a presentarnos a la Sensualidad como mayor peligro para el Libre Albedrío en su *Farsa racional del libre Albedrío*.

Aquí el protagonista debe escoger esposa y pierde su libertad al escoger, en vez de la Razón, a la Sensualidad que es hija del Cuerpo:

CUERPO: Es la mi Sensualidad,
> que rabiarás si la ves.
> Hija mía, ven si quie(re)s,
> ven, duélete de mi muerte,
> amansarás a este fuerte,
> tórnamelo del revés. *(Recopilación..., p. 318.)*

Una vez efectuado el casamiento entre la Sensualidad y el Libre Albedrío, éste pertenece al dominio del Cuerpo por haber seguido su apetito sensual.

Repetidas veces encontramos la antítesis entre la Razón y el Apetito. La oposición va escenificada en unos doctos debates en *El yugo de Cristo*, de Lope, en que el Apetito disputa con la Razón:

> Que la potencia aprensiva
> de las cosas exteriores,
> me espanta, Razón, que ignores
> que es la fuerza apetitiva.

A esto contesta la Razón:

> La estimativa igualmente
> se inclina al intelectivo
> que a ti.
>
> Luego toca a la Razón
> distinguir del bien el malo. *(Obras..., II, 1, p. 495.)*

Sin embargo, el Apetito se niega a someterse a la Razón. Por consiguiente, se ve seducido por la Idolatría, que vende estampas de dioses tales como la Riqueza, la Hermosura, la Venganza, el Juego, etc.

En *La locura por la honra* Lope asigna una función determinada al Apetito después de explicar a qué categoría pertenece:

> No es éste el intelectivo,
> que es, pues sirve de truhán,
> Apetito sensitivo. *(Ib., p. 629.)*

Por lo tanto es compañero peligroso de Blanca (el Alma), quien guiada por el Sosiego se encamina a su Esposo. Al ausentarse el Sosiego, éste quiere llevar consigo al Apetito, pues es

> de tus gustos amigo
> y que podrás inquietar
> a Blanca con desatinos. *(Ib., p. 630.)*

No obstante, el Apetito se queda con el Alma y le sugiere que acoja al Deleite y al Príncipe de las Tinieblas. De esta manera el Apetito abre el camino a la entrada del Diablo que desde ahora tendrá el dominio y gobierno en casa de doña Blanca, es decir, sobre sus sentidos y potencias:

> ALMA: No sé qué sentí, Apetito,
> de conocer su afición,
> mas consulté mis potencias
> y hallé rendidas las dos
>
> dejaron
> mis oídos en prisión.
> Tantos deleites hicieron
> alarde en esta ocasión
> a mis ojos, que he perdido
> la resistencia al temor. *(Ib., p. 633.)*

Es de esta manera como el Apetito llega a ser mayordomo en casa del Hombre en *El villano en su rincón,* de Valdivielso [28]:

[28] Cfr. también los papeles opuestos del Apetito y la Razón en *Las ferias del Alma* de Valdivielso: «Sale el Alma galana, el Apetito galán, la Razón de esclava», *Doce autos...*, fol. 83 *v.*

APETITO: El villano en su rincón,
que aquestas tierras habita
ya de costumbre me ha hecho
su naturaleza misma.
Soy azedo mayordomo
sobre toda su familia
que potencias y sentidos
quiere que gobierne y rija.

(Doce autos..., fol. 2 r.)

En la casa del villano que representa todo un *mundo al revés* el Apetito también domina a la Razón:

mas hágola trabajar
y que como esclava sirva,
donde cavando verdades,
siempre descubra mentiras.

(Ib.)

Después de muchas batallas y disputas se restablece por fin el orden al pedir el Rey que el villano le visite en la Corte. A partir de ese momento el Apetito y su amigo el Gusto irán también a vivir en la corte a condición de que

sólo han de hacer lo que es justo,
que es servir a la Razón;
por eso a los dos prevengo
que a la mesa la sirváis.

(Ib., fol. 11 v.)

En el séquito inmediato del Apetito se halla el Deleite, dulce fruto de la victoria del Apetito sensitivo. El Deleite, por tener su morada en el mundo está muy cerca del concepto del Engaño y, al igual que el Apetito es antítesis de la Razón, así el Deleite se opone al Conocimiento de sí mismo.

En *La adúltera perdonada* Lope representa a estos conceptos antitéticos como dos embajadores que piden la mano del Alma. El Deleite representa al rico Mundo y da una sabrosa descripción de sus «riquezas naturales y cortesanas». El Conocimiento de sí mismo es el embajador del Esposo Divino y ofrece como dote la Sabiduría. Al escoger el Alma el don divino el Deleite exclama:

¡Los pastos de alegre tierra
te faltarán, necia y loca!

dando principio al enredo con su furiosa exhortación:

Al arma toca
¡Guerra, Mundo! ¡Guerra! ¡Guerra!
¡Guerra! ¡Guerra!

(Obras..., III, p. 21.)

177

12

La estrecha relación entre el Mundo, el Deleite y el Engaño va ilustrada en *El hijo pródigo,* de Lope, donde al marcharse a «ver mundo» el protagonista topa con una ciudad llamada Deleite y una calle llamada Novedad, «donde reina el Interés que trae guerra con el amor» *(Ib.,* II, p. 62). De este conjunto sale «una dama hermosa y gallardamente aderezada», Deleite misma, que va acompañada de su criada Engaño. El Hijo Pródigo y el Deleite se enamoran, lo cual da por resultado la locura del protagonista:

> Estoy loco,
> quiérola más que a mi vida. *(Ib.,* p. 63.)

Situación ésta que los músicos Lisonja y Locura refuerzan al comentar:

> Ciego está el Entendimiento,
> la Voluntad se apasiona,
> ya de sus cinco sentidos
> llevó Deleite victoria. *(Ib.,* p. 64.)

Igual combinación de Deleite, Locura y Engaño vemos en *El peregrino,* de Valdivielso, donde en condiciones parecidas el Protagonista se enamora del Deleite:

> Ahora mi cielo veo,
> deja que coja el deseo
> el fruto de su locura. *(Doce autos...,* fol. 97 *v.)*

Mientras tanto el Deleite llama a sus criados:

> ¡Hola, mundo camarero!
> Vestid a mi nuevo amante:
> la Lisonja algo le cante,
> la Gula, mi cocinero,
> que con mil sainetes guisa,
> aderece de comer. *(Ib.)*

El Deleite, el Placer o la Lascivia son, por lo común, mesoneras o rameras en una ciudad, una casa o un mesón a donde el Hombre viene a parar en su peregrinación, como en el caso del protagonista de *La venta de la zarzuela,* de Lope, el cual

> Recibe un libre albedrío
> dos apetitos también
> para el mal y para el bien
> *(Obras...,* III, p. 50.)
> recibe cinco sentidos,
> luego la edad, el sustento

pero:

> comienza el Hombre a gastar
> potencias, sentidos, años
> en deleites, en engaños. *(Ib.)*

Parte del argumento de este auto es, en efecto, la llegada del Hombre a la venta de la Lascivia «toda de llamas y una boca de infierno en medio» *(Ib., p. 56)* de donde salen el Mundo y el Engaño «de bandoleros».

Valdivielso hace de este «lugar de perdición» el centro de la acción y el núcleo del argumento y lo designa como el *Hospital de los locos*[29]. Con su reconocida habilidad para combinar dogma y teatro, Valdivielso escenifica los preliminares, los conflictos y los móviles que preceden a la entrada del Alma en tal casa. Al conjunto de Deleite + Engaño + Locura se une ahora la Culpa:

> ENGAÑO: Culpa, sin ti mal me va,
> porque sin ti nada valgo,
> que la Razón voces da,
> y necio y corrido salgo,
> de que rendida no está:
>
> CULPA: No quise llegarme cerca,
> sino andarme por la cerca,
> para, en hallando ocasión,
> poner la cuerda al fogón,
> y deslumbrar esta terca,
> ¿cómo el Deleite lo ha hecho?
>
> ENGAÑO: Al Apetito movió
> con el gusto y el provecho,
> mas la Razón nunca dio
> a sus hechizos el pecho.
>
> *(Doce autos...,* fol. 15.)

La escena subraya la oposición entre la Razón y el Engaño. Desde las almenas de sus respectivas torres los dos adversarios comentan la acción: la Razón empieza diciendo que el Alma se huelga en ver a la Razón pero que la inquieta el Deleite, y el Engaño quiere saber si el Deleite «está con ella abrazada». Apenas exclama la Razón « ¡No!, ni el cielo lo permita», se oye «un estruendo dentro» y la reacción inmediata de la Razón:

> ¡Ay, que dentro suena grita!
> Triste, burlada he quedado.
> El Deleite la enamora.
>
> *(Ib.,* fol. 15 *v.)*

El Engaño se aprovecha de la oportunidad para llamar a la Culpa:

> ¡Buena ocasión es agora!
> ¡Dispara, Culpa, dispara!
>
> *(Ib.)*

[29] Véase FOUCAULT, p. 76, sobre la función social y la significación espiritual del Hospital: «l'Hôpital géneral du siècle XVII ne s'apparente à aucune idée médicale... l'Hospitalité le met 'hors-circuit'...»

Al mismo tiempo que la Razón entra, sale el Alma «con el Deleite abrazada». El Deleite hace aquí el papel de niño que repetidas veces pregunta a su madre la Culpa:

> hola madre, ¿hágolo bien? *(Ib.,* fol. 16.)

Después de esta victoria, el Deleite, que no era más que instrumento de la perdición, se aleja del Alma diciendo:

> Así engañan a las bobas
>
> apriete bien que soy aire [30]. *(Ib.)*

Con la salida del Deleite empieza la estancia del Alma en el Hospital de los Locos (la Locura del Mundo), que culmina en la conocida escena de locura delirante [31].

b) *El Engaño y la Ignorancia*

En el capítulo sobre el Antagonista hemos visto cómo éste se hace representar a menudo por el Engaño, que es el disfraz más apropiado del mismo Diablo. Aun cuando el Engaño no sale a la escena como antagonista responsable del *mundo al revés* y de la caída del protagonista [32], siempre se le halla en el fondo como personaje omnipresente.

Como Mentira, hija del Demonio y madre de Malicia e Ignorancia, le vemos en el *Auto de la verdad y la mentira,* donde

> engaña con hermosura,
> con fuerzas y fortaleza
> con lustre y con gentileza. *(Colección...,* II, 55, p. 423.)

o bien acompaña a la Soberbia en *El desafío del hombre* en el cual exhorta a Lucifer:

> mas si quieres todavía
> por tu persona vengarte,
> yendo yo en tu compañía,
> y Soberbia, nadie es parte
> perturbar tu monarquía. *(Ib.,* III, 90, p. 518.)

[30] Compárense los muchos dichos y proverbios populares que se refieren al Deleite o al Gusto como algo efímero que apenas llegado ya se ha ido. V. gr., el Gusto en *El villano en su rincón* se introduce como una adivinanza:

> Soy lo mismo que no soy
> y aunque siempre sé fingir
> soy lo que tardo en venir
> y antes de venir me voy
>
> *(Doce autos...,* fol. 2 *v.)*

[31] Véase cap. III, p. 113.
[32] Como es el caso en *La serrana de Plasencia,* de VALDIVIELSO. Véase cap. IV, pp. 128-129.

El Engaño también es falso guía del peregrino en la *Farsa del Engaño*:

> Abaja donde yo estoy,
> que yo os diré un buen camino
> por el cual también yo voy,

invitación gustosamente aceptada por la Inocencia:

> De irme con vos determino;
> veisme aquí do bajo y voy [33],

o tiene la función de truhán en casa del Hombre:

> ¡Oh! Mal sabéis lo que puede
> en el palacio un truhán [34],

representando al *mundo al revés* y la causa del desorden del Universo:

> Que el Mundo con el Engaño
> siempre la tienen de modo
> que al revés lo vemos todo [35].

Ningún otro personaje alegórico secundario realiza en sí esta fusión de antagonista y de protagonista en igual grado que el Engaño. Si por una parte representa la encarnación del Mal, por la otra representa también el engaño de sí mismo por parte del protagonista en razón de que «al revés lo vemos todo». En este sentido constituye la base de más de un argumento del teatro alegórico [36].

El engaño a los ojos está muy cerca de la Locura del Mundo, tema éste que es tan grato a Lope. De esta manera en el auto *Los dos ingenios y esclavos del santísimo sacramento,* el Hombre, guiado por su Apetito, visita la casa del Engaño en la Ciudad Humana, y, sorprendido por el «ruido de locos» que percibe, pregunta:

> ¿Hospital es menester?

a lo cual responde el Apetito:

> Sí, que los cuerdos son pocos.

[33] Como en tantos otros lugares la acción de bajar significa la perdición.
[34] TIRSO, *Los Hermanos parecidos, Obr. dram. compl...,* I, p. 1694.
[35] LOPE, *La venta de la zarzuela, Obras...,* III, p. 51. Véase CURTIUS, pp. 94-99, «The world upside down», y HELEN F. GRANT, «The World upside down», *Studies in Spanish Literature of the Golden Age, presented to Edward M. Wilson* (London: Tamesis Books, 1973), pp. 103-137.
[36] Véase Quevedo: «¿Cuál animal, por rudo que sea [escoge el más torpe], es causa de sus desventuras, tristezas, sino el Hombre? Y esto nace de que ni se conoce a sí, ni sabe qué es su vida, ni las causas della, ni para qué nació», *La cuna y la sepultura, Obr. Compl.,* p. 1194.

En este momento sale el Mundo acompañado de sus locos:

> APETITO: Señor Maestro, aquí llega
> el Hombre, que va camino
> de aquesta vida a la eterna.
> Va discurriendo las cosas
> de mayor contento vuestras,
> y esta casa del Engaño,
> despacio quisiera verla.
> Habladle; que viene rico
> de sentidos y potencias.
> Que no dejará de daros
> algo que serviros pueda. *(Ib., p. 6.)*

En *El hospital de los locos,* de Valdivielso, el Engaño es aliado poderoso en la conquista del Alma. A la par con el Deleite viene a ser, en efecto, uno de los instrumentos de la Culpa. Esta se sirve del Engaño:

> con que al más santo me atrevo,
>
> *(Doce autos..., fol. 13 r.)*

y para mayor eficacia la Culpa lo disfraza:

> y tú, cauteloso Engaño,
> letrado de mi consejo,
> ¡cuán bien, entre el pobre paño,
> te finges un grave viejo,
> encubridor de mi daño! *(Ib., fol. 13 v.)*

El título mismo de *El hombre encantado,* de Valdivielso, encierra el tema del auto en que los encantos equivalen a engaños y en que el Engaño, clavero del palacio encantado, «sale de Hermitaño, con dos caras, en la cinta rosarios, disciplinas y en las manos unas horas» *(Ib.,* fol. 71 *v)* diciendo:

> Traigo un cuchillo entre rosas,
> entre azahar una culebra,
> fuego en unos mansos ojos,
> hiel entre dientes de perlas.
>
> Las mentiras de palacio,
> las lisonjas de una reja,
> las trampas de un mercader,
> el amor de una ramera. *(Ib., fol. 72 r.)*

A este castillo llega el Hombre en el caballo de su Apetito, y el Engaño le explica:

> Este castillo que ves
> labro para el deseo
> donde a medida del tuyo
> lograrás tus pensamientos. *(Ib., fol. 72 v.)*

Más tarde es el Engaño quien, por orden del Mundo, le prepara la habitación:

> El Engaño se adelante,
> prevéngale mesa y cama,
> un tesoro y una dama,
> y quien cantando le encante.
>
> *(Ib.,* fol. 76 *v.)*

Entre el Engaño visual y la Ignorancia media poca distancia. El Protagonista que se engaña yerra el camino, el que yerra es pecador y así «el que peca es ignorante», tópico popular en los argumentos del teatro alegórico [37].

En el *Auto de la verdad y la mentira,* la Ignorancia es hermano de la Malicia, hijo de la Mentira y nieto del Demonio, y como Bobo es el primero en atacar a la Verdad exhortado por su abuelo:

> Ignorancia, ven acá,
> mira que eres poderoso.
>
> *(Colección...,* II, 55, p. 433.)

Igual papel prominente tiene la Ignorancia en *Las bodas de España,* donde la Ignorancia es pretendiente de la mano de España:

> Yo sí, que soy gran persona,
> pues nunca no es tan constante
> que no peque de ignorante
> desde el fraile de corona
> hasta el soldado arrogante
> *(Ib.,* IV, 92, p. 17.)
> todos vivís dentro en mí
> y todos sois ignorantes
> y yo soy el rey aquí.
>
> *(Ib.,* p. 18.)

La gran miseria del hombre va vinculada muchas veces a la Ignorancia, y es así como en *El árbol de la vida,* de Valdivielso, el Género Humano, en compañía de su Ignorancia, llora el Bien perdido. Las palabras de ésta:

> Aquí estoy, y con él voy,
> que es lo mismo que yo soy,
> y soy lo mismo que es él,
>
> *(Doce autos...,* fol. 129 *v.)*

muestran a las claras hasta qué punto la Ignorancia es un aspecto y complemento del propio Pecador. Una vez dominado el Género Humano por su Ignorancia, sale la Culpa, padre de la Ignorancia y como tal otro aspecto

[37] Véase cap. III, p. 90.

también del Género Humano. Al principio el Protagonista le tiene miedo, pero la Culpa se introduce con las palabras:

> Hijo de la Voluntad
> soy hombre y de tu deseo.
> De mí en ti te complaciste
> y en ti de ti me engendraste
> sin luz a luz me sacaste
> cuando de ella creciste, *(Ib.,* fol. 128 *v.)*

y explica que no puede apartarse del Protagonista si éste no lo desea:

> no puedo que tras ti voy,
> tu arrepentimiento soy,
> porque tu deleite fui
> tu sombra tengo de ser
> y tu asombro. *(Ib.)*

Puesto que fue la Ignorancia del Hombre la que introdujo la Culpa, así será sólo por intervención del Hombre como puede despedirse la invitada:

> CULPA: Haz que me deje él [el Hombre] a mí,
> que yo sin él nada fui,
> él pecó e hizo que fuera [38].

Mientras que la visita de la Culpa en este auto es sólo breve episodio en las tribulaciones del Hombre, la Ignorancia seguirá acompañándole, fatigándolo con sus consejos y advertencias:

> Pues si lo ve y si lo llora
> llore y vea cuánto daña
> ser las mujeres gulosas. *(Ib.,* fol. 136 *r.)*

Sin embargo, es también la misma Ignorancia quien prepara el desenlace feliz abriendo los ojos del Hombre a la Verdad con una descripción detallada y dramática de la Pasión de Cristo.

Si el papel de la Ignorancia parece ambiguo en este punto, conviene recordar que la extrema locura raya a veces en la cordura [39], y que el Engaño puede desengañar con sus burlas [40].

La Ignorancia, en particular, puede tener doble función en el sentido

[38] En *El hospital de los locos,* de VALDIVIELSO, la Culpa se dirige al Alma con las palabras:

> Como por vos me perdí
> vine en vos misma a buscarme.
>
> *(Doce autos...,* fol. 16.)

[39] Véase FOUCAULT, p. 36: «La folie devient une des formes mêmes de la raison... la vérité de la folie ne fait plus qu'une seule et même chose avec la victoire de la raison, et sa définitive maîtrise.»

[40] Véase cap. III, p. 89, nota 34.

de la Santa Ignorancia, que está más cerca de la Inocencia que de la *Estultitia* [41]. Como (Santa) Ignorancia en particular va contrastada al falso saber de los herejes, como es el caso en *El triunfo de la iglesia,* de Lope, al encontrarse con Lutero:

> La Ignorancia soy, Martín,
> contenta de que me allano
> a la Iglesia, porque, en fin,
> aunque ignoro, soy cristiano;
> mas vos con lo que sabéis,
> ¿cómo no os sabéis salvar?
>
> *(Obras...,* III, p. 82.)

No obstante, salvo los contados casos en que la Ignorancia figura como «Santa», ésta suele limitarse a decir tonterías realzando el estado negativo en que se halla el protagonista. Al mismo tiempo representa la capacidad de desviar al Hombre del camino recto, como dice el protagonista en *La venta de la zarzuela,* de Lope:

> este necio me aconseja
> mil errores por instantes
> a su nombre semejantes,
> y de la verdad me aleja.
>
> *(Ib.,* p. 50.)

Impaciente, el Hombre quiere despedir al criado inepto, pero éste demanda la paga por el servicio prestado. Viene en seguida un altercado entre Amo y Servidor que sirve para explicar la índole de esta Ignorancia, que es semejante al Engaño, al Deleite, a la Locura y al *mundo al revés.*

> IGNORANCIA: Yo te di deleites
> HOMBRE: breves.
> IGNORANCIA: Honras del mundo,
> HOMBRE: mentiras.
> IGNORANCIA: Sabrosas venganzas,
> HOMBRE: iras.
> IGNORANCIA: Amigos grandes,
> HOMBRE: aleves.
> IGNORANCIA: Yo regalos,
> HOMBRE: liviandades.
> IGNORANCIA: Yo grandes fiestas,
> HOMBRE: locuras.
> IGNORANCIA: Yo hermosuras,
> HOMBRE: desventuras.
> IGNORANCIA: Yo mesas,
> HOMBRE: enfermedades.
> IGNORANCIA: Yo soberbia,
> HOMBRE: odio y tormentos.

[41] En la lista de los «interlocutores» o «figuras» los nombres *Inocencia* e *Ignorancia* a veces se confunden como en *El hombre encantado* de VALDIVIELSO.

IGNORANCIA: Págame.
HOMBRE: Ya te he pagado.
IGNORANCIA: Pues con el eco no más.
HOMBRE: Con viento pagado estás,
 pues sólo viento me has dado.

(Ib., p. 51.)

Aspecto del Hombre y del Demonio es, una vez más, la Ignorancia en *El hombre encantado,* de Valdivielso. Aunque acompaña al Hombre, se presenta diciendo:

Soy el yerro de Luzbel
......
porque hago bajar,
al que Dios quiere subir,

(Doce autos.. , fol. 70 v.)

y en este carácter actúa como «guía de forasteros» para el Hombre:

Sal a ver Mundo y verás,
que es una casa encantada
donde el Deleite hallarás,
la riqueza deseada
y al honor que vale más.

(Ib.)

Más tarde se define en todos sus aspectos negativos, paradójicos y mun-
danos:

Yo soy Ignorancia crasa
con un poco de afectado.
El corazón del estulto
es como un vaso quebrado,
que de lo que en él se ha echado
se sale aun lo más oculto.
Antes sufriré contento,
en la lengua una ascua viva,
agua traeré en una criba,
y en una red preso el viento,
que no pueda no decir
lo que sé, y lo que no sé
......
Soy hidra, y si me cortáis
una cabeza, veréis
por una nacerme seis,
y así en quitarme me dais.

MUNDO: Calla pues es importante,
 para engañar a este necio.
IGNORANCIA: Engañado está a lo recio,
 que el que peca es ignorante.

(Ib., fol. 73 v.)

186

c) La Soberbia, la Envidia y los vicios cortesanos

Aunque la Soberbia se considera como la primera entre los pecados [42], no parece poseer el mismo atractivo escénico que los vicios Deleite, Engaño o Ignorancia.

Como rasgo característico de Luzbel, la Soberbia actúa en contadas ocasiones como representante del Antagonista [43] o le sirve en la lucha ineficaz contra el Hombre [44]. En términos generales se puede afirmar que la Soberbia, al igual que la Avaricia y la Pereza, sólo desempeña en el teatro alegórico el papel de comparsa, y esto para dar lugar a que los demás personajes hagan comentarios sobre ella y la utilicen para sus disquisiciones teológicas o sus críticas sociales [45].

De los pecados capitales el único que desempeña un papel activo en los cuadros alegóricos es la Envidia, la vieja enflaquecida que siempre está comiéndose el corazón o las manos [46], y que en el teatro barroco sobre todo se liga con tantos vicios cortesanos como la Murmuración, la Calumnia y la Pretensión.

Quevedo mismo dice lo siguiente de la Envidia, citando a San Pedro Crisólogo, en *Virtud militante:*

> La Envidia es enemigo doméstico; no bate los muros de la carne, no conquista las fortificaciones de los miembros; sólo combate los alcázares del corazón, y antes que las entrañas lo sienten, captiva y lleva en prisión la misma alma, señora del cuerpo
>
> *(Obr. Compl.,* p. 1227.)

y prosigue:

> Muchos más [hay] que se envidian a sí mismos... no lo vemos porque está en nosotros... ¿qué instante vives sin que los apetitos del cuerpo no te envidien las virtudes del alma..., según esto, tu propio en ti sólo eres envidiado y envidioso... Luego tú, que eres compuesto destas dos cosas, eres una perpetua milicia, y tu combate continuo: campo de batalla eres dichoso, si en ti vence la mejor parte... no tiene el Hombre sentido que no envidie a los otros sentidos... no tiene potencia que no envidie a las otras potencias... etc.
>
> *(Ib.,* p. 1229.)

[42] Cfr. Eclesiástico X, 15: «así pues, el primer origen de todo pecado es la soberbia; y quien es gobernado por ella rebosará en abominaciones y ella al fin será su ruina: Cf. GRACIÁN, *El criticón,* I, Crisi XIII, *La feria de todo el mundo:* «La Soberbia, como primera en todo lo malo, cogió la delantera, topó con España, primera provincia de Europa. Parecióla tan de su genio que se perpetuó en ella.»

[43] Como en *El triunfo del sacramento, Colección...,* III, 81, pp. 346-381.

[44] Como en *El desafío del hombre, Colección...,* III, 90, pp. 513-541.

[45] Como en *Las ferias del Alma,* de VALDIVIELSO, donde la Soberbia espiada por la Sospecha, y blanco de sus comentarios, es la primera en encaminarse al mercado.

[46] Como en *El hospital de los locos* y *La amistad en el peligro,* de VALDIVIELSO, y *El triunfo de la iglesia,* de LOPE. Véase el emblema de Invidia en *VII Peccatorum Capitalium Imagines Elegantissime,* de PHILIP DE GALLE, n. d., ca. 1600.

Si fue la Envidia la que «echó y derribó al ángel del cielo» *(Ib.,* p. 1227) también fue la Envidia la que introdujo la muerte y la Culpa en el mundo, con el conflicto entre los primeros hermanos, Caín y Abel.

En el bello *Auto de Caín y Abel,* del Maestro Ferruz, es donde podemos admirar la escenificación del doble papel de la Envidia; como aspecto de Caín y como complemento de Luzbel:

> O como va de sí ajeno [=Caín]
> de rencor y envidia lleno
> contra el hermano inocente
> mordido de la serpiente
> de ponzoñoso veneno.
>
> *(Colección...,* II, 41, p. 156.)

Por el crimen cometido se vuelve Caín culpable y es así como, de forma irreparable, su Culpa viene a acompañarle pese a los lamentos de Caín:

> Oh Culpa, déjame ya,

a lo cual contesta la visitante:

> No puedo, triste, aunque quiero. *(Ib.,* p. 162.)

Entonces, en el momento en que el Hombre se identifica con su Culpa, Lucifer viene a verle, abrazado a la Envidia, cerrando así el «círculo vicioso» del Hombre endemoniado, o sea, según Quevedo, del *envidiado envidioso:*

> Abrázame, mi esperanza,
> Gloria de mi bienandanza,
> por lo cual, de envidia lleno,
> aparto al hombre terreno
> de la bienaventuranza.
>
> *(Ib.,* p. 163.)

La pieza termina con un largo monólogo de la Muerte:

> pues es hoy el primer día
> que empieza con cruda guerra
> mi potencia y monarquía...
>
> *(Ib.,* p. 164.)

En el extenso y variado *Auto de los dos primeros hermanos,* de Juan Caxes, el autor ve a la Envidia como origen y causa de todo mal en el mundo, desde la tentación con la fruta vedada y el homicidio de Caín, a través de todas las tribulaciones que en la Biblia se describen. Es la Envidia quien da principio al auto al presentarse a la Culpa:

> En el momento primero
> que nací
> te engendré en mi propio pecho

188

> Ahí una serpiente astuta
> por naturaleza
> la hallé en aqueste lugar
> para mi intento propicio;
> en ella me entré, intentando
> derribar a los que envidio
> de la alteza donde están,
> siendo de tal bien indignos;
>
> *(Oeuvres dramatiques...,* p. 143.)

La Envidia persuade a Eva a que coma la manzana:

> y al fin seréis como Dios
> en saber y entendimiento

y es en aquel momento cuando llama a la Culpa:

> acompaña a la mujer
> pues ya tú privas con ella
>
> Culpa, jamás te desvíes
> de su lado.
>
> *(Ib.,* p. 145 y p. 146.)

Luego, al ofrecer Eva «el bocado» a Adán, éste dice:

> sólo pudiere mujer
> a tanto mal persuadir

y sigue una descripción de la miseria del Hombre y la rebeldía de los elementos:

> todo le está dando guerra
> hasta el cielo y elementos
>
>
> *(Ib.,* p. 156.)
>
> enfríale al fin el agua,
> quémale y abrasa el fuego,
> la tierra le pone abrojos,
> es contra él furioso el viento.
>
> *(Ib.,* p. 157.)

En oposición directa al Divino Hijo se halla la Envidia en el *Auto del Heredero,* de Mira de Amescua, basado en la parábola de la viña:

> y en esta verde campaña
> tengo de ser la zizaña
> de las mieses y las vides.
>
> *(Aut. sacr. con 4 com.,* fol. 214 r.)

La Envidia va en compañía de la Gentilidad y del Judaísmo, y todos juntos deciden jugar al «ave ciega» (gallina ciega) con el Custodio y con el Hijo. Los juegos y adivinanzas son siempre apropiados a la enseñanza por pres-

tarse admirablemente a la presentación de alguna verdad o para «desengañar engaños». Sobre todo este juego del «ave ciega», donde los competidores, cubiertos los ojos con un pañuelo, tienen que adivinar quién es el Hijo, da amplia ocasión para elaborar el doble sentido de la ceguedad. Por ejemplo, cuando la Envidia se cubre los ojos dice el Custodio:

> Bien hiciste, porque ¿cuándo
> no eres ciega? y con razón
> mas yo que la viña guardo,
> no me he de vendar. *(Ib., fol. 216 r.)*

La Envidia engaña en el juego y finge no saber quién es, pero el Custodio le recuerda que:

> Cuando en el Impíreo sacro
> te vencí, bien lo supiste

a lo cual asiente la Envidia:

> ¿Eso me acuerdas?, ya rabio
> de envidia de tu victoria. *(Ib.)*

Prosigue el juego con mucho «cierto» y «falso», y termina con la victoria del Hijo, victoria que es aplaudida por todos:

> Vítor, vítor el vencedor
> que a la Envidia,
> y los tres que jugaron
> con santas finezas el premio llevó. *(Ib., fol. 217 r.)*

Pero al colocársele la corona al vencedor, la Envidia viene a sustituirla por otra de espinas, como dice la dirección de escena:

> y quítale la de flores y pónesela. *(Ib.)*

La intervención de la Envidia causa la «miseria del Hombre», la rebeldía de los elementos y el *mundo al revés* descrito en este auto en todos sus detalles barrocos y violentos al referir la Envidia «cómo ha de acabar esta viña». Se eclipsará el sol, se estremecerá la celeste arquitectura, los montes y los polos. Los mares se encogerán, las aves y las fieras estarán tristes y silenciosas, los hombres espantados y atónitos, las estaciones del tiempo trastornadas. Las aguas usurparán el lugar del fuego, el ardiente estío se beberá las lagunas, la tierra será estéril *(Ib., fol. 217 v y fol. 218 r)* hasta el día en que «bajará una inteligencia» que con el tañido de la trompeta (« ¡o qué voz tan espantosa y tan justa! », *Ib., fol. 218 r)*

> a los justos desta viña,
> de olorosas vestiduras
> llamará para su gloria,

a lo cual la Envidia agrega:

> porque envidia me consuma. *(Ib.,* fol. 218 *v.)*

Por ser la Envidia uno de los atributos principales del Antagonista, la veremos a menudo como personaje principal [47] o, si no, como fiel compañera del Competidor celoso. Así se presenta en *Las bodas entre el amor divino* de Lope, donde su enemigo es la Fama, quien, a guisa de mensajero, lleva cartas del Rey al Alma. Con el Pecado y la Malicia la Envidia ataca a la indefensa Fama, le quita los dulces mensajes y dice, atándola a un árbol:

> Para que el mundo a lo menos
> no sepa lo que esto fue,
> a esos troncos de hojas llenos
> atada la dejaré. *(Obras...,* II, p. 24.)

En otro auto [48] la Envidia se opone al Amor:

> Ruina pretendo ser del Dios vendado
>
> pues que la Envidia soy, por quien el hombre
> perdió de Justo el ínclito renombre.
>
> *(Aut. sacr. y al nac.,* p. 298.)

La Envidia dispara, pero su escopeta no da fuego, a lo cual dice el Amor:

> Fugitiva luz, detente
> que según rayos ostentas,
> bajaste de flor del Cielo
> a ser de la tierra estrella. *(Ib.,* p. 300.)

En el drama del Hombre la Envidia forma parte tanto del Pecado (Luzbel) como del Pecador, tanto del Demonio como del endemoniado y tanto del *envidioso* como del *envidiado.*

Como aspecto del Hombre pecador la Envidia suele asociarse con los vicios cortesanos que irán a ocupar un papel de creciente interés en el teatro del siglo XVII. En el *Triunfo de la iglesia,* de Lope, la Envidia sale acompañada de la Ignorancia y, «mordiendo un corazón», se presenta en forma de enigma, describiéndose sin revelar su nombre:

> Quien de la virtud
> ajena se vuelve loco,
> quien jamás tuvo quietud,
> quien le pesa que el vecino
> tenga asiento y gentil silla,
> letras, armas y sea digno
> de fama.
> Etc. *(Obras...,* III, p. 80.)

[47] Véase cap. IV, p. 126.
[48] El *Auto sacramental,* de RAMOS DEL CASTILLO, que se halla en la Colección de *Autos sacramentales y al nacimiento* (Madrid, 1675), pp. 295-312.

Como contraparte de la buena Fama también se halla la Envidia como vicio cortesano en *La privanza del hombre,* de Lope. El Hombre, recién elevado al cargo de Ministro y Privado, no ignora el peligro de este privilegio:

> Que son los privados, mira,
> el terreno a donde tira
> la envidia todas sus flechas. *(Ib.,* II, p. 595.)

Sin embargo, no es la Envidia quien aquí inicia el ataque, sino una nueva *trinidad infernal*: Luzbel, Furor y Lisonja. Esta, consciente de su poder en la Corte, dice:

> Somos un tres de importancia
> que hacemos tal consonancia
> que el diablo escucharla puede *(Ib.)*
>
> Yo soy un quitapesares:
>
> tengo en todo el mundo entrada
>
> óyeme el fraile y la monja,
> el Papa y el Cardenal;
> que no hay a quien sepa mal
> esta brizna de lisonja. *(Ib.,* p 597.)

El Furor también confía en su poder:

> Cuanto el Apetito pida,
> tendrás por fuerza o por grado;
> que en sólo verte a mi lado
> no habrá quien tu gusto impida. *(Ib.,* p. 598.)

Sometido a tal seducción el Hombre se pierde y se dirige a la Casa de la Lisonja.

Al lado de la personificación de la Lisonja veremos con frecuencia a su hermana o amiga la Murmuración. Aunque iguales en maldad, son opuestas en propósito, como dice la Adulación (= Lisonja) a la Murmuración en *La oveja perdida,* de Lope:

> Yo doy honras donde asisto,
> tú lo contrario procuras
>
> soy dulce, regalo orejas,
> vivo entre personas ricas;
> tu boca es pico de abejas,
> pues que muere donde picas,
> y al picado muerto dejas [49]

[49] Se repiten estas líneas en *La isla del sol,* también de LOPE, e igualmente por boca de la Adulación.

y prosigue:

> y, en fin, no nay hombre criado
> que de mí no esté engañado
> ni a quien mi halago no aplace,
> y apenas sin mí se hace
> alguna ofensa y pecado.

<div align="right">

(Ib., p. 612.)

</div>

Como es de esperar, existe cierta rivalidad entre la pareja según se desprende de las palabras de la Murmuración:

> Más grandeza en mí se note,
> pues del mundo soy
>
> Tengo a todos puesto miedo
> miro a todos, piso quedo,
> soy cuerdo, hipócritas hago,
> doy al malo el santo amago
> y esto es lo menos que puedo.

<div align="right">

(Ib.)

</div>

Sobre todo cuando el Hombre se casa con la Vanidad encontramos a la Lisonja entre las figuras alegóricas, como, por ejemplo, en el papel de monja desposada con el mayordomo truhán, el Engaño, en *Los hermanos parecidos,* de Tirso. El alegre grupo se divierte en el jardín de la Murmuración, donde:

> riega la Murmuración
> sus cuadros con una fuente
> de sangre, fresca y reciente.

<div align="right">

(Obr. dram. compl..., p. 1696.)

</div>

Mientras Tirso llama «cortesanos» a todos estos vicios personificados, Lope, para quien el Mundo es una vasta Locura, concibe los vicios Pretensión y Ambición, en *El Pastor ingrato,* como otros tantos locos encerrados en un Hospital, ambos indignados de hallarse dentro:

> PRETENSIÓN: ¿Siendo yo la Pretensión
> por loco me aprisionáis?
> Este que es el propio Amor,
> con justa causa está preso,
> que el propio no tiene seso.
>
> AMBICIÓN: Es verdad, todo es error;
> yo libre tengo de andar
> que la ambición de la tierra
> es general de su guerra
> y Rey tirano del mar.

<div align="right">

(Obras..., II, p. 212.)

</div>

<div align="center">

193

</div>

d) *El Honor*

Compañero omnipresente de los vicios cortesanos es el Honor mundano, que ocupa su sitio cerca de la Ambición, la Pretensión y la Envidia. Otra vez es Quevedo quien sutilmente apunta la relación entre los Vicios y los Vicios Principales al decir de la honra, en su *Virtud militante:*

> La honra es la más poderosa munición de la envidia. No hay otro medio para librarse della, sino despreciarla.
>
> *(Obras Completas,* p. 1212.)

Huelga decir que aquí tenemos que ver con la honra cortesana, que está en directa oposición a la honra estoica: la virtud más ensalzada por Cervantes y Calderón [50]. Los dramaturgos alegoristas del teatro barroco se han aprovechado plenamente del doble sentido del Honor, bien como virtud bien como vicio, con todo el aparato escénico del cambio de estado y de nombre, según se halle el Protagonista en estado de Gracia o de Pecado.

En *El príncipe de la paz* [51] Lope desarrolla en la escena las palabras estoicas de Quevedo arriba mencionadas al representar a la Celia cortesana (el Alma) convertida en una asceta retraída con «tosco traje» y viviendo en «una pobre cabaña». Como consecuencia de este cambio de estado se efectúa un cambio de nombre, y así el Honor decide llamarse Desprecio:

> No quiero ser más Honor,
> ni andar en manos ajenas.
>
> despreciar descortesías
> con mil ceremonias necias,
> venganzas, envidias, celos,
> y del poder la Soberbia.
>
> *(Ib.,* p. 135.)

Estas líneas nos recuerdan al Honor, protagonista en *No le arriendo la ganancia,* de Tirso, figura que era un buen muchacho mientras vivía en

[50] Véase AMÉRICO CASTRO: *El pensamiento de Cervantes.* Nueva edición ampliada y con notas del autor y de Julio Rodríguez-Puértolas (Madrid, 1972), pp. 355-386, y la famosa copla de PEDRO CRESPO en *El alcalde de Zalamea:*

> Al rey la hacienda y la vida
> se ha de dar; pero el honor
> es patrimonio del alma
> y el alma sólo es de Dios.

Véase para el tema BRUCE W. WARDROPPER, «Honor in the Sacramental plays of Valdivielso and Lope de Vega», *Modern Language Notes,* vol. LXVI (1951), pp. 81-88, y C. A. JONES, «Honour in Golden-age Drama, Its Relation to Real Life and to Morals», *BHS,* XXXV (1958), pp. 199-210.

[51] Este Auto se adscribe a MIRA DE AMESCUA, aunque se halla en el tercer tomo de *Obras de Lope de Vega,* pp. 131-147.

el campo, pero, casado con la Mudanza, se dirige a la Corte, donde enloquece en la presencia del Rey Poder[52]. Se ha indicado la posible deuda literaria de la Novela Ejemplar cervantina *El licenciado Vidriera* con este auto tirsiano[53]. Lo que es menos conocido es que el Honor cortesano, comparado al frágil vidrio, figura también en un auto de Valdivielso, *El hombre encantado*[54].

> En su palacio la Lascivia
>
> tiene en un vidro el honor,
> que es su familiar de vidro,
> pues mientras más replandece
> está expuesto a más peligro
>
> Es un jugador de manos,
> que hace con falso artificio,
> un juego de pasa, pasa,
> de dignidades y oficios.
>
> *(Doce autos..., fol. 71 v.)*

Dado que en este auto «encantos» vale por «engaños» es fácil ver la relación entre el Engaño y el Honor, como dice el mismo dramaturgo en *La serrana de Plasencia:*

> ¿El Honor sois? ¡Santos! ¡Santos!
> [de rodillas] ¡Adoramos te, Señor!
> *(Ib., fol. 105 v.)*
> Engaño es el Honor, tía;
> aunque él engaña en un día
> más necios que yo en un año.
>
> *(Ib., fol. 106 r.)*

La honra del mundo suele tener su asiento en una cueva, un mesón, una casa de placer o una casa de locos, y es así como la encuentra el Sosiego desasosegado en *La locura por la honra,* de Lope (véase más abajo). La Honra vive en una casa cuyo nombre va anunciado en un rótulo que dice:

> Esta es la casa de los locos,

lo cual rectifica el Sosiego al observar:

> Di del mundo.
>
> *(Obras..., II, p. 638.)*

[52] Véase cap. III, pp. 96-97.
[53] Véase la nota 47 de la página 97.
[54] Cf. las palabras de la Verdad en la pieza escolar *El triunfo de la ciencia,* del Padre LEÓN:

> Tal, sabio rey, considera
> la humana gloria y estado,
> como bien sólo pintado,
> en esta frágil vidriera.
>
> *(BRAE, 1928, p. 148.)*

Aunque el Sosiego se resigna a permanecer en esta casa «mientras ella [el alma] ofende a Dios», se niega a asociarse con una de las habitantes, la Honra:

> Que si yo soy el Sosiego,
> ¿cómo me puedo casar
> con honra del mundo ciego
> ni vivir en paz, ni estar
> juntos el hielo y el fuego?
> Honra, ¿tú no ves que dura
> poco tiempo tu placer,
> y que toda tu locura
> viene después a tener
> su fin en la sepultura? *(Ib.,* p. 639.)

En *El peregrino* Valdivielso presenta el Mundo como un mesón en donde el Honor, en su oficio de mesonero, engaña a cuantos en él se hospedan. Por las palabras de la Verdad nos enteramos de su verdadera índole:

> Conozco yo vuestros modos:
> si a uno queréis levantar,
> al otro echáis a rodar,
> y es porque no hay para todos
> *(Doce autos...,* fol. 96 *v.)*
> Sé que sois un mandapotros,
> que dais poco, y lo que dais,
> a los unos lo quitáis
> para dárselo a los otros. *(Ib.,* fol. 97 *r.)*

Ya sea que la parada en el camino de la vida se haga en una Corte, en una Casa, en un Mesón o en una Ciudad, el lugar se halla siempre lleno de vicios, engaños y locuras, que están a la espera del hombre, bien en su papel de personajes activos o de comparsas silenciosas. En el auto de Valdivielso arriba mencionado la población misma de la Ciudad de Plasencia en donde se halla el mesón del Honor, viene a resumir la variada galería de los vicios y pecadillos que más atención y aplauso reciben en las tablas del teatro alegórico:

> A otra Sodoma la igualo,
> aquí el lascivo Regalo
> casó con la Ociosidad;
> Reina en ella la Mentira,
> el Engaño, la Ambición,
> la Envidia, la Adulación,
> la Presunción y la Ira. *(Ib.,* fol. 96 *r.)*

2. Las virtudes

Una vez que la pelea del ánima se enfoca desde el punto de vista del Hombre y su conflicto interior, las Virtudes desaparecen de la escena para

no volver a aparecer hasta el desenlace repentino en su calidad de *Deus ex Machina* o como comparsas en la apoteosis de la Iglesia Triunfante.

Si las Virtudes se presentan al principio de la acción es para lamentar la derrota del Hombre y, por consiguiente, su propio aniquilamiento. La victoria del Mal significa, en el teatro alegórico, una ausencia total o una transformación radical de todo lo bueno [55].

Una ilustración de la ausencia y de la transformación de las virtudes se halla en la prosa conceptista de *Los amores del Alma con el Príncipe de la Luz.* Con el cambio de parecer del Alma se ausentan las Virtudes:

> No osan parecer porque están muy feas con unas mudas; digo mudas, que están mudadas con la mudanza de estos amores.
>
> *(Three Autos...,* p. 115.)

La metáfora se apoya en los distintos significados de la palabra «muda»: el de cambio de pluma de los pájaros, que los deja desnudos, y el de mudanza en el sentido de inconstancia del Alma. La alegoría misma va explicada por boca de la Fe, quien aclara:

> Ellas [las Virtudes] están muy peores que yo, porque no tan solamente están en mudas, mas del todo mudadas.
>
> *(Ib.,* p. 116.)

Este auto despierta particular interés gracias a la presencia del personaje la Gracia, que en el papel de Celestina *a lo divino* viene a vender toda clase de cosméticos.

Vale señalar aquí que «muda» también significa «afeite, jalbegue y blandura», y es esta acepción de la palabra la que viene a ser desarrollada en la alegoría de la Celestina/Gracia vendiendo sus artes. La misma Fe se ha mudado y es «difícil de reconocer», por «falta de afeites», y por eso implora a Celestina:

> y sobre todo, traigas alindados afeites, que por cobrar nuestra hermosura, todas pondremos por ti la vida.
>
> *(Ib.)*

La alegoría de los cosméticos peca a menudo de mal gusto, por ejemplo, al detallarse que uno de los afeites es la Sangre de Cristo y otro «agua de rostro de la fuente del amor» *(Ib.,* p. 118).

Sin embargo, aparte del dudoso valor estético, la alegoría claramente explica por qué las Virtudes tienen tan escaso valor en el enredo del teatro alegórico.

[55] Cf. PARKER, *The Theology of the Devil...,* p. 7: «Evil is always a privation, the lack of a good that ought to be possessed.» Por eso dice TIMONEDA, en *La oveja perdida,* refiriéndose al silencio de las perras *Fortilla, Temora, Temperada* y la *perra prudente:*

> Las perras dejan el hato
> cuando las deja el pastor
>
> *(BAE,* 58, p. 80.)

a) *Las virtudes cardinales y teologales*

De las cuatro Virtudes cardinales, Prudencia, Justicia, Fortaleza y Templanza[56], sólo es la Justicia la que consigue desempeñar un papel destacado, debido sin duda al tema popularísimo del *Proceso del hombre* en que los debates son sostenidos por la Justicia y el Acusado, o la Justicia y la Misericordia[57].

Cuando interviene la Misericordia es invariablemente a fin de mitigar, incluso anular, la severa sentencia de la Justicia, lo cual produce el desenlace feliz del argumento, como dice Lope al final de *La adúltera perdonada:*

> La espada de la Justicia
> vuelva el Esposo a la vaina
> de la gran Misericordia.

<div align="right">(Obras..., III, p. 31.)</div>

Valdivielso intensifica el eterno debate entre la Justicia y la Misericordia, en *El árbol de la vida,* al convertirlo en una riña entre las dos en la cual percibimos ciertos celos de parte de la Misericordia hacia la Virtud cardinal:

MISERICORDIA: Tan buena, si no mejor,
 soy como tú.
JUSTICIA: No te quito
 esos ardores lozanos,
 mas no me enojes, repara.
MISERICORDIA: Haréte arrimar la vara,
 y atarte de pies y manos.
JUSTICIA: ¿Tú a mí?

<div align="right">(Doce autos..., fol. 130 r.)</div>

Y así la Misericordia a veces desempeña un papel más dramático que la

[56] SÁNCHEZ DE BADAJOZ dedica su *Farsa moral* a las cuatro Virtudes cardinales, «como enderezan los actos humanos», *Recopilación...*, p. 191, aunque la acción se desarrolla principalmente alrededor de los interlocutores Justicia y Nequicia.

[57] V. gr., en *La residencia del hombre, Colección...*, 9 y 50; *La justicia contra el pecado de Adán, Colección...*, 43; *La acusación contra el género humano, Colección...*, 57; *Auto sacramental y comedia décima*, en *Religious Plays...*, y todos los argumentos que contienen escenas donde figura un tribunal, véase cap. II, pp. 57-62, y cap. IV, pp. 121-123.
Las figuras Justicia y Misericordia forman parte de la alegoría de *Las cuatro hijas de Dios*, o *Procès de Dieu*, en la cual se relata la disputa entre la Misericordia, la Paz, la Verdad y la Justicia y que tiene su origen en el Salmo 84:11: «Misericordia y lealtad entonces se encontrarán en su camino, la justicia y la paz se darán beso.» La alegoría se halla, entre otros, en el sermón de BERNARD DE CLAIRVAUX, *In festo Annunciationis Beatae Mariae Virginis*, que constituye el modelo de las versiones dramáticas en las literaturas europeas. En España hay dos piezas teatrales, aparte de los autos y farsas discutidos en el presente estudio, que contienen la misma disputa: *El pecador*, de BARTOLOMÉ APARICIO, y la anónima *Comedia a lo pastoril* de mediados del siglo XVI. Véase J. P. WICKERSHAM CRAWFORD, *Spanish Drama...*, pp. 138-139.

Justicia a causa de su inquietud de que la excluyan de la acción, como exclama en *La justicia contra el pecado de Adán:*

> No se ha de proceder
> sin mí contra este delito.
>
> *(Colección...,* II, 43, p. 190.)

De las tres Virtudes teologales, Fe, Esperanza y Caridad, la única que logra mantener cierto interés es la Fe, a causa del peligro de la herejía y del afán de «escudriñar imposibles» por parte de los escépticos. Por lo tanto, es la Fe la que tiene que cuidar en *El castillo de la Fe:*

> de que no entrase
> en la torre quien la hiciese
> enojo,
>
> *(Four Autos...,* p. 64.)

o bien la Fe es «una ciega... que no vea y crea» [58]. A lo mejor, la Fe se hace eco del romance del Cid ante Zamora, como en *La siega* de Lope:

> No digas que no te aviso:
> que del cerco del infierno
> dos traidores han salido,
> Soberbia y Envidia son.
> Hijos del Rey del abismo;
> que si traidor es el padre,
> más traidores son los hijos.
> Cuatro traiciones han hecho,
> si te duermes serán cinco:
> Alma y potencias son cuatro,
> cinco serán los sentidos.
>
> *(Obras...,* II, p. 317) [59].

Con todo podemos afirmar que, al igual que los Pecados cardinales, las Virtudes dejan de tener papel activo a medida que *se humaniza* la psicomaquia. Desplazando a las Virtudes vienen a desempeñar papeles activos, aunque secundarios, las calidades intelectivas tales como la Razón, el Desengaño, el Cuidado y el Sosiego.

b) *La Razón*

A la vanguardia de los pocos valores positivos que se esfuerzan por desviar al protagonista del camino de la perdición se halla la Razón, en

[58] *El hijo de la iglesia,* de LOPE, *Obras...,* II, p. 532.
[59] Esta versión a lo divino era bastante popular ya que la hallamos, en boca del Custodio, en *El príncipe de la paz,* de LOPE; en boca del Tiempo, en *La Margarita preciosa,* de LOPE, y en boca del Entendimiento, en *El hombre encantado,* de VALDIVIELSO.

oposición directa al Apetito [60]. Poco amada del protagonista, sirve para mantener el orden en casa y vigilar que se observe una estricta jerarquía entre las potencias y sentidos. Diego Sánchez de Badajoz, en su *Montería espiritual* [61], ya demuestra la autoridad de la Razón y su posición de mando incluso sobre las Virtudes, las cuales sirven aquí como perros de caza:

> Al monte va la Razón
> con pujante autoridad
> por cazar la Voluntad
> y ponerla en su prisión.
> Un montero muy despierto
> lleva para la cazar,
> muy diestro en el montear:
> el Juicio, claro y cierto;
> dos perros de gran noticia
> van delante por ventores,
> muy certeros rastreadores,
> que son Prudencia y Justicia;
> un sabueso y un lebrel
> con que sigue y con que alcanza:
> éstos son Fe y Esperanza
> que hacen caza muy fiel;
> un alano lleva fuerte
> de presa y gran majestad:
> la perfecta Caridad
> que puede más que la muerte.
>
> *(Recopilación...,* p. 55.)

Es precisamente esta «autoridad por cazar la Voluntad» y otras calidades sensitivas la que hace de la Razón personaje malquerido del protagonista, como lo muestra el altercado entre el Hombre y su Razón en *El hijo de la iglesia,* de Lope:

> Razón soy, y aunque no quieras,
> te he de tener enfrenado. *(Obras...,* II, p. 533.)

Cuando el hombre prefiere seguir sus gustos y apetitos la Razón le llama «bestia», insulto que basta para que el protagonista se deshaga de toda inhibición, exclamando:

> Si soy bestia,
> guarda que no sé de freno *(Ib.)*

y echa por tierra a la Razón. Sin embargo, no puede desembarazarse completamente de ella y, de camino a la fuente del Olvido, la arrastra tras sí.

[60] Véase VILLANUEVA, p. 215, para la misma oposición escenificada en los autos de Calderón.

[61] El título completo reza: *Montería espiritual que los hombres deben/en sí hacer, en que la Razón caza a la Voluntad./Con una glosa para mayor declaración./* El título nos recuerda el tema del *Debate de la Razón contra la Voluntad,* de JUAN DE MENA, aunque el argumento es muy diferente.

Luego, el papel de la Razón dentro de la casa de la Lascivia se limita al de ser aguafiestas, dando vanos consejos como:

> La cama te están haciendo
> sueño imagen de la muerte,
> a donde presto has de verte.
>
>
>
> Toma mi consejo,
> pues que la Razón deshaces:
> Bestia, mira cómo paces,
> que para bestia te dejo.
>
> (*Ib.*, p. 535.)

Sin embargo, la Razón no deja al Hombre para siempre, pues es ella misma quien, al final, socorre al Hombre abandonado en la noche oscura y es ella la que, a la luz de su linterna, le conduce a casa.

Si en vez de dejar al Hombre pecador la Razón se queda con él, se hallará supeditada contra su voluntad a su adversario el Apetito, como ocurre en *El villano en su rincón*, de Valdivielso. El Apetito, como «azedo mayordomo», se queja de la obstinación de la Razón:

> Todo su tema es tratar
> de Corte, y de ver al Rey.
>
>
>
> Todos los intentos son
> con desengaños y sustos
> echar ceniza en los gustos
> al villano en su rincón.
>
> (*Doce autos...*, fol. 2 *r.*)

El papel de esclava no le va bien a la Razón, como se desprende de las palabras del Gusto:

> Algo parece que está
> la Razón entorpecida

a lo cual agrega el Apetito:

> Como el dominio le falta
> que en casa solía tener.
>
> (*Ib.*)
>
> Aunque su ingenio infeliz
> hasta el cielo se remonta,
> todos la tienen por tonta
> en cuanto aconseja y dice.
>
> (*Ib.*, fol. 3 *r.*)

La restitución del orden en la jerarquía de los valores se representa como un convite en la Corte, adonde está invitado el Villano y en el cual el Gusto y el Apetito sirven a la Razón como simples criados.

La Razón siempre se halla en completa soledad, mientras que el Apetito

y el Deleite van acompañados por una comparsa de vicios y pecadillos, como en *El hospital de los locos,* de Valdivielso, donde el Apetito, desde la almena de su torre, dirige, como un director de orquesta, la seducción del Alma. Todo lo que le queda por hacer a la Razón es implorar al Alma «que repare»:

> ¡Que te abrasas!, ¡que te quemas,
> y, el pobre barquillo roto,
> por un mar de fuego remas!

<div align="right">(Ib., fol. 15 v.)</div>

Al ver salir al Alma abrazada al Deleite, la Razón no tiene más remedio que desaparecer. Pero a instancias de la impotente Razón, que se ha vuelto ciega en virtud de la propia ceguedad del Alma, la Inspiración interviene hacia el final de la pieza para curar de su locura al Alma enferma.

c) *El Desengaño*

Si la Razón tiene que hacer frente al Apetito, el personaje más apropiado para contrarrestar al Engaño es el Desengaño, concepto y sentimiento que tan extendidos fueron en la época desilusionada de Cervantes, Gracián y Quevedo. El Desengaño es personaje popularísimo en las representaciones emblemáticas de la época, en donde, armado de un espejo, viene a desenmascarar a la locura del Mundo hallándose, por lo tanto, estrechamente vinculado a la Verdad y al Conocimiento de sí mismo [62].

El Desengaño es concepto frecuentemente tratado en las piezas del Teatro de Colegio, según noticia de don Justo García Soriano, y así suele aparecer con sus espejos y su mercancía de «calaveras y humo» [63]. El Profesor Flecniakoska ya ha indicado [64] la posible influencia de este tipo de teatro en las obras alegóricas de algún alumno, como, por ejemplo, Lope de Vega; y, en efecto, para éste el antídoto de la locura del mundo viene a ser el Desengaño, que sale a la escena, por ejemplo, en *La margarita preciosa,* vestido de mercader, con espejos que

> son los mejores consejos
> para conocer el daño.

<div align="right">(Obras..., II, p. 585.)</div>

[62] Véase QUEVEDO: «y que no puedes saber nada bueno para ti, si no fuera la que aprendieres del desengaño y de la verdad; y que entonces empezarás a ser sabio, cuando no temieras las miserias ni codiciaras las honras, ni te admirares de nada, y tú mismo estudiares en tí; que leyéndote está tu naturaleza introducciones de la Verdad», *La cuna y la sepultura,* p. 1209.

[63] V. gr., en *El triunfo de la ciencia,* del Padre SALVADOR DE LEÓN, BRAE, 1928, páginas 89-94 y 145-153; la anónima *Historia Filerini,* BRAE, 1928, pp. 157-169; y la *Comedia del triunfo de la fortuna,* del Padre VILLACASTÍN, BRAE, 1929, pp. 227-234.

[64] *La formation...,* cap. V: «Le théatre de Collège de Jésuites et l'auto», pp. 225-269.

El Desengaño riñe con el Mundo a quien hace abrir sus cajas, de donde «sale fuego y humo».

En *La isla del sol* el Desengaño es compañero constante y aborrecido del Protagonista; al mismo tiempo es el Desengaño el que aconseja al Hombre que haga un examen de conciencia en forma de una audiencia interior

> porque veas que aun en ti
> hay quien te condene. *(Ib.,* III, p. 100.)

Invariablemente el Desengaño es personaje agrio y malquisto del Protagonista y semejante a la Razón, porque tal como ésta,

> es el azar de los gustos,
> es el susto de las dichas,
> el agua-va del placer,
> la noche de la alegría,
> el acíbar del deleite,
> del descanso pesadilla [65].

d) *El Cuidado*

Personaje menos constante es el Cuidado, que suele acompañar al Hombre en su peregrinación hasta que éste cae en la red del Antagonista. Entonces la perdición del protagonista puede ir precedida o seguida inmediatamente de un profundo sueño del Cuidado, inducido por la pérdida del temor, como en *El pastor lobo,* de Lope. Vigilando la cabaña de la cordera, el Cuidado recibe la visita del Apetito. Al llamarle éste por su nombre, dice el Cuidado:

> Mi nombre sabe:
> todo el temor me ha quitado. *(Ib.,* II, p. 344.)

Tocado por la vara del Apetito el Cuidado se va adormeciendo mientras escucha al Apetito relatar las múltiples delicias de la Lascivia. Adormecido el Cuidado, exclama el Apetito:

> El va dormido; ¿qué espero?
> ¡Entra, fiero dueño mío!
> ¡Entra, lobo del infierno! *(Ib.,* p. 345.)

Si, en vez de dormirse, el Cuidado se queda con el Pecador, habrá de cambiar de nombre, como lo explica Diego Sánchez de Badajoz en su *Farsa racional del Libre Albedrío:*

> Sujetado el Albedrío
> tórnase, mal empleado,
> en Descuido el mal cuidado. *(Recopilación...,* p. 323.)

[65] *La serrana de Plasencia,* de VALDIVIELSO, *Doce autos...,* fol. 110 *v.*

Es lo que sucede en *Los acreedores del hombre,* de Lope. Al perder el temor el Protagonista, se le cambia de nombre su Cuidado:

> Hijo fui de su temor
> pero ya, Agradecimiento,
> en Descuido me trocó:
> Descuido me llamo yo.

<div align="right">(Obras..., II, p. 210.)</div>

Sin embargo, el Cuidado sigue vistiendo el mismo traje:

> Porque el criado consiste
> en un exterior fingido,

<div align="right">*(Ib.)*</div>

y como buen servidor sigue a su amo, sufriendo los desengaños de éste y compartiendo la angustia de no poder pagar una vez vencido el plazo. Al final del argumento es el Cuidado descuidado quien relata la prisión del Príncipe, que ha venido a pagar las deudas del Hombre. Por consiguiente dice el Hombre:

> Mudemos de pensamiento,
> vuelve a ser lo que antes eras,
> vuelve a llamarte Cuidado.

<div align="right">*(Ib., p. 214.)*</div>

En este momento el Cuidado le asegura que

> ya sin que tú me lo adviertas,
> yo que vide padecer
> a Dios tan injustas penas
> volví a llamarme Cuidado.

<div align="right">*(Ib.)*</div>

c) *El Sosiego*

En la época turbulenta del barroco en la que se vive la crisis de las dobles verdades, las falsas apariencias y los desengaños, el hombre se refugia en una interiorización de la doctrina cristiana y una revalorización de los ideales horacianos y estoicos tales como la prudencia, el sosiego y la bondad.

El Sosiego en el teatro alegórico sirve admirablemente para subrayar el creciente interés en esta virtud estoica, la que en el siglo XVI era meramente uno de los estados virtuosos y por tanto estaba ausente en la representación de la caída del Hombre. Por contraste, en el siglo XVII el Sosiego viene a significar uno de los sumos bienes, ansiosamente anhelado, por muy pocos alcanzado y en marcado contraste con la loca honra del mundo.

Para Timoneda el Sosiego, en el *Auto de la fuente de los siete sacramentos,* equivale tan sólo a una *aurea mediocritas*:

> Huir siempre los extremos:
> Amigo de la Verdad,
> de quietud, amor, bondad,
> que son divinales remos,
> y muy pocas veces creo
> cualquier cosa, si la tal
> por los ojos no la veo;
> y conténtase el deseo
> con ejemplo natural. *(BAE,* 58, p. 97.)

De la misma manera, para el autor anónimo de *Los amores del Alma con el Príncipe de la Paz,* la ausencia del Sosiego en la casa del Alma adúltera no necesita aclaración según las palabras de la Gracia, también excluida de la acción:

> Eso de suyo se está que el Alma sin ti y sin mí no es capaz ni aun de sólo un pensamiento bueno.
> *(Three Autos...,* p. 113.)

Por contraste, con Tirso ya empezamos a sentir el tono emotivo en la pintura del Sosiego, que para él significa la vida sencilla del campo frente a la vida complicada de la ciudad, en la vena del *Menosprecio de corte y alabanza de aldea,* de un Guevara o Gracián.

Aunque en *No le arriendo la ganancia* Tirso alude tan tólo al concepto del Sosiego, no por eso es menos importante esta idea en el tratamiento del Protagonista, el Honor. Mientras viva en la aldea del Sosiego, el Honor es una virtud, ya que todo en ella es sosegado:

> Los ganados a quien dan pasto
> aquí, son pensamientos
> que al Sosiego reducidos,
> y por la humildad regidos,
> de la paz los verdes prados
> pacen, y por ser ganados,
> tememos verlos perdidos:
> espántanlos por momentos
> entre nuestras soledades
> cortesanos movimientos,
> que siempre las novedades
> alteran los pensamientos. *(Obr. dram. compl...,* p. 646.)

En los verdes prados del Sosiego se esconde el ciervo que es el Contento, presa anhelada de la tropa cortesana que viene a cazar en el campo. Pero en vano lo cazan los cortesanos, porque:

> de tan pocos alcanzado,
> y de tantos pretendido
>
> hasta hoy le ha visto ninguno. *(Ib.)*

Después de encontrarse con el Poder, Rey de la Corte, el Honor pierde el Sosiego y se queja de que no le estiman en

> villa, corte, ni ciudad,
> que de ellas han desterrado
> al Honor y a la Verdad,
>
> *(Ib.)*

y desde ese momento el Honor cortesano se sentirá inseguro y sin sosiego.

Donde en forma más dramática presenciamos un cambio de estado seguido de uno de nombre [66] es en *La locura por la honra,* de Lope. Tal como en el auto de Tirso, el Sosiego se halla relacionado con el Contento, más aún, no puede existir sin él, porque el Contento es:

> del Sosiego divino
> seguro sosiego en mí.
>
> *(Obras...,* III, p. 628.)

En este auto el Sosiego viene a desempeñar papel principal al volverse loco por el adulterio del Alma. El cambio del Sosiego en Desasosiego y luego en protagonista loco del enredo secundario, va precedido en la escena por la presencia de la Conciencia, que se halla en estado de gran tristeza:

> Como del Alma es la cara
> la conciencia, verá luego
> en mí del Alma el Sosiego
> la oculta traición bien clara.
>
> *(Ib.,* p. 634.)

De esta manera el cambio de escena ya basta para explicar las consecuencias de la infidelidad del Alma, al mismo tiempo que subraya la interdependencia de las figuras alegóricas de acuerdo a la cual la buena Conciencia denota el Sosiego mientras que la mala conciencia anuncia el Desasosiego. Sólo al observar la triste figura de la Conciencia, el Sosiego presiente su propio fin:

> Y triste estás,
> basta no me digas más,
> su deslealtad miro en ti.
>
> ¡Cristo ofendido y yo echado
> de aquesta Alma hasta el cielo!
> Apártate, Entendimiento;
> que el Desasosiego soy.
>
> *(Ib.)*

Con la espada desnuda intenta perseguir al Alma, pero no puede darle muerte porque el Alma como ente inmortal,

[66] Para este recurso alegórico, véase cap. I, pp. 37-40.

> puede vivir
> bien herida y mal casada,
> porque alterado el sosiego
> de la paz de los casados,
> los sentidos alterados
> turban las potencias luego.
>
> *(Ib., p. 635.)*

La repetición del participio «alterado» con el verbo principal «turbar» indican el encadenamiento de las acciones y la interdependencia de los personajes secundarios, quienes, a su vez, dependen del protagonista, siendo aspectos suyos, y así todos juntos, en su turbación, pueden representar al *mundo al revés* o al desorden en el microcosmos.

El Entendimiento aclara la *contradictio in terminis* del Sosiego alterado:

> El Sosiego está turbado:
> algún frenesí le ha dado.
> Siempre lo tuve por cierto;
> porque en perdiendo la gracia
> el Alma, se sigue luego
> perder el seso, el Sosiego.
>
> *(Ib., p. 637.)*

Desde entonces el Sosiego desempeñará el papel de loco, rasgo esencial de los protagonistas del teatro alegórico español[67]:

SOSIEGO: ¡El Alma adúltera, cielos!
 Loco estoy, loco de celos,
 que soy como Dios celoso.

 ¿Yo quién soy?

ENTENDIMIENTO: Mas ya no eres;
 que estando en desgracia el Alma
 de Cristo, Sosiego mío,
 no es posible que le haya
 (Obras..., III, p. 637.)
SOSIEGO: Volvámonos todos locos,
 pues ha dado el Alma entrada
 a un Príncipe de Tinieblas.
 (Ib., p. 638.)

Y así continúa el desarrollo del enredo, el cual en todas las piezas alegóricas religiosas sigue el mismo modelo. Después de un breve estado de orden y paz en que las virtudes, acompañadas de sus aliados la Razón, el Cuidado, el Contento o el Sosiego, reinan en el microcosmos del Hombre, vienen a sembrar confusión los aliados del Diablo, tales como el Apetito,

[67] V. gr., en *El hijo pródigo*, de LOPE; *El hospital de los locos,* de VALDIVIELSO, y *No le arriendo la ganancia*, de TIRSO.

el Deleite, la Ignorancia o el Engaño; se turban las potencias y los senti-
dos y éstos, a su vez, alteran los aspectos intelectivos del Protagonista.
La confusión conduce a la rebeldía en el Microcosmos, y viene a hundirse
estrepitosamente el frágil mecanismo del Compuesto de Alma y Cuerpo,
para dejar su sitio al desorden y al caos: se viene abajo el delicado siste-
ma jerárquico de las partes componentes, al trocarse los papeles del Cuer-
po respecto a su Alma y de los sentidos respecto a las potencias. Llegamos
a la *sinrazón* del *mundo inmundo* y del *mundo al revés,* tópico tan fe-
cundo para los moralistas y predicadores de la época y que, en el teatro
alegórico se representa como una grandiosa locura.

CONCLUSIÓN

EXPRESION E INTERPRETACION ALEGORICA

Hasta ahora hemos hablado de la alegoría como un modo de expresión literaria. Pero no olvidemos que al intento de la expresión alegórica del escritor corresponde un esfuerzo de interpretación alegórica de parte del lector o del espectador.

La misma palabra ALEGORÍA ha venido a significar dos operaciones distintas: 1), como modo de expresión, y 2), como manera de interpretar[1]. Así es posible que exista una obra alegórica que no se interprete como tal; de otra parte —y esto pasa con más frecuencia— el lector puede dar interpretaciones alegóricas a un texto cuyo autor quizás no intentó expresarse alegóricamente.

Ahora bien, en nuestra trayectoria a través del teatro religioso del Siglo de Oro hemos tenido presente la explícita expresión alegórica de los dramaturgos y, al mismo tiempo, su insistente invitación a que interpretemos los argumentos de acuerdo con la intención, o sea, figurativamente.

De esta manera el lector moderno ha seguido la figura alegórica del Hombre a través de su largo camino por la vida, y aunque la escena ha estado siempre llena de personajes, música y bailes, se desprende de este espectáculo variado la impresión contradictoria de que aun en medio del bullicio reina la pavorosa soledad del Hombre.

Hemos visto que en la trama del teatro alegórico el Hombre es el único personaje real, porque todos los demás interlocutores son aspectos de su carácter o proyecciones de su imaginación. Incluso el mismo Antagonista existe sólo porque el Protagonista «le engendra con pensamiento, palabra y obra»[2]. Esta enorme responsabilidad del Hombre resulta demasiado para él, y así presenciamos su grandeza hecha miseria, su mundo vuelto al revés y su locura trocada en amargo desengaño.

La figura del Hombre, así interpretada, parece harto moderna, incluso existencialista, y apunta al vituperado defecto crítico de querer explicarlo todo desde el punto de vista del siglo xx.

Y, sin embargo, una buena alegoría permite más de una interpretación[3], desde la más literal hasta la más rebuscada. La expresión alegó-

[1] PÉPIN, p. 45: «Deux démarches auxquelles les habitudes du langage réservent le même nom d'allégorie, par une équivocité gênante à ne jamais perdre de vue [sic].» Cf. LAUSBERG, II, § 900, p. 287; CURTIUS, *European Lit...*, «Homer and Allegory», pp. 202-207.
[2] Véase cap. IV, p. 144.
[3] Esto vale para el comentario a toda obra literaria, cf. FRYE, *Anatomy...*, p. 341: «Commentary, we remember, is allegorization, and any great work of literature may carry an infinite amount of commentary.» FLETCHER, p. 4, exagera, según nosotros, al

14

rica tiene algo que ofrecer a cada gusto y el público la interpreta según su capacidad intelectual o su disposición mental.

No cabe duda de que para el Hombre medieval el diablo y las fuerzas del Mal tenían una realidad palpable, y el espantoso espectáculo de los vicios debía corresponder más o menos a los horrores visuales de las pinturas del Bosco[4]. Para semejante mentalidad el diablo constituye apenas una figura alegórica y los acontecimientos vistos en la escena son, en realidad, meros sucesos exteriores que perjudican o ayudan al Hombre necio y sin defensa.

El ambiente en que el público de las primitivas farsas y autos españoles seguía las andanzas del Hombre era de simple diversión en que las locuras del bobo provocaban a risa y la enseñanza moral conducía a un sólido conocimiento de la historia bíblica y del dogma católico. El propósito de los autores era entretener para que el público pudiera «aprovechar deleitando»[5].

Pero en el siglo XVII se produce un cambio en el tono de las representaciones: los argumentos se hacen más psicológicos, el drama se interioriza, la batalla se torna en conflicto interior y el viaje conduce a un conocimiento de sí mismo.

En cuanto a la interpretación alegórica por parte del público del Siglo de Oro, sólo podemos hacer conjeturas acerca del grado de relación que cada espectador establecía entre la representación concreta y las ideas o conceptos velados. Con todo, debe de haber sido un espectáculo emocionante para el público de entonces, del mismo modo que puede ser una experiencia valiosa para el lector de hoy presenciar las propias angustias, temores, dudas y esperanzas llevadas a la escena, seguido de la súbita solución del *impasse* que semeja la liberación de una pesadilla.

La expresión alegórica tiene, sobre la expresión realista, la ventaja de que deja al espectador en libertad de darle el significado que mejor le conviene, y esto podría dar lugar a una nueva apreciación del teatro alegórico español del Siglo de Oro.

Aunque el asunto de este teatro era generalmente el ensalzamiento de la Fe, el contenido ideológico rebasa los límites histórico-religiosos de la época y nos llena de admiración por la perspicacia psicológica de los autores clásicos cuando presentan en la escena los conflictos interiores del Hombre.

percibir alegorías incluso y especialmente en la época moderna, por ejemplo en el drama surrealista de Ionesco, Becket y Brecht, en el «Western» y en la «Ciencia Ficción», que según él son todos «descendientes directos de una tradición más sobria».

[4] Véase JOHAN HUIZINGA, *The Waning of the Middle Ages* (London, 1955), capítulo XII: «Religious Thought Crystallizing into Images», pp. 153-180.

[5] Cf. el diálogo entre el *Interpres* y *Faunus* en *Examen sacrum*: Interpres: «... los más vienen a sólo reír, no mirando al Dios que está delante, y al decoro de las personas que hacen la fiesta, y a la obligación que hay de sacar fruto con todos los ejercicios que en esta casa se hacen.» Faunus: «¿Eso pasa? ¡Poca vergüenza! Pues yo, con ser un pobre hombre, hago llorar a la gente con mis autos. No, no; no me contenta eso. *Sol y agua, tiempo es de cuajada,* dicen los niños. De ello con de ello: risa y llanto es lo que hace el caso.» *BAE,* tomo 58, p. 134.

La única manera de realizar esto satisfactoriamente es valiéndose de la alegoría [6], que, según Gracián, es el artificio de «la semejanza con que las virtudes y los vicios se introducen en metáfora de personas, y hablen según el sujeto competente» [7].

Para los críticos del siglo pasado este artificio era «absurdo», pero este calificativo es precisamente lo que aproxima el teatro alegórico al moderno; la imagen «absurda» choca e incita a la búsqueda de otra explicación. Así la alegoría, por ser una serie de semejanzas, metáforas o «imágenes absurdas», constituye un ejercicio intelectual que estimula la imaginación y puede conducir al descubrimiento de verdades universales.

[6] Cf. LEWIS, *Allegory...*, p. 60: «We cannot speak, perhaps we can hardly think of an 'inner conflict' without a metaphor; and every metaphor is an allegory in little. And as the conflict becomes more and more important, it is inevitable that these metaphors should expand and coalesce, and finally turn into the fully-fledged allegorical poem.»

[7] *Agudeza y arte de ingenio* (Madrid: C. Cas., 1969), II, p. 201.

BIBLIOGRAFIA

AGUIRRE, J. M., *José de Valdivielso y la poesía religiosa tradicional.* Toledo, 1965.
ALONSO, Dámaso, *Poesía española: Ensayo de métodos y límites estilísticos.* 4.ª ed. Madrid, 1957.
—— *La poesía de San Juan de la Cruz,* 3.ª ed. Madrid, 1958.
—— *Estudios y ensayos gongorinos.* Madrid, 1960.
ALTER, Robert, *Rogue's progress: Studies in the Picaresque Novel.* Cambridge, Mass., 1964.
AMADOR DE LOS RÍOS, José, *Historia crítica de la literatura española,* VI. Madrid, 1865.
AUBRUN, C. V., «Idées de Lope de Vega sur le système du monde», *Mélanges offerts à M. Bataillon.* Bordeaux, 1963.
AUERBACH, Erich, *Scenes from the Drama of European Literature.* New York, 1959.
AVILA, Santa Teresa de, *Obras completas,* edición, manual, transcripción, introducción y notas de los Padres Efrén de la Madre de Dios, O. C. D. Madrid, 1962.
BARUZI, Jean, *Saint Jean de la Croix et le problème de l'expérience mystique,* 2.ª ed. Paris, 1931.
BATAILLON, Marcel, «Essai d'explication de l'Auto Sacramental», *Bulletin Hispanique,* XLII (1970), pp. 93-212.
—— «El villano en su rincón», *Bulletin Hispanique,* LI (1949), pp. 26-38.
BIGEARD, M., *La Folie et les Fous littéraires en Espagne, 1500-1650.* Paris, 1972.
BLOOMFIELD, W., *The Seven Deadly Sins.* Michigan, 1952.
BLÜHER, K. A., *Seneca in Spanien.* München, 1969.
BODKIN, Maud, *Archetypal Patterns in Poetry.* London, 1934.
BOUSOÑO, Carlos, *La poesía de Vicente Aleixandre.* Madrid, 1956.
BRADNER, L., «The Theme of *privanza* in Spanish and English drama, 1590-1625», *Homenaje a William L. Fichter.* Madrid, 1971, pp. 713-725.
BRENNAN, R. E. *Thomistic Psychology, a Philosophic Analysis of the Nature of Man.* New York, 1941.
BRUNO, Père de Jésus-Marie, ed. *Satan.* New York, 1952.
CALDERÓN DE LA BARCA, don Pedro, *Obras completas,* Madrid, 1967.
CAMPO, A. del, «La técnica alegórica en la introducción de los Milagros de Nuestra Señora», *Revista de Filología Española,* XXVIII (1944), pp. 15-57.
CASSIRER, Ernst, *The Individual and the Cosmos in Renaissance Philosophy.* New York, 1964.
CASTRO, Américo, *El pensamiento de Cervantes.* Madrid, 1925.
CENCILLO, Luis, *Mito, semántica y realidad.* Madrid, 1970.
CHEW, Samuel C., *The Pilgrimage of Life.* Yale University Press, 1962.
CHRISTIANI, Léon, *Who is the Devil?* Twentieth Century Encyclopedia of Catholicism. New York, 1958.
CICERÓN, Marco Tulio, *De oratore.* London: Loeb Cl. Lib., 1948.
CIROT, G., «L'Allégorie des tireurs à l'arc», *Bulletin Hispanique,* XLIV (1942), pp. 171-175.
COLLARD, Andrée, *Nueva poesía.* Madrid: Castalia, 1967.
COPPLESTON, F. C., *Aquinas.* London, 1955.
COVARRUBIAS, Horozco, *Tesoro de la lengua castellana, o española.* Madrid, 1611.
CRAWFORD, J. P. Wickersham, «The Devil as a Dramatic Figure», *Romanic Review,* I, núm. 3, pp. 302-312.
—— *Spanish Drama Before Lope de Vega.* Philadelphia, 1967.
CURTIUS, E. R., *European Literature and the Latin Middle Ages.* London, 1953.
DALE, G. I., «Las Cortes de la Muerte», *Modern Language Notes,* XL (1925), pp. 276-281.

DILTHEY, W., *Weltanschauung und Analyse des Menschen Seit Renaissance und Re formation.* Leipzig-Berlin, 1921.

DONOVAN, Richard B., *The Liturgical Drama in Medieval Spain.* Toronto, 1958.

DUNN, P. N., «Honour and the Christian Background in Calderon», *Bulletin of Hispanic Studies,* 37 (1960), pp. 75-105.

EMPSOM, William, *Seven Types of Ambiguity.* London, 1930.

FICHTER, W. L., y Sánchez Escribano, F., «The Origen and Character of Lope de Vega's 'A mis soledades voy'», *Hispanic Review,* XI (1943), pp. 304-313.

FLECNIAKOSKA, J.-L., *La Formation de l'«auto» religieux en Espagne avant Calderon.* Montpellier, 1961.

—— «La jura del Príncipe», *Bulletin Hispanique,* LI (1949), pp. 39-44.

—— «Les rôles de Satan dans les pièces du Codice de Autos Viejos», *Revue des Langues Romanes,* 75 (1963), pp. 195-207.

FLETCHER, Angus, *Allegory, the Theory of a Symbolic Mode.* New York, 1964.

FOSTER, David William, *Christian Allegory in Early Hispanic Poetry.* Kentucky, 1970.

FOUCAULT, Michel, *Histoire de la Follie.* Paris, 1961.

FRUTOS, Eugenio, *La filosofía de Calderón en sus autos sacramentales.* Zaragoza, 1952.

FRYE, Northrop, *Anatomy of Criticism,* Four Essays. Toronto, 1957.

FRYE, Roland Mushat, *God, Man and Satan, Patterns of Christian Thought and Life in Paradise Lost, Pilgrim's Progress and the Great Theologians.* Princeton, 1960.

GARCÍA SORIANO, Justo, «El teatro de colegio en España», *BRAE,* XIV (1927), pp. 235-277, 374-411, 535-565, 620-650; XV (1928), pp. 62-93, 145-187, 396-446, 651-69; XVI (1929), pp. 80-106, 223-243; XIX (1932), 485-98, 608-24.

—— *El teatro universitario y humanístico en España.* Toledo, 1945.

GILSON, Etienne, *L'Esprit de la Philosophie Médiévale.* Paris, 1944.

—— *Moral Values and Moral Life, the Ethical Theory of St. Thomas Aquinas.* New York, 1961.

GRACIÁN, Baltasar, *Agudeza y Arte de Ingenio,* Madrid: C. Cas., 1969.

—— *El criticón,* edición crítica por Romera Navarro. Philadelphia, 1938.

GRANADA, Fray Luis de, *Guía de pecadores,* Madrid: CC., 1966.

GRANT, Helen F., «The World Upside Down», *Studies in Spanish Literature of the Golden Age, presented to Edward M. Wilson.* London, 1973, pp. 103-135.

GREEN, Otis H., *The Literary Mind of Medieval and Renaissance Spain.* Lexington, 1970.

GRIFFIN, Nigel, *Jesuit School Drama,* a checklist of critical literature, London, 1976.

HARDISON, O. B., *Christian Rite and Christian Drama in the Middle Ages.* Essays in the Origin and Early History of Modern Drama. Baltimore, 1965.

HART, Thomas R., *La alegoría en el «Libro de buen amor».* Madrid, 1959.

HIGHET, Gilbert, *The Classical Tradition.* New York, 1957.

HITA, Arcipreste de, *Libro de buen amor,* Madrid: CC., 1967.

HONIG, Edwin, *Dark Conceit, The Making of Allegory.* Evanston, 1959.

JANSEN, Hellmut, *Die Grundbegriffe des Baltasar Gracian.* Paris, 1968.

JONES, C. A., «Honour in Golden-Age Drama, Its Relation to Real Life and to Morals», *Bulletin of Hispanic Studies,* XXXV (1958), pp. 199-210.

KAISER, Walter, *Praisers of Folly.* Cambridge, Mass., 1963.

KAISER, Wolfgang, *Interpretación y análisis de la obra literaria.* Madrid, 1954.

KATZENELLENBOGEN, Adolf, *Allegories of the Virtues and Vices.* London, 1939.

KLEIN, Robert, *La forme et l'intelligible. Ecrits sur la Renaissance et l'Art Moderne.* Paris, 1970.

LAUSBERG, Heinrich, *Manual de retórica literaria.* Madrid, 1967.

LÁZARO, Fernando, *Estilo barroco y personalidad creadora.* Madrid, 1966.

LÁZARO CARRETER, Fernando, *Teatro medieval.* Madrid, 1965.

—— *Diccionario de términos filológicos,* 2.ª ed., Madrid: Gredos, 1962.

LEDDA, Giuseppina, *Contributo allo studio della letteratura emblematica in Spagna (1549-1613).* Pisa, 1970.

LEWIS, C. S., *The Allegory of Love.* Oxford, 1959.

MARAVALL, J. A., *Teatro y literatura en la sociedad barroca.* Madrid, 1972.

MARÍAS, Julián, *El tema del hombre.* 5.ª ed. Madrid, 1973.

McGarry, M. Francis de Sales, *The Allegorical and Metaphysical language in the Autos Sacramentales of Calderon*. Washington, 1937.

McKendrick, Melveena, *Woman and Society in the Spanish Drama of the Golden Age*. Cambridge, 1974.

Menéndez Pelayo, M., *Antología de poetas líricos castellanos*. Madrid, 1899.

Menédez Pidal, R., *Flor Nueva de Romances Viejos*. Buenos Aires, 1962.

Michael, Ian, *The Treatment of Classical Material in the «Libro de Aleixandre»*. Manchester, 1970.

Moll, Jaime, ed., *Dramas Litúrgicos*. Madrid, 1969.

Oliva, Fernán Pérez de, *Diálogo de la dignidad del Hombre. BAE*, t. 65. Madrid, 1953.

Palomino, Francisco, *Batalla o pelea del ánima*, que compuso en versos latinos el poeta Aurelio Prudencio Clemente. 1529, s. l.

Parker, Alexander A., *The Allegorical Drama of Calderon*. Oxford, 1968.

—— *Literature and the Delinquent*. Edinburgh, 1967.

—— «Notes on the Religious Drama in Medieval Spain and the Origen of the Auto Sacramental», *Modern Language Review*, XXX (1935), pp. 170-182.

—— «Santos y bandoleros en el drama español del Siglo de Oro», *Arbor*, 43-44 (1949), pp. 395-416.

—— «The Theology of the Devil in the Drama of Calderon», *Aquinas Paper*, núm. 32. London, 1957.

Pépin, Jean, *Mythe et Allegorie*. Paris, 1958.

Peursen, C. A. van, *Body, Soul, Spirit*. Oxford University Press, 1966.

Post, Chandler R., *Medieval Spanish Allegory*, 2.ª ed. Connecticut, 1974.

Praz, Mario, *Studies in Seventeenth Century Imagery*. 2.ª ed. Roma, 1964.

Pring-Mill, Robert, *El microcosmos lul-lià*. Palma de Mallorca y Oxford, 1961.

Prinsen, J., *Handboek tot de Nederlandse Letterkundige Geschiedenis*. La Haya, 1920.

Quevedo, F. de, *Obras completas*. Madrid: Aguilar, 1969.

Quintiliano, M. Fabio, *Institutio oratoria*. London: Loeb Cl. Lib., 1959.

Rennert, Hugo, *The Spanish Stage in the Time of Lope de Vega*. 2.ª ed. New York, 1963.

Restori, A., «Recensión de los volúmenes I-III de 'Obras de Lope de Vega'», *Zeitschrift fur Romanische Philologie*, XXII (1898).

Reyes, Alfonso, «Un tema de 'La vida es sueño'», *Revista de Filología Española*, IV (1917), 1, pp. 1-25.

Ricard, Robert, *Estudios de literatura religiosa española*. Madrid, 1964.

Richards, I. A., *The Philosophy of Rhetoric*. London, 1936.

Rico, Francisco, *El pequeño mundo del hombre*. Madrid: Castalia, 1970.

Rojas, Fernando de, *La Celestina*. Madrid: CC., 1958.

Rosales, Luis, *El sentimiento del desengaño en la poesía española*. Madrid, 1966.

Rougemont, Denis de, *La Part du Diable*. New York, 1942.

Sagrada Biblia, Ed. Herder. Barcelona, 1970.

Schmidt, P. Expeditus, «El auto sacramental y su importancia en el arte escénico de la época», conferencia dada en el Centro de Intercambio Intelectual Germano-Español. Madrid, 1930.

Schröder, Gerhart, *Baltasar Gracian's «Criticon»*. München, 1965.

Schulte, H., *Desengaño: Wort und Thema in der Spanischen Literatur des Goldenen Zeitaltens*. München: Wilhelm Finck Verlag, 1969.

Selig, K. L., «The Commentary of Juan de Mal Lara to Alciato's Emblemata», *Hispanic Review*, XXIV (1956), pp. 26-41.

—— «The Spanish Translations of Alciati's Emblemata», *Modern Language Notes*, LXX (1955), pp. 354-360.

Shergold, N. D. A., *A History of the Spanish Stage from Medieval Times until the End of the Seventeenth Century*. Oxford, 1967.

Sherrington, C., *Man on his Nature*. Cambridge, 1953.

Shoemaker, W. H., *The Multiple Stage in Spain during the 15th and 16th Centuries*. Princeton, 1935.

Slochower, H., *Mythopoesis*. Detroit, 1970.

Taylor, H. O., *The Classical Heritage*. New York, 1958.

TEMPE, Allison, «The Vice in early Spanish Drama», *Speculum,* XII (1937), pp. 104-109.

THOMAS, Lucien Paul, «Les jeux de scènes et l'architecture des idées dans le théatre allégorique de Calderon», *Homenaje a Menéndez Pidal* (1924), II, pp. 501-530.

TRUEBLOOD, Alan S., «Lope's 'A mis soledades voy' reconsidered», *Homenaje a William L. Fichter.* Madrid: Castalia, 1971, pp. 713-725.

TUVE, Rosemond, *Elizabethan and Metaphysical Imagery.* Chicago, 1947.

VALBUENA PRAT, A., «Los autos sacramentales de Calderón, clasificación y análisis», *Revue Hispanique,* LXI (1924), pp. 1-303.

VALDÉS, Juan de, *Diálogo de la lengua.* Madrid: CC., 1953.

VALDIVIELSO, José, *El hospital de los locos. La serrana de Plasencia,* Ed. J.-L. Flecniakoska. Salamanca: Bibl. Anaya, 1971.

VAREY, J. E., y Shergold, N. D., *Los autos sacramentales en Madrid en la época de Calderón (1637-1681).* Estudios y Documentos. Madrid, 1961.

—— «Autos sacramentales en Madrid hasta 1636», *Estudios Escénicos,* Cuadernos del Instituto del Teatro (Barcelona, 1959), núm. 4, pp. 51-98.

—— *Teatros y comedias en Madrid: 1600-1650. Estudio y documentos.* Tamesis Books. Serie C - *Fuentes para la historia del teatro en España.*

VICKERY, John B., Ed., *Myth and Literature.* Lincoln, 1966.

VILANOVA, A., *Erasmo y Cervantes.* Barcelona, 1949.

VILLANUEVA, Balbino Marcos, S. J., *La ascética de los Jesuitas en los autos sacramentales de Calderón.* Deusto, 1973.

VIVES COLL, A., *Luciano de Samosato en España (1500-1700).* Valladolid, 1959.

VOSSLER, Karl, *Poesie der Einsamkeit.* München, 1950.

WARDROPPER, Bruce W., «Honor in the Sacramental plays of Valdivielso and Lope de Vega», *Modern Language Notes,* LXVI (1951), pp. 81-88.

—— *Historia de la poesía lírica occidental a lo divino en la cristiandad occidental.* Madrid, 1958.

—— *Introducción al teatro religioso del Siglo de Oro.* Salamanca, 1967.

WARREN, Austin, y Wellek, René, *Teoría literaria.* Madrid, 1969.

WHITE, John J., *Mythology in the Novel.* Princeton, N. Y., 1971.

WILSON, E. M., y Blecua, J. M., *Lágrimas de Hieremías Castellanas.* Anejo de la Revista de Filología Española. Madrid, 1953.

ZABALETA, Juan de, *Errores celebrados.* Madrid: CC., 1972.

INDICE DE TEXTOS

N. B.: Sólo incluimos aquí los títulos de los textos que, por su contenido alegórico, han sido de utilidad para el presente trabajo.

INDICE TEMATICO

N.B.: No van incluidos aquí los conceptos representados por el Protagonista o el Antagonista (v. gr.: el Hombre, el Alma, el Diablo, Lucifer, Satanás).